Christopher Dresser

Principles of Decorative Design & Studies in Design

德雷瑟裝飾設計原理

史上第一位獨立工業設計師現代裝飾設計理論與紋飾創作應用方法

克里斯多夫·德雷瑟 著

章舒涵、鍾沁恆、朱炳樹 譯

目錄

輯一　裝飾設計原理

作者序 .. 6

1　設計原則 ... 7
　　I 藝術知識：歷史風格 7
　　II 真實、美感、力量 18
　　III 紋飾裡的幽默 28

2　色彩 ... 35

3　家具 ... 55

4　建築裝飾 ... 75
　　I 整體考量、天花板 75
　　II 牆壁裝飾 ... 84

5　地毯 ... 95

6　窗簾材料、掛飾、一般梭織品 107

7　容器 ... 117
　　I 陶器 ... 117
　　II 玻璃容器 ... 126
　　III 金工 ... 135

8　五金製品 ... 143

9　染色玻璃 ... 153

10　結論 ... 159

　　圖版 1 ... 163
　　圖版 2 ... 164

目錄

輯二　設計研究

作者序 ...166

1　前言 ..167
2　紋飾的製作169
3　繪畫能力與原理知識的必要171
4　具備歷史紋飾知識的必要173
5　高貴與美感的藝術力量及方法175
6　在裝飾中達到沉靜的方法177
7　紋飾風格創新的必要179
8　各種建築風格的紋飾應用181
9　在裝飾中表現真實183
10　裝飾房間的各種方法185
11　天花板的裝飾與上色及處理模式187
12　牆壁的裝飾189
13　房間的木作191
14　簷口線腳193
15　所有部分和諧的必要195
16　不同房間適合的裝飾197
17　怪誕的處理199
18　展示例作的搭配組合201
19　房間的裝飾方法203
20　摘要與結論205

圖版與說明 1～60207
中英詞彙對照表328

輯一

裝飾設計原理
Principles of Decorative Design

作者序

　　撰寫這部作品的目的，是為了從藝術教育的角度出發，幫助那些尋求將裝飾知識應用於工業製造的人。我的本意並不是要製作一本精美漂亮的書籍，而是旨在以簡單易懂的方式，提供我對這個主題的理解。我的意圖單純，僅是提出建議。

　　本書的核心內容先前曾以一系列課程的形式收錄於《技術教育家》（Technical Educator）百科。這些課程如今集結成一部專書，經過精心修訂：收錄了許多新插圖，並且添上最後一章。

　　這部作品在原本就是為《技術教育家》百科的系列課程所寫，因此我不必再強調這是一本寫給勞動者的著作，畢竟書中的所有課程都是專門為這些高尚之人所準備。即使缺乏早期機會和教育優勢，但隨著年齡增長，知識的價值變得顯而易見時，他們以值得嘉許的勇氣展開了自學。

　　我早就明白，《技術教育家》課程並非完全徒勞無功，因為完成這次修訂之際，我參觀了一棟據說正在進行裝修的地方市政廳，很訝異地能在其中看到具有相當價值的裝飾，而且有很多例證顯示，眼前所見之物確實將我為《技術教育家》所寫的內容納入考量。創造這件作品的藝術家，雖然在學徒時期因向屠夫般的教師學習而處於不利地位，但在他還年輕時，就已經將裝飾師視為志業；從他現下展現的能力看來，我希望這位努力學習的勞動者能有光明的未來。如今集結成書的課程倘若促使潛伏在其他勞動者身上的藝術胚芽成長茁壯，那麼我試圖透過書寫和為其集結成冊的目的便已實現。

<div style="text-align: right;">

寫於西倫敦
諾丁丘，克雷西塔

</div>

1 設計原則

I 藝術知識：歷史風格

以許多手工藝品來說，了解真正的裝飾原理是作品成功的必要條件，無法利用裝飾原則相關知識的手工藝品鮮少存在。能完好製作缽碗或花瓶的人是藝術家，能製作美麗桌椅的人也是藝術家。這些都是事實，不過其相反的陳述也同樣為真，若某人不是藝術家，就製作不出形式優雅的缽碗和美麗的椅子。

從一開始，我們就必需認知到美具有商業或金錢上的價值。甚至可以說，即便一件物品是以珍貴材料，好比稀有的大理石、珍稀木材、金或銀製作而成，藝術仍可賦予該器物更高的價值。

正因如此，對雇主來說，能為製品注入質感或美感的工匠，一定比生產毫無美感之物的工匠更有幫助，前者的時間比起技術生疏的同行也必然更有價值。一個被教養成「勞動者」的人若懷有值得嘉許的野心，公平地去超越自己的同行，我會告訴他，除了要熟悉美的原則，並且學習辨別美與醜、優雅與畸形、精煉與粗糙的差異，我不知道還有什麼辦法能輕易達成目標。沒有長期致力於思索美感的人，絕不容易感知到精緻的美感。因此可以確定，當下你眼中的美麗事物，可能很快就不復見；現在吸引不了你的東西，最終可能會變得迷人。在美的研究中，不要被那些自以為很有品味的無知者及其錯誤的判斷所誤導。人們普遍認為女性的品味比男性好，甚至有些女性也似乎認為自己擁有他人無法異議的權威品味。他們也許是對的，然而我們很抱歉必需拒絕這樣的權威，畢竟如果高估這般好品味的準確度，很有可能導致藝術鑑別能力嚴重停滯。

以下可視為不變的真理：知識，唯有知識，能使我們對一件物品是否具備或缺乏美感形成準確的判斷；藝術涵養豐富的人對物品的裝飾品質會有最好的判斷。能正確鑑別藝術品的人一定具備知識。讓那些要對美進行鑑別的人致力於學習、齊備智慧，透過明智的論證去感知美，從而開闢嶄新的快樂源泉。

藝術知識對於個人，乃至於國家都具有價值。對個人來說，它是錢財與富裕；對國家來說，它能拯救貧困。以天然材料粘土為例，它在某人手中變成了花盆，一個「鑄件」價值18便士（「鑄件」數量根據其尺寸改變，從60個遞減到12個不等）；在另一匠人手中，卻能蛻變成淺杯或花瓶，價值5英鎊、甚至是50英鎊。作品的價值來自於藝術，而非材料。對國家來說，藝術拯救了礦床，使其免於貧化。

明智的政策能讓一個國家避免耗竭國內的天然資材，還能蓄積財富。如果每少用一磅的粘土，就相當於為國家攢下價值5英鎊的黃金；那麼為了致富，若僅是使用原始資材，或僅將其加工成粗陋器皿，而無法發揮經濟效益，終將導致本土資源耗竭。與其這樣，還不如少用一點物質資材更能鞏固財富。

一個人不需多有聰明才智也能勝任挖掘泥土、鐵礦、銅礦或採石的工作；但如果能與心靈印記（impress of mind）結合，這些資材就會變得高貴有價值，而且心靈印記愈是深刻，價值就愈高。

我得修正先前的說法，因為在某些可能的情況下，心靈印記也可能造成貶抑，讓材料價值減損，而非提升。要提高材料價值，就必需擁有高貴的心靈；如果心思卑劣，只會使材料價值更低劣。讓心靈純化澄淨，將它更全面地銘刻在某一材料物質上，該物質就會變得美好，因為它承接了高雅純潔的心靈印記；若心靈墮落敗壞，以其本性銘刻之物會更等而下之。我寧可要一塊簡單的黏土做為燭台，也不要是墮落心靈的天然產物、徒具形式的燒製燭台。

美麗的物品必需採用內在價值不高的材料，除了出於對國家資材枯竭的考量，還有另一個原因。而這個原因也讓我們明白，最理想的情形是要盡可能在一切狀況下使用低廉材料來製作美麗的物品。粘土、木材、鐵礦、石材皆是能夠塑造出美麗形式的材料，若使用金銀與寶石則必需慎重為之。最脆弱的材料往往能夠歷久彌新，但幾乎不會腐朽的金銀卻很難逃過毀滅者的無情之手。「金銀皆美麗有價、甚至也是最普遍用來製作精美器物的材料，卻因具有貨幣價值而成為高風險的藝術材料。我們失去了多少上等的珍稀古物，只因其誘來盜賊，甚至遭到熔化，只為隱藏盜竊之行！多少獨特的金銀設計歷經戰爭的滄桑，卻匆匆化成貨幣商的金塊！本韋努托・切利尼（Benvenuto Cellini）的花瓶、羅倫佐・吉貝爾蒂（Lorenzo Ghiberti）的杯子、多米尼哥・基蘭達奧（Domenico Ghirlandaio）的銀燈都到哪去了？幾乎都如同亞倫（Aaron）盛裝嗎哪的金罐一樣不知去向，何況其中還有另一個原因，使聖保羅（St. Paul）對此保持沉默，『現在就不一一細說了。』[1] 不僅因為這是一個『盜賊闖入』（thieves break through）

的世界，以致精金黯淡，白銀滅絕。這也是一個『愛如死亡般強烈』（love is strong as death）的世界；愛有家庭之愛、兄弟之愛、孩童之愛、情人之愛——然而無愛之物卻誘使世間男女付出高昂代價，只因無愛之物在今日可做為金銀，交換被愛之人的生命？」[2] 諸位工匠呀！我們可真走運，因為最好的藝術載體便是最廉價的材料。

<center>＊＊＊</center>

在這番概論後，我想向讀者解釋一下我正著手進行的試驗。我的宗旨是讓所有陪伴我步上這條研究之路的人，皆能陶冶心靈，這樣他們就可以獨立且正確地鑑別任何裝飾物品的性質，若物品表現出任何美感，就享受它的美；若物品確有缺失，就留意其缺失。如要培育出具有知識性的素養，就必需透過心智的訓練，去消化與吸收種種思量。我們應當仔細討論某些通用的原則，這些原則要不適用於所有純藝術，不然就是專屬於裝飾形式的生產或設置；再來我們將留意配色法則與物體的色彩應用；之後再評鑑各種藝術品的生產製造，並將其擺在製造業的脈絡中進行探討。我們將探討藝術與製造的結合，包括但不限於家具、陶器、桌子、窗玻璃、壁飾、地毯、鋪地織物、窗飾、衣料、金銀器物、五金製品等等。我討論的對象包含木匠、家具工匠、陶匠、玻璃工匠、染紙匠、織工和染匠、銀匠、鐵匠、煤氣設備工、設計師、以及所有參與藝術品生產的人。

在進入正式討論之前，我得事先聲明，不勤懇學習，不會有令人滿意的進展。勞動使我們的手藝凌駕於同行之上；勞動使我們富足。別妄想成功有捷徑，此行篳路藍縷。別欺騙自己生來就是天才、或是藝術家。如果你天生熱愛藝術，請記住，唯有透過勞動，才能整備知識，進而向高尚與有教養之士展示藝術理念。知足，然後勞動。在我看來，個人的成功取決於潛心研究欲精通事物之時間。一個人每天工作六小時；另一人每天工作十八小時、把一天當三天用，會有什麼成果？某人工作十八小時的進步速度顯然是其他人工作六小時的三倍。每個人的心智能力確實不同，但根據過往經驗，我相信最辛勤工作的人總能獲得最好的成就。

在寫作的同時，我腦海中浮現一兩位幸運擁有藝術天賦的人；然而，在現實生活中這樣的人卻鮮少能有長進。我也見到，那些似乎不具天賦卻孜孜不倦、甘於為成功努力之人，反倒能步上天才無法企及的高度。諸位工匠啊！我既是一名勞動者，也是工作效能的信仰者。

1 編按：此句原文 we cannot now speak particularly. 出自欽定本聖經（King James Bible，又稱 KJV Bible）希伯來書第 9 章。

2 譯注：這段話在已故愛丁堡教授喬治·威爾遜（George Wilson）的演講中提到。

　　在這一系列課程的開始，我們首先會觀察優秀的紋飾——具有某種特徵的優秀裝飾品，能夠吸引有教養之士，但看在無知者眼裡卻渾然不覺。這些特徵傳達了有趣的事實；然而在正確理解我所謂紋飾的隱藏意涵之前，我們必需探究紋飾對特定民族或在某個時代的普遍啟示，以及個別形式的語彙意涵。

　　讓我以古埃及人生產的紋飾為例。為了釐清，我們也許有必要參訪博物館——好比到大英博物館（the British Museum）探究木乃伊棺槨；不過大多數郡級博物館都收藏有一副以上的木乃伊棺，我們應該能在主要的鄉鎮中找到符合我們當前目的的插圖。在木乃伊棺上頭，可能發現一種奇異的紋飾，是以常見慣例手法描繪的古埃及蓮花或藍色睡蓮[3]（圖1、圖2、圖3），而且這種紋飾很可能重複出現在個別的木乃伊棺上。請注意蓮花圖樣的特殊之處——這也是古埃及紋飾的常見特徵——展現筆直的線條與莊嚴的氛圍。圖樣中的這種筆直或莊嚴感是古埃及繪畫的一大特異或特徵。但要注意，這種莊嚴感總是伴隨著一定程度的尊貴，而在某些情況下，尊貴感會相當明顯。線條的長度、繪畫的嚴實、形式的嚴謹、和曲線的微妙，都是古埃及裝飾的特色。

圖1

圖2

圖3

10

這些要表現的是什麼？它表現了這類紋飾創作者的性格。古埃及紋飾都是由神職人員所制定，因此蘊含了這些人的學識。祭司不僅是宗教上的獨裁者，亦是決定紋飾採用何種形式的獨裁者。請注意神職人員的嚴肅態度與端莊舉止：如此簡單的花卉圖樣已向我們展示了其催生者的品格。但這只是我們經常目睹的尋常事。有知識的人帶著能力與力量進行寫作；猶豫不決的人則怯懦地寫作。某一類人性格中的力量（知識使這樣的性格變得強大）或另一類人性格中的軟弱都可以從文字中看出端倪；紋飾也是如此，紋飾特徵所蘊含的力量或軟弱也會從形式中透露出來。

古埃及人是嚴肅的民族；他們也是辛苦的工頭。當一項龐大的工程必需完成，古埃及人會挑選一些奴隸來執行，並且在工作完成之前分配給每個人一定分量的食物；如果食物用罄卻沒有完成工作，奴隸就得赴死。我們不懷疑古埃及繪畫流露的嚴肅感。古埃及人亦是高尚的民族，他們擁有高尚的藝術知識、建造宏偉的建築物、在尊大的權勢中彰顯高尚。因此，埃及繪畫中透露著高尚的特質——在他們製作的每一種裝飾形式中，在在可見權勢莊重與嚴肅特質的相互交融。

我們也因此注意到古埃及繪畫中普遍的表達或表現，只是這特定的蓮花圖樣到底傳達了什麼具體意義呢？古埃及人的大部分紋飾——無論是石棺、水罐的裝飾品，還是掛在脖子上的護身符——都是祭司灌輸某些真理或教義的象徵。因此，古埃及紋飾被認為具有象徵意義。

尼羅河谷之所以豐腴富庶，主要是因為河流每年漫過河岸。洪水在漫衍的過程中攜帶了稠密的沖積土，為這個承接洪水的民族貢獻肥沃的土壤。當漫衍周圍土地的水消退，豐收的穀粒被拋在逐漸退去的水面上，然後沉入濃稠的沖積土當中。河水退下河岸後，首先盛開的是蓮花。這種花是古埃及人眼中豐收的預兆，它象徵著麥子發芽。它是春天的第一朵花，或者說是他們的報春花（第一朵玫瑰）。祭司們察覺到人們對蓮花的興趣，加上蓮花現蹤所揭示的警喻，於是教導人民，蓮花裡面住著神祇，得要崇拜祂。人們認為這種花適合拿來崇拜重要之物，因此在木乃伊棺、石棺、以及所有神聖的建築物上都有所描繪。

在思索裝飾藝術時，我們時常有機會注意到象徵性的形式；但我們不能忘記一個事實：所有優秀的紋飾都有其表達的內涵。不管任何情況，當我們端詳裝飾時，都要張耳聆聽他們的教導！

3 譯注：可於邱園（Kew Gardens）溫室的水箱和錫登漢水晶宮（Crystal Palace）中見到這種蓮花。

古埃及紋飾的形式如此豐富且饒富興味，讓我忍不住想再舉一個例子；而對此我確信，理解裝飾計畫採用形式的意圖，能使觀看者在觀看時感到格外有趣，倘若缺乏這層理解，誰都無法正確判斷裝飾品的特徵。

　　即使是最漫不經心的觀察者，也會注意到古埃及紋飾中的一個圖樣，即所謂的「有翼球體」（winged globe），是由一個小滾珠或球體組成，緊鄰球體的兩側是兩隻角蝰（一種小毒蛇），再從上面伸出兩片翅膀，每片翅膀的長度大約是球體直徑的五到八倍（圖4）。此一圖樣的繪圖宏偉非凡。翅膀傳神描繪的力量是古埃及王國賜予子民庇護的有力特徵，藉由展開而給予庇蔭的一對鳥羽做為象徵。

　　我很少見到有哪種裝飾特徵的組合會比上述例子還要特異或更有趣。這種構圖具有其他紋飾鮮少能展現的魅力，值得我們仔細研究。但是，當我們考量此類紋飾的目的時，會引起一種非常特殊罕見的趣味：當製作者發現他所教導的作用無法在紋飾中好好發揮，或是不相信可以達到那樣的作用，即是對紋飾的打擊，亦是製作者必需經歷的震懾。

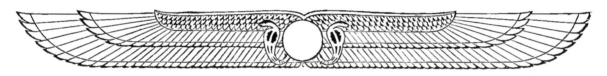

圖 4

　　神職者告訴人們這是保護的象徵、它會非常有效地守護靈魂，使邪惡無法入侵繪有紋飾的區域。為了保護古埃及住宅的居民安全，這個圖樣、或象徵著保護的紋飾，被要求設置在無論是住宅或神殿等所有古埃及建築物的門楣上（門上的柱子）。

　　正是為了使這個符號失效、並顯示古埃及諸神的虛榮性格，摩西銜命在逾越節將羔羊血塗在門楣，尤其是這個有翼球體的位置。他還被吩咐要將血灑在門柱上，但這只是一項新任務，更多是為了表明，即使這個有翼球體擺放定位，也就像它在自然界那樣提供不了保護力。因此，這個圖樣別具特殊意涵，既可以做為象徵性的紋飾，也是耙梳聖經歷史的明燈。

　　除了上述兩種裝飾形式——蓮花和有翼球體——我們還可能注意到其他有趣的例子，但本書篇幅有限，無法一一細數；不過，更多資訊可以從這些途徑取得：南肯辛頓博物館的圖書館[4]有一些關於古埃及裝飾的有趣作品；歐文・瓊斯（Owen Jones）的《紋飾法則》（Grammar of

Ornament）、加德納・威爾金森爵士（Sir Gardner Wilkinson）關於古埃及的著述；特別建議讀者參觀位於錫登漢水晶宮（Crystal Palace at Sydenham）的古埃及廳，並詳讀該廳的導覽手冊[5]。古埃及建築可以談的很多，我們不在此詳述，僅單就神殿柱子極具裝飾性的特徵加以說明。我們發現，柱子通常是以皮帶或皮條將一束紙莎草莖[6]綑綁而成——植物的頭部構成柱頭，莖部構成柱身（圖5）。有時候，蓮花會取代紙莎草；而在其他情況下，棕櫚葉也以類似的方式應用；在錫登漢古埃及廳可以得到很大的幫助，除了見到這些改良作品，還可觀察類似紙莎草這樣由單一植物變異而來的多種形式。

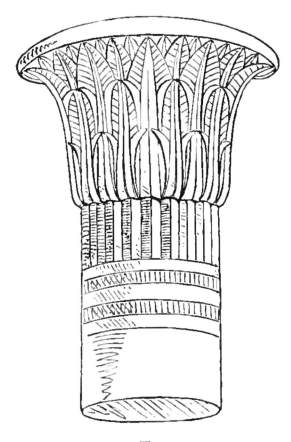

圖 5

4 原注：任何人都可以進入南肯辛頓博物館藝術圖書館及其教育圖書館，一週費用為 6 便士。

5 原注：水晶宮興建時，為宮中每座具歷史意義的廳堂編撰了一本導覽手冊，至今仍舊可見於建築物東北處藝廊的文學部門，值得仔細研究。

6 原注：紙莎草是製造古埃及紙的植物。這也是聖經裡提到的蘆葦，嬰兒摩西就是在蘆葦叢裡被人發現。

在這裡，我們有機會注意到一個民族最初採用的建築模式會如何體現在最後的建築樣式當中，無論其本質是多麼簡單或原始；毫無疑問地，古埃及人最初建造的簡陋房屋主要是由從河邊採集的紙莎草捆綁而成——因為木材在古埃及很少見——但最後，當建築物改由石頭構築，人們仍試圖在新材料中模仿蘆葦所表現的舊有形式。但是請注意，這樣的模仿並不是粗略地複製原始作品，而是經過深思熟慮且理想化的昇華之作，以高貴的外觀和實用的柱子等來代替最初的蘆葦束，展現出真正的建築特徵。現在我們要從古埃及紋飾過渡到古希臘紋飾，接下來看到的裝飾形式，相關的物品和意圖都有別於我們先前的討論。

埃及紋飾的特徵具有象徵意義。每一個形式皆有特定的含義——祭司會教導每種造形的意義——相較之下，我們在希臘裝飾中並未發現象徵主義（symbolism）。希臘人是有教養的民族，透過藝術作品，他們試圖表達的更多是精煉性，而非力量。在他們的心智視野的前方，總有一個完美的典型。他們勤懇努力，以實現概念中最為雅緻的完美作品。某一方面，希臘人與埃及人相似，他們都很少創造新的形式。一旦特定形式成為埃及人的神聖圖樣，就不會改變。儘管希臘人不受這樣的定律約束，卻仍對既有的形式充滿熱愛；不過希臘人並非僅僅複製過往的作品，而是努力改進使其完善；甚至在之後的好幾個世紀，希臘人仍致力於精煉簡單的形式與裝飾性的構圖，也因此造就了他們的民族特徵。

希臘藝術的整體表現是精煉，他們藉由紋飾展現精緻優雅品味的手法相當令人驚艷。有一種我們稱為希臘棕葉飾（Greek Anthemion）的裝飾圖樣，可視為希臘的主要紋飾——（圖 6 是我學生的原創裝飾作品，主要由三朵忍冬組成）——是各種精煉形式中最有趣的。

但是千萬不要認為希臘在紋飾與建築樣式中呈現的只有精煉的形式，事實並非如此。儘管其中某些形式確實是精煉的，我們仍注意到它們除了展現製作者嫻熟的品味，還揭示了一個事實——創作者對自然力量及其運行法則有著深厚的知識。當我們探討他們如何安排作品中各個部件與整體比例時，這一點顯得特別突出，尤其是他們在建築構件和裝飾形式中妥善運用了曲線的微妙特性。不過我們不打算繼續深究這一點。為了稍加說明知識如何體現在希臘形式中，我將援引雅典帕德嫩神殿[7]的多立克柱式（圖 7）來做解釋。這種柱式所表現的概念是活躍的向上生長力，柱子上方碰觸到疊加量體，向上生長的能量使柱子看起來能完全撐得住沉重壓下的上覆結構。注意，從柱子上方施加而來的壓力或重量會使柱身膨脹或彎曲，外擴幅度大約是基座到柱頂距離的三分之一（如果柱子是由稍具延展性的材料製成，會在這個位置膨脹變形）。然而，此處的柱身膨脹情形並無任何軟弱之感，因為柱子彷彿隨著旺盛的生命力而升起，超越了它必需承受的重量。

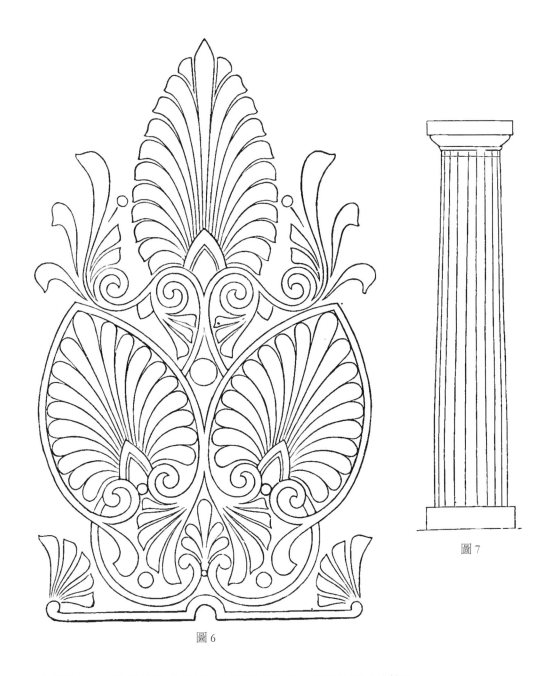

圖 6

圖 7

　　也請注意柱頭格外別緻的曲線，它看起來像是一張略微延展的墊子，
介於柱身和它要支撐的上覆量體之間。柱頭形式的精緻與精煉性也許勝過
於我們所熟悉的任何形式。

　　生命和能量與上方阻力或壓力相互牴觸的這項原則，不斷體現在古希
臘豐富的簷口線腳（cornice）與模板（moulding）上。在提醒這一點之後，

7 原注：在大英博物館的雕塑間，可見到某根柱子的柱頭與局部柱身，錫登漢水晶宮的雕
塑間亦有同樣的鑄模。這根多立克柱設立在水晶宮的希臘廳。

我必需讓學生自行去觀察並思索這些有趣的主題。不過我得說，英國很少有可以幫助學習者進行研究的經典建築；我們的建築物鮮少流露詩意，部件形式不夠精煉，特別是經典建築。此外，希臘藝術若少了希臘色彩，會變得死氣沉沉，一如大理石雕像之於活生生的生命形式一樣。站在讀者的學習立場，水晶宮的希臘廳是最好的研究案例。

接著來評析羅馬紋飾，並說明羅馬人在最輝煌的時期，作品所考量的是構成材料，而非採用的造形；以及為何我們從四處征戰的羅馬人身上找不到值得稱頌之處──東方陽光明媚的氣候和宗教迷信喚起了藝術的開展，那些美輪美奐之作曾經或仍存於波斯、印度、土耳其、摩爾、中國、和日本等地；他們創作的裝飾形式呈現至高的藝術品質，值得詳盡的討論，只可惜這裡沒有足夠的篇幅讓我細數。就我所知，沒有比波斯風格更美麗繁複的紋飾；沒有其他幾何飾帶或交錯的線條系統能超越摩爾人（阿爾罕布拉流派）的富麗風格；沒有其他織物能媲美印度的華麗；沒有其他裝飾能比擬中國的古樸與和諧；而我們從各地買到日本向全世界輸出的家用品又是如此絕美。

無論如何，我們必需進一步討論所謂的基督教藝術，或隨著基督宗教興起，與基督教有特殊關聯的紋飾發展歷程。

古埃及人和早期希臘人似乎都未在建築結構中採用拱門。然而，古羅馬人將圓拱視為主要結構元素。拜占庭人也採用這種圓形拱門，在他們的紋飾中，我們發現了圓形或部分圓形的組合，而且不斷在後來的哥德式建築與紋飾當中見到。諾曼建築再一次向我們展示了圓拱，那樣的交叉弧線，隨著哥德或基督教建築與紋飾的全面發展，自然也暗示了後來出現的尖拱。在西元 7 到 8 世紀基督教僧侶滿腔熱血地辛勤耕耘下，裝飾藝術歷經極為精細且巧妙透頂的變革，稱為凱爾特（Celtic）風格。我們可以在魏斯伍德教授（Professor Westwood）關於早期泥金裝飾手抄本的著作中找到許多美麗的範例；但普遍認為，基督教或哥德式藝術的發展在 13 世紀達到巔峰。

一如古埃及風格，哥德式紋飾亦具有象徵性的本質。其形式通常具有特定的意義。好比常見的等邊三角形偶爾會被用來象徵三位一體（the Holy Trinity）；兩個交纏的三角形亦是如此。不過，哥德式紋飾還運用了其他許多符號來闡述三位一體合一（Unity）的神祕性。在圖 8 中，我們有三個交錯的圓圈，優美地呈現出三位一體的永恆合一，因為無始無終的圓圈本身就象徵著永恆，而三個部分則指涉著神格的三個身位。圖 9 是一種非常奇特又巧妙的三位一體象徵，三個面孔結合成一個具有裝飾性的人像。

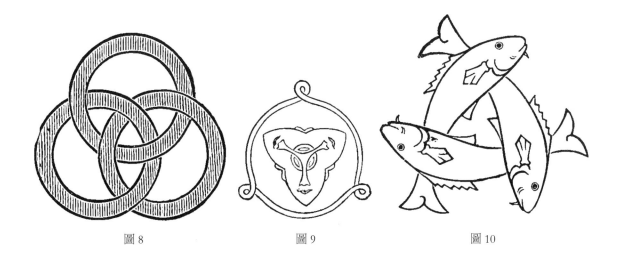

<div align="center">圖 8　　　　　　　　　　圖 9　　　　　　　　　　圖 10</div>

　　三位一體直接認可的洗禮（Baptism）化約為排列成三角形的三條魚（圖10）。到了在西元9世紀之後，基督教符號不計可數，光是列舉它們就會占據許多篇幅。三葉草象徵著三位一體；四葉草象徵著四位福音傳道者，十字架象徵著基督受難或某位聖人的殉道。聖杯、荊棘冠冕、骰子、麵包片、錘子和釘子、鞭毛、以及基督受難的其他象徵皆已納入哥德式紋飾的範疇。除此之外，我們還有更純粹的建築形式能發出溫和的表達：教堂的尖頂指向天際，大教堂集束柱的線條將思緒導引向天堂與上帝。

　　哥德式紋飾從純粹轉變為過度繁複，開始對當初設定的紋飾使用對象漸漸失去掌握；在面臨俗稱宗教改革（Reformation）、推翻舊傳統與習俗之際，長久以來與之連結的宗教形式亦顯得陳腐。宗教改革迎來了古典學識復興與知識的普及傳播，尤其對於不識字的白丁，即這類繁複符號系統原先訴諸的對象來說，藝術符號的直接必要性逐漸消褪。伴隨古典學識復興而來的是對古典遺跡的踏查——探勘希臘與羅馬遺址；在這種情況下，人們對任何與舊宗教形式有關的事物形成了強烈的厭惡風氣，這種厭惡隨著鬥爭加劇，演變成了仇恨，直到人們對哥德式建築樣式與紋飾的厭棄程度強烈到任何事物都勝過它為止。如今出現了文藝復興風格的建築樣式與紋飾（復興作品），儘管奠基於古羅馬遺跡，但經過了改造或重新構成；因此文藝復興時期的紋飾並非全然承襲古羅馬風格，而是屬於古羅馬裝飾的一種新穎裝飾設計。不過，我能給的贊同也到此為止。我承認，所有文藝復興時期的裝飾，無論是在柔和的義大利天空下（藝大利裝飾）、在更北邊的法國（法國文藝復興時期），還是在我們這片土地上（伊麗莎白或英國文藝復興時期）發展起來的，不僅未能喚醒我心中的贊同，反而讓我感到寒冷與排斥。我喜歡古埃及紋飾的力量與活力、希臘的精煉、阿爾罕布拉的華麗、波斯與印度的富麗、中國與日本的古樸、哥德式的樸實與大膽；但是對於粗鄙的亞述、傲慢的羅馬風格、以及冷酷的文藝復興，我感

受不到絲毫親切感——沒有一丁點認同。它們敲出的音符無法與我的本性共鳴；因此我本能地拒而遠之。有不同判斷的人，請原諒我的這種感受，繼續深究這些風格只會讓我愈來愈想遠離。

有人說，我在著作中將紋飾與建築樣式混為一談，而我的專業領域是紋飾、並非建築。我無法將兩者區分開來。能夠取得的材料、人們的宗教信仰與氣候，在很大程度上決定了各個時代與民族的建築特徵。而且也在同樣程度上決定了建築物的紋飾特徵。紋飾一向源自於建築樣式，或純粹反映出裝飾建築物所應用的藝術原則。若不考量建築，我們就無法正確地討論紋飾；但我保證，除非對於正確理解紋飾主題有絕對必要，否則我不會過分地關注建築樣式。

II 真實、美感、力量

在先前的評論中，我試著闡述紋飾創作的某些首要原則，並著力於提出歷史上幾種主要風格的目的或意圖，以及製作者向我們傳達信仰或情感的方式。

圖 11

但紋飾還有其他的表達，裝飾形式也有其他向人心靈傳達的普遍表現方式。尖銳、稜角分明或多刺的形式多少令人興奮（圖11）；穩重寬闊的形式則能舒緩心情、或偏向於帶沉靜（repose）的感受。

以尖銳或稜角分明的形式合成的紋飾，就像生動犀利的俗語一樣對感官造成影響。經過「切割」產生稜角的玻璃、帶刺的金工作品，好比某些鍛鐵門的尖角葉飾及其他有著許多稜角的作品，都會刺激心靈，引發與沉靜相反的效果；而形式的「幅度」與處理手法的「宏大」，則使人平靜並進入沉思。

對紋飾師來說，沒有什麼比藝術的科學研究來得更重要。探討與裝飾概念有關的因果關係形上學，對一名真正的裝飾師來說非常重要——事實上，是至關重要。他必需不斷自問，各式各樣的形式會對人心帶來什麼影響——哪些效果是舒緩的、哪些是有趣的、

哪些是憂鬱的、哪些是豐富的、哪些是輕盈的、哪些是華麗的、哪些是堅實的、哪些是優雅的、哪些是可愛的等等。為了達到這個目的，他得將紋飾構圖的各種元素區分開來，個別考量，以確保自己不會錯誤地將某個元素以某種特定方式誤導人心。然後他還要能再將這些元素以各種比例加以組合，思考各種組合對自己和他人可能帶來的影響，藉此找到對感官形成特定影響的形式，從而達成他想表現的效果。

若要裝飾餐廳，就得讓人感到富饒；若要裝飾客廳，得讓人心情愉悅；若是書房，得讓它傳遞價值；若是臥室，得令人放鬆休息；絕不能大量使用閃爍的裝飾，因為過於刺激的事物只能適可而止——若太過草率，將引發粗鄙的觀感。

在這一章，我必需將討論的重點放在真實（truth）、美感（beauty）、力量（power）。長久以來，這三個詞彙完美地彰顯出真正的藝術原則，讓我印象深刻，所以我以繪畫方式將它們體現在書房門片上的紋飾圖樣中。如此一來，所有進入房間的人都可以知道我試圖在作品中彰顯的原則。

藝術可能包含道德或不道德的情事、真實或謊言的表達；而紋飾師可以透過自身技藝，提升或貶抑一個民族。

真實——多麼高貴又美麗的詞彙；吞吐真實是多麼正義，言及虛假又是多麼粗鄙；然而我們卻看到，人們在藝術與道德層面偏好虛偽勝於真實——喜愛粗鄙多於崇高的事物；儘管藝術的實踐理應只能透過可以使事物變得高貴的雙手，但我總是為了自己美麗作品中虛假、卑鄙或虛偽的成分會不會跟高尚、正義、欣喜的成分一樣多而傷神。正是那些卑躬屈膝的藝術、所謂的裝飾，使人流於粗鄙墮落而非高貴、編造謊言而非傳遞真實，貶斥我們的使命，使我們的藝術在許多情況下都未能堅持高尚的情操。裝飾是純藝術的最高級意義；沒有比裝飾更尊榮高貴的藝術形式了。裝飾能鼓舞哀傷、安撫煩憂，增添作樂之人的喜悅；可灌輸真理的教義；可精煉、提升、淨化，並指向天堂與上帝。裝飾是一門精緻的藝術，它體現並表達了人類靈魂的感受——造物者以自己的形象造人，將人的內在靈性——無論高貴、純淨或聖潔——吹入無生命的泥土當中。

儘管如此，那些輕忽裝飾的人依舊拋棄精煉性的源泉，割捨能夠提升自我的美好事物。要不是因為藝術教授們多半是虛偽之士、對自己肩負的責任渾然不知，而人們又往往未能察覺自己握有的權力，不然那些買得起奢侈品的人，真該因為自己疏忽裝飾的價值而遭受譴責。真正的藝術家十分稀有；他們多半籍籍無名，經常遭到誤解、或根本不被理解；那些偏好膚淺而非深刻、虛假而非真實、閃爍而非沉靜的人漠視他們的存在，也並

非罕見之事。

　　如今我們領略到，在藝術議題上僅僅訴諸所謂的「品味」可說是十足愚蠢，在這個議題上跟著無教養者的異想天開（被誤認為是品味）是無用的，何況這裡的品味往往最為粗俗下等。我們也看到，真正的藝術家受雇主的判斷與理念干涉這類荒謬情事。真正的藝術家是高尚的導師；他難道應該接受粗鄙的指點，要他的作品灌輸哪樣的道德，體現或遺漏哪些崇高的真實嗎？我們難道會告訴傳道士他該說什麼話，並要求他停止給予任何能精進與提升他人的事物嗎？我們不會這麼做，因此在藝術方面，我們要讓教授擁有教學自由，並敦促他們對自己的教學負責。

　　我假設已經能稍微說服讀者，不管某一個或多個形式本身有多好看，裝飾藝術不僅僅是為了集合這些形式，也不只是為了表現出所謂的美麗物品；裝飾藝術是一股承載善惡的力量、可能提升或貶抑他者——而且不會有中立的傾向——因此我會進一步討論裝飾的原則。但是這不能用教的，也不會有人理解我的論述，除非讀者親身體會到他身為藝術實踐者所擁有的強大力量，他必需為正當運用這股力量負起責任。

　　刻意為木紋仿造出紋理（graining）是虛假的作為，因這意圖欺騙；用盡心思使某種材料看起來像另一種材料，而事實卻非如此。所有的「仿大理石紋」（marbling）也是虛假的：仿造地毯或編織紋理的鋪地織物是虛假的；仿造土耳其地毯的布魯塞爾地毯是虛假的；同樣地，仿造柳條編織的陶罐、仿造編織材質的印花布料、仿造油燈的煤氣燈亦是如此。這些都是不真實的表現，甚至淪落至更可悲庸俗的荒謬境界，因為仿製物品總是不如模仿的對象來得美麗；由於每種材料都具備真實表達美感的力量，一旦失去真實，就會招致懲罰。雲杉門板很好看，卻難以保持清潔；那就上個漆吧。如今的材質得以透過塗上清漆而妥善保存，還能突顯自身特徵、強調出個性，此舉並不虛假。鋪地織物呈現確切又美麗的曲線圖樣——相較之下，試圖模仿地毯圓點效果的行為是多麼荒謬；布魯塞爾地毯比土耳其地毯還要能表現確切的曲線，那為何還需要以更細緻的材料來模仿後者呢？所有荒謬中最沒有意義的或許當屬模仿柳條編織紋理的陶罐，這樣的盛水容器毫無用處。我能想像那些自以為聰明的蠢人因為能生產這種容器而沾沾自喜，但我無法想像任何健全的頭腦會萌生或讚揚這樣的想法。讓我們的藝術品永遠表達真實！

　　美感——這點我不打算著墨太多，因為裝飾形式一定是美的。不美麗的造形也很少有裝飾的功能。我不在此論述形式應當具備什麼特質才叫做好看。但我要說，他們必需表達真實、優雅、細緻、輪廓精煉，不流於劣質、粗鄙、或突兀。我對美的看法得從後續的一系列文章中總結而成，但

我可以在此先行表明，美不顯露缺陷，沒有任何不足。一幅美麗的構圖不會有多餘、可分割出去的部分，一旦割除局部，其餘部分必然無法維持原樣或變得更好。終極的美，沒有改進的空間。美感受人喜愛，做為可親可愛的事物，它會攫住我們的情感並依附其上；而且兩者會隨著時間流逝而更加緊密結合。一件物品若能具有真正的美感，我們便不會對它感到厭倦；我們不會因流行時尚去改變它；新穎的事物也不能取代它。它變得像是一位老友，讓我們更全面地了解它的優點，對它更加珍愛。

力量——我們要探討的是一項非常重要的藝術元素或原則，因為如果缺少任何構圖，會顯得孱弱無力，給人不悅之感。春天時植物從大地裡迸發的力量是多麼強大！蓓蕾抽長成枝條，蘊含著何等力量啊！強大的演說家值得欽佩，強大的思想家值得景仰。我們甚至會不由自主地認可動物身上樸實或野蠻的力量——強大的老虎和強大的馬匹都會激起我們的讚賞，因為力量可以對抗孱弱。力量也體現誠懇；力量就是能量；力量意味著征服。因此，我們的構圖必需蘊含力量。

除此之外，做為裝飾藝術教授，我們必需彰顯作品中的力量。因為我們是被派去教導、陶冶並提升同行的素質。如果我們無法據實有力地指出真實，就無法得到他人的信服；因此，就讓真實藉由力量，以及美麗的形式表達[8]出來。

現在我們要來看看其他影響紋飾產製與應用的原則。第一個原則是實用性（utility），因為不論是任何物品，設計者的首要目標是必需為自己生產的物品賦予用處。更進一步來說，一項物品不僅必需實用，還必需盡可能完全符合它預期的目的。讓物品變美的意圖並不重要，物品首先必需被形構成僅以實用為出發點的作品，然後在符合此目的的條件下精心製作，調整成你喜愛的美麗樣貌。

作品既要實用又要美觀的要求其來有自。一件物品無論形式有多美、紋飾有多華麗，或配色多麼和諧，要是使用起來不順手，最終都會被擱在一旁，由更容易使用的物品取而代之，即使該物不具一絲美感。舉例來說，假設某一座階梯的欄杆與扶手有著非常美麗的結構，但上面竟安裝了某種凸出物，使人在上下樓梯時幾乎無法避免衣服被撕裂或受傷；我們對這美麗欄杆的傾心肯定很快就會消失，甚至轉為厭惡。同樣地，捨棄簡單的圓

8 原注：我提供了一幅原創草圖（圖12），試圖體現力量、能量、力氣、或活力等主要概念；為此我使用了生長能量來到最大、春天綻放的花蕾線條，特別是熱帶植物在春季時茂盛生長的線條；我還利用了一些與鳥類飛行器官有關、給我們巨大力量印象的特定骨骼形式，以及在某些魚類強大的推進鰭中可觀察到的形式。

圖 12

形把手或圓頭，將門把或撥火棍的頂部做成傷害手部的造形，那麼無論有多麼過人的裝飾性或美觀性，一樣會落得如此下場。

關於這個主題，喬治·威爾遜（George Wilson）教授說過：「某些人的信念似乎根深柢固，認為美麗的東西不可能實用，愈是提升家具必需品或日常器具的美感，愈會削減其實用性。你可以恣意美化女王的權杖，但不要試圖美化撥火棍，尤其是在寒冷的日子。你大可在我夫人的香醋盒上飾以雕刻和鍍金，但不要打我白鑞墨水瓶的主意。你想要的話，可以將精緻的家具擺在我的客廳；但像我這樣樸實的人，偏好在客廳等空間擺上實用的物品。這類良民似乎被這樣的想法給拖累，認為藝術暗忖著奪走一切舒適。他們相信，藝術未坦承告知的真正目的是實現童年時代的信仰。當時人們認為君主總是戴著王冠，一手捧著王權寶球，另一手握著權杖，有一段文字詮釋載入了莎士比亞的話語當中：

「為王者無安寧。」

如果藝術興盛，就能告別穿起來像蟒蜥在炙熱艷陽下呆然取暖的醜陋防火便鞋。取而代之的是一雙以灰姑娘的玉腳為模型、覆以雪白刺繡的仙履，有助於消除腳趾因凍瘡霜傷產生的痛楚。還能告別肘部已磨損的狩獵外套和滿是補丁的晨衣與毛料沙發。只留下長禮服、上亮光的靴子、多腳椅，白色緞面椅套、雪花石膏墨水瓶、天鵝絨門墊、以及金銀材質製成的刮刀。令人訝異的是，許多人認為美麗的物品用起來必定不順手……相較於其他事情，如果要說創作者在作品中教會我們明白的某個道理，那就是極致實用性與極致美感的完美結合。我舉一個例子。大家都熟悉鸚鵡螺美麗的外殼。把鸚鵡螺交給數學家，他會告訴你鸚鵡螺優雅的祕密在於旋繞著精確幾何曲線的螺殼或螺紋。把它從數學家手中交給自然哲學家，他會告訴你，大量疊加極薄的透明片，以及緊密排列的精緻雕刻線條，是鸚鵡螺散發玲瓏珍珠光澤的成因。把它從自然哲學家手中交給工程師，他會告訴你，在阿基米德實際應用比重定律及哈雷把鐘潛入海底的好幾個世紀以前，這種天仙般的貝殼就已經是最完美實用的機器，既可是帆船，亦可是潛水鐘。把它從工程師手中交給解剖學家，他會告訴你，鸚鵡螺是如何在不減損美感的前提下，它的一生忙於處理最有秩序的划船和帆船系統、食物儲存室、維持血液循環的泵、通風設備、和控制一切的觸手，因而成為搭載優良海員的船艇楷模。最後，把它從解剖學家手中交給化學家，他會告訴你，這個貝殼生物的各個部位都是由許多元素複合而成，而每個鸚鵡螺的相對重量大小都遵循著相同的比例。

「這就是鸚鵡螺，如此優雅的存在，當我們看著它，會欣然地應和濟慈的說法——

『美麗的事物即是永恆的喜悅；』

然而，這樣徹底實用的物體卻能以最終極的完美來實現其構造的純粹實用目的；船隻若能達到鸚鵡螺一半的實用性，就算犧牲所有美感，本地的造船商也會感到十分慶幸。」

從另一個角度來看這個主題，特別是關於建築樣式。我們注意到，除非一幢建築物能符合預期目的，也就是滿足了實用目的，否則就算具有強烈的美感，仍無法獲得應有的敬重。關於這個議題，歐文·瓊斯先生曾說：「若將能眼觀四面、耳納八方的空間塞滿新教禮拜使用的條凳，哥德式教堂的中殿和側廊會變得荒謬。中殿的柱子會因此阻礙視線與聲音，原本容許列隊行經的側廊不復存在，聖壇屏風和隱祕的高壇亦不如以往；應該丟棄的無用複製品太多了。」他進一步指出：「如同建築，所有裝飾藝術作品都應該適合（fitness）、適度（proportion）、和諧（harmony）；整體的結果是沉靜的。」馬修·懷特爵士（Sir M. Digby Wyatt）曾說：「無限的多樣性和絕對的適合性支配著自然界的所有形式。」維特魯威（Vitruvius）曾說：「作品的完美取決於是否切中最初的意圖，以及從思索大自然得來的原則。」查爾斯·伊斯萊克爵士（Sir Charles L. Eastlake）則說：「在每個可從自然界溯及適合性或實用性的案例中，都會發現該物的特徵或相對美感與其適合性吻合。」老普金（A.W. Pugin）表示：「許多日常用品之所以採用醜陋荒謬的製作方式，僅僅是因為藝術家並未去尋求最方便的裝飾形式，反而以浮誇手法去掩蓋製造物品的真正目的。」為了指出最終意圖的適合性（或適應性）如何彰顯在地表植物的結構與排列上，我在一本現已絕版的小冊子中寫道：「生長在山頂的樹木和生長在無遮蔽平原上的植物，通常有著狹長的硬葉，因為這種葉形能承受暴風的猛烈襲擊而不致損傷。在高海拔地區生長的冷杉物種中可以見到，在這種生長環境下的葉子和長在裸露荒原上的荒地物種一樣，更接近針刺狀而非一般的葉子：這種葉形幫助植物在上述兩種生存環境中抵禦疾風；相較之下，寬闊的葉形則會碎裂損傷。」

「除了葉子形式讓這些植物得以生長在如此不宜生存的地帶，其他條件也往往造成同樣的結果。在這兩種地貌上生長的植物都有柔韌的木質莖，它們隨風彎曲時的力量與彈性足以抵抗風力的摧殘。關於紙莎草的莖，『這是一種常見於古埃及紋飾的植物』，已故的威廉·虎克爵士（Sir William J. Hooker）提過一個有趣的事實，說明了植物對其生長地點的適應性。這種植物生長在水中，它會往水邊的沖積層生根，長出細長的地下莖，並附著在河流與溪流的邊緣。由於生長位置暴露在水流中，得要抵抗水流作用；而之所以能做到，不僅是因為莖的三角形是非常適合承受壓力的造形，還讓植物本身得以安處於溪流的相反方向，使莖的一角永遠對著水流，

將水域分開，就像現代蒸汽船的船舶一樣。」

　　我可以不厭其煩地再一次舉例說明，這種適合性原則、也可說是針對目標的適應原則，是如何在植物中得到印證；但在道盡一切以後，我們應該掌握一個簡單的事實，也就是我們創作任何物品的主要目的，是使其完全切合最初的意圖。假使美麗的作品總是具備應有的實用性；假使最美麗的物品也最便於使用——它們理應如此——那麼美麗的東西將得到多大的喜愛和追捧啊！假使美麗的物品本身就極為實用，那麼成本將微不足道，價格也不會遭受指責。但可惜，事實恰恰相反：有用的物品往往是醜陋的，美麗的物品則往往不方便使用。正是這一事實導致了非常荒謬的時尚：在客廳的火爐用具組中放入第二只撥火棍。一只撥火棍可能是做為裝飾、觀賞用；另一只才會真正拿來使用，但因為不供人欣賞而藏在角落，或被擱在爐圍內側。需要第二只撥火棍並不令我訝異。過去幾年間，我見到裝飾用的撥火棍十之八九都會在敲碎煤塊時傷害到手，因此幾乎無法長期發揮撥火棍的功能。但為何不完全棄絕如此可憎之物呢？如果將撥火棍當成裝飾品，那就請將它擺在客廳的桌子或壁爐台上，而不是放在爐床，因為這樣會離視線太遠而根本察覺不到它的美麗。但在這裡說它不得其所，也毫無意義。因為它的目的若是用來撥火，就該放在爐圍內；若是做為裝飾品，就該放在最顯眼的地方——如果值得保護，就該放在玻璃櫃裡收藏。

　　到這裡，但願已經充分說明了這個重大原則的必要性，若某個物品要追求美感，它也必需實用。我們要以此為設計的主要原則：創造的所有物品都必需實用，要視為首要法則並經常提及。打造一把椅子時，我們會問這椅子實用嗎？堅固嗎？組裝正不正確？在不使用更多或其他材料的情況下，還可以更堅固嗎？之後才應該考慮美不美麗的問題。我們設計瓶子的時候會問是否實用？瓶子就該是這樣嗎？如何能更實用？然後才是好不好看？當我們製作煤氣分管時，我們會問，它能否滿足所有需求，完全呼應預期的目的？然後才問，有沒有美感？只看圖樣的話，我們也不得不做出類似的探究。像是在繪製地毯的設計時，我們會問，這種紋飾形式適不適用於紡織品？符合特定織物的原始意圖嗎？我們很清楚地毯會被踩踏走過，再加上地毯之於整套家具的關係，就如同背景之於圖畫一樣，人們會從一定距離外觀賞，那麼某種特定的裝飾手法是不是最好的選擇？然後才問，美不美麗？我們將針對任何可能的對象進行同樣的研究：在我們所有的研究中，我會出於對藝術的熱愛，將實用性置於美感之前，如此一來，我的藝術才能夠茁壯，而不遭受鄙視。

　　除了我目前闡述的這些主題之外，還有許多尚未於文中提及的主題都應獲得關注；只要你有意願，就能根據個人所需的重要程度謹慎思考。儘管如此，在考量各種製造程序時，我們仍會提出相關的闡述。

關於設計，有一項至關重要的原則是，形構物品的材料應該採取符合自身特性，也最容易「操作」的特定使用方式。

另一項原則也同樣重要，也就是當某件物品即將成型時，應該尋求並採用最適合使其成型的某種（或多種）材料。這兩項主張都很重要，設計者必需謹記在心。一旦忽視這些攸關成功設計的首要原則，成品將無法令人滿意。

曲線的美感正如其微妙的特質；最微妙之處亦最美妙動人。

圓弧線是最不美麗的曲線（在此我指的並非圓形，而是指線條，要連成圓形的線條）。當心智要求線條本身必需先於相關知識、並且喚起心智探究力的運作，這樣的思考令人愉快；然而圓弧線卻指向單一中心，有著顯而易見的原點。橢圓曲線、即連成橢圓的曲線，比圓弧線還要美，因為它是由兩個中心所構成，因此原點不那麼明顯。由三個中心形成的雞蛋曲線又更好看[9]。隨著形成曲線所需要的中心數量增加，察覺其原點的難度逐漸升高，曲線的變化幅度也成比例地加大；中心點的數量愈來愈多，樣態的變形也明顯增多。

比例，如同曲線一般，亦具有微妙的特質。

絕對不能為了裝飾目的，將表面一分為二。1：1 這樣的等比是不佳的比例。隨著比例微幅增加，美感亦會提升。2：1 的比例較先前為佳；3：8、5：8、5：13 都很好，最後一種尤佳；思索比例的樂趣會隨著辨識比例的難度而增加。這個原則適用於將整體分割成主要的幾個部分、將主要部分再分割成次要形式，以及組合不同大小部件等情況，值得特別注意。

每一種裝飾構圖都必需遵循秩序原則。

混亂是偶然的結果；秩序則來自於思考和用心。少了這項原則，心智就無法好好運作；至少，秩序原則的存在使心靈的運作得以立即體現。

有秩序地重複（repetition）配置部件，通常有助於裝飾效果的生成。

9 原注：這裡所說的橢圓和蛋形，並非以任何圓規繪成。這些圖形的曲線只是圓弧線的組合，是以細線或橢圓規繪製而成。

萬花筒是重複效果的範例。如果重複得毫無章法，這個裝置中看到的玻璃碎片將完全無法取悅我們。重複和秩序本身就可以形成很多樣的變化（圖13、圖14）。

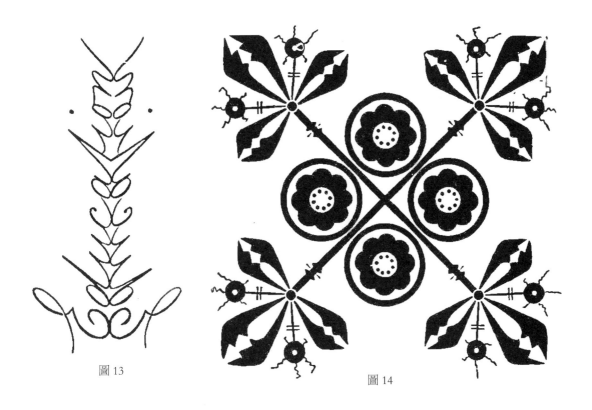

圖 13

圖 14

　　在特定的紋飾構圖中，交錯（alternation）是最重要的原則。

　　以一朵花（毛茛或繁縷）為例，彩葉不會落在綠葉上（花瓣不會落在萼片上），而是錯落在它們之間——彼此交錯（圖15）。此一原則不僅體現在植物，也體現在藝術輝煌時期的許多紋飾作品中。

圖 15

如果要將植物當做紋飾使用，不應該直接模仿，而必需以常見慣例的手法處理或改製成紋飾（圖 16）。

　　猴子會模仿，而人類能創造。

　　這些都是裝飾設計生產過程中必需注意的主要原則。

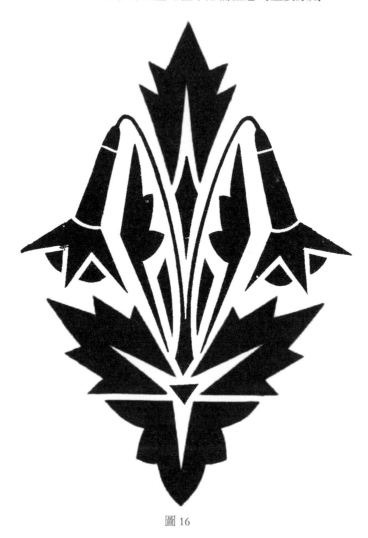

圖 16

III 紋飾裡的幽默

　　相較於一開始討論紋飾時就關注的原則，其他沒那麼高尚的原則仍有待提及。人在被娛樂的同時也會獲得教導；他必然會因所見所聞而感到喜悅且獲得陶冶。我認為首要原則是，裝飾做為真正的精緻藝術，要能對人類的各種情感與各階段感受有所助益。裝飾，如果理解得當，會旋即被認

為最為真正的高級藝術，因為它能教導、提升、精煉、並且誘發崇高的想望，亦能緩減憂愁；但如今我們意識到，紋飾做為精緻藝術，應該有助於人類的各種情感，而不是服務宗教或道德的侍女。

幽默和愛看似沒有兩樣，都是我們本性中的特質；而且像愛一樣，強度因人而異。少數人缺乏一定程度的幽默感，但對某些人來說，這種特質特別突出。偉大的思想家同時也是幽默大師，這種情況並不少見──出色的才能和極致的幽默往往會結合在同一個人身上。

幽默藉由怪誕（grotesque）的手法融入紋飾，而怪誕幾乎出現在各個時代和民族的作品中。古埃及人採用過這種手法，亞述人、希臘人和羅馬人亦然；但這些民族不像凱爾特、拜占庭、和「哥德」時期的藝術家那樣地將其發揚光大。在某個時期，幾乎每座基督教建築物的外部都刻畫著可怕的「惡靈」，早期許多僧侶製作的凱爾特紋飾都是以怪誕生物接合或組織而成。

這種裝飾點綴在古老的愛爾蘭十字架上，其中有些非常有趣；不過那些有機會拜讀魏斯伍德教授著作的人，在這本以凱爾特手稿為主題的書中可以見到許多極致的怪誕形式[10]。至於東方國家，儘管幾乎所有民族都會將怪誕風格運用在裝飾藝術的元素中，但其中以中國人和日本人最常使用，且對它表現出最明顯的偏好。這些人描繪出的龍、（總是帶有斑點的）天獅、神話中的鳥、獸、魚、蟲，以及其他所謂至福樂土（Elysian plains）的居民，最是獨特有趣。

我們不講怪誕風格的歷史，而著眼於它採用的特有形式，以及成功製作怪誕裝飾的必要條件。前面說過，紋飾中的怪誕風格可以類比為文學中的幽默。話雖如此，怪誕風格卻可能代表著真正可怕或令人排斥的事物，看起來就是令人反感。這種形式在裝飾中很少被要求，所以我不會詳述，若有必要，它應該跟力量聯想在一起；因為如果恐怖是軟弱的，它就無法矯正人心而只會一味地引發反感，就像是一隻悲慘的畸形動物。

我認為，愈是怪誕、就愈不應該模仿自然物體，不過前提是必需充滿能量與活力──栩栩如生，這可做為另一項裝飾原則。如果有什麼比難笑的笑話更糟糕的，大概就是無效的怪誕裝飾了。引人發笑的事物看起來就該有誠懇的表現。

關於這個主題，下面將列出一系列的怪誕裝飾來說明我的意思。雖然

10 原注：錫登漢水晶宮的中央耳堂可以見到其中一兩樣鑄件。

我很想列出更多，但篇幅有限。

由鳥型組成的首字母 S 是典型的凱爾特怪誕裝飾（圖 17）。它古怪有趣，即便呈現最不自然的姿勢，但因為與生靈十分不同，而不會為觀看者帶來任何痛苦。說真的，與其說它是某種生物的複製品，不如說是一種富有提示性的紋飾，使人聯想到一隻鳥。應該注意的是，在這個圖形當中，該生物身體部位間的某些空隙被繩結所填補。這是極佳的表現——整件作品是紋飾，而不是自然主義式（naturalistic）的重現。

圖 18 是一個怪誕風格的暹羅頭型，這個精美的樣本是以紋飾重現的奇異形式。注意，它絕不是人頭的複製品，而是真正的紋飾，部件的排列使人聯想到一張臉，僅此而已。注意形成下巴的蝸旋形式；怪誕但極具裝飾性的線條構成嘴巴和額頭的上緣，還有火焰般的浮誇耳朵；整件作品值得深入研究。

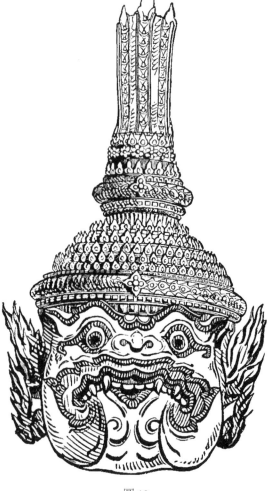

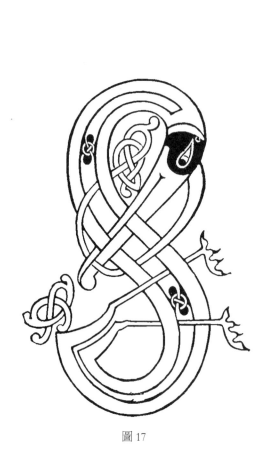

圖 17

圖 18

圖 19 是哥德式的葉狀人臉，但有些過於自然主義。事實上，我們只有一張可怕的人臉，在邊緣贅生出葉片的形態。這種類型必需避免；它既不滑稽、也不古怪；看起來只會令人不快。

圖 20 是一條帶有中世紀怪誕韻味的魚。這種類型不錯，既有真正的裝飾性，也有足夠的提示性。

為使讀者更全面了解我對怪誕風格的看法，我畫了一兩張原創圖例——圖 21 暗示著一張臉；圖 22 暗示著一副骷髏（妖怪、恐怖的人）；圖 23 則是不存在的動物。這幾張圖例刻意不去模仿自然。如果採取自然主義的手法，可能會喚起某些人的痛苦，因為物體的輪廓被扭曲成奇怪的姿勢；相反地，它們既不誘發什麼感受，亦不會引起痛苦。

在我熟悉的所有怪誕裝飾中，中國和日本的龍最能代表力量、活力、能量、和激情的結合。這些民族是龍的信徒。在日蝕或月蝕時，人們認為發光的球體被某種兇猛的怪獸吞下肚，便有了龍的形象。當生活中出現這種現象時，他們敲打罐子和水壺以發出粗獷的聲響，逼迫怪獸吐出光球，生恐牠的光輝永遠熄滅。我能理解，中國人與日本人這些龍的信徒懷抱著力量和精神以描繪這些怪獸；但我很難想像不信之人也能達到同樣境界——一個人內心必需充分信仰龍的存在，及其隱含的險惡力量，才會如中國人和日本人那樣，在繪畫中體現出這種奇幻生物的假想特質。

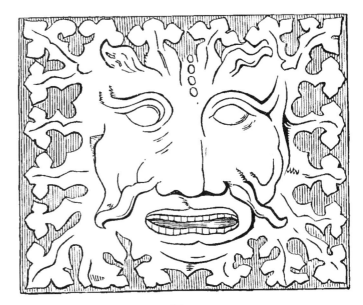

圖 19

圖 20

圖 21

圖 22

　　儘管我並不在此討論物體的結構，但我想說，怪誕風格應該經常運
用於自然主義式的仿作。我們經常能看到以自然主義手法仿造的人像，支
撐著來自上方的重量——像是以女性人像做為建築物的柱子以承載上方重
量，男人則以痛苦至極的蹲姿頂著巨大噴泉的水盆。不管這些雕塑作品有

多美，擺出這種姿勢的自然主義式人像簡直令人作嘔。如果要以任何一種
生靈的相似物體來支撐重量，其形貌僅能具有提示性。（如果要我說的話）
支撐部件愈不自然、愈笨拙，愈能擁抱真正怪誕風格的古怪與幽默，才是
愈好的作品。

　　紋飾師的職責並非製作那些會引發持久痛楚的作品，除非有特殊原
因，但這種情形的發生機會很少。

圖 23

2 色彩

　　我們已經探討了在裝飾設計製造過程中有關於「表現」（expression）的幾項主要原則，再來就要留意在所有裝飾計畫中經常附屬於形式的重要角色──色彩。

　　形式可以獨立存在於色彩之外，但若沒有色彩的輔助，始終不會有什麼重要的發展。從歷史角度來看，我們會得出這樣的結論：單靠形式不能成就令人滿意的豐美；所有民族的裝飾系統都依傍著色彩而存在。純粹的輪廓形式可能合宜，卻不算充分；純粹的光影可能令人愉悅，卻不能滿足我們的所有需求。人類天生渴求將形式配上顏色；唯有得到優雅、高貴又有活力的勻稱形式，並與和諧的色彩相互搭配，我們才會真正心滿意足。

　　這種感覺可能源自於我們與大自然的接觸。花朵姹紫嫣紅，山丘色調萬千。如果大地、山丘、樹木花朵、天空和水都是同一種顏色，我們的世界將是多麼貧瘠！我們應有形式，而且是最豐富的形式；我們應有光影，有著不斷更迭的強度與變化。但若色彩消失，少了綠色的鼓舞、少了藍色的撫慰、少了紅色的激勵，儘管世界仍充滿生機，失去色彩儼然會轉為一片死寂，可怕到我們幾乎無法想像，也無法「感受」到它。

　　只有色彩似乎比只有形式還要有更大的魅力。當日落在天空散發出光芒萬丈的色彩時，令人神魂顛倒；藍色幾乎迷失在紅色中，黃色如同透明的金色海洋，整體呈現一片色彩交融的五彩斑斕，迷人、舒心、使人沉醉於遐想；然而此時，所有形式都模糊不清。若脫離形式的色彩如此迷人，那麼色彩與美麗造形適當結合起來又會如何呢？對我的讀者來說，即使腦海中有概念也確實很難回答這個問題，除非以大自然為參考；因為我很難指出在英格蘭有哪一棟建築物能有高超的形式與色彩組合，給予令人心悅誠服的說明。藝術中有一種美是我們英格蘭人毫無所悉的：它不存在我們的生活當中，鮮少被提及、甚少被思量，也從未有人見識過。若請裝飾師來美化房屋，只有不到五十分之一所謂的裝飾師知曉這門技藝的首要原則；就算被告知，他們也不會相信自己正在行使之工藝的力量。他們在牆壁塗上幾抹病態的色調──過於蒼白，以至於色彩的不協調感也不那麼明顯

了。將牆壁的顏色沿用到簷口線腳和門板，只因他們不知如何調配和諧的色調；其結果是房子可能看似乾淨，但從其他層面看來在在都是對品味的冒犯。英格蘭人對自家屋宇的「裝飾」感到可有可無，完工後也不欣賞「裝飾品」，這些我都不意外。色彩，可愛的色彩，僅僅是這一項元素就能使我們的房間變得迷人。

不適合上色的物體很少，而許多無色的物品可能因上色而獲益。我們為物體上色的理由有兩個層面，也是因此我們才能了解色彩的真正用途。第一，色彩賦予物體嶄新的魅力——少了色彩就不會有的魅力；第二，色彩有助於區隔不同物體，以及物體的不同部位，從而幫助建構形式。這就是顏色的兩個目的。首先要注意的是，色彩賦予物體魅力，缺乏色彩就毫無魅力可言。在知識分子的手中，它就會有這股魅力——顏色使物品變得可愛或值得喜愛，但光用顏色是行不通的。物品上了某些顏色，可能會比無色時更加醜陋。我在製陶廠見過許多色彩豐富的碗比它尚在白色時更令人失望——這樣的上色其實是損害、而非改善陶碗的整體效果。此時此刻，我們渴望的仍是知識。知識會幫助我們把基礎素材轉化為具有不凡美感的作品，使其價值媲美真金。知識為貨真價實的賢者之石；原因幾乎可以這麼說，藝術家若具備知識，確實能將較為低等的金屬轉化為黃金。然而光是具備些許知識仍無法達成這點。為了成就真正的美，我們需要大量知識，正如我先前所說，只能透過持續而勤奮的勞動才能獲得；孜孜矻矻之後總會嚐到甜美的果實。相信我，當你的作品發展成美好的事物，眾人——不僅是文盲，還有受過教育的思想者——看見了沒有不心生愉悅的，欣喜之情溢於言表。儘管沒有企及藝術力量的捷徑，儘管路途漫長、艱辛坎坷，但一路披荊斬棘的過程終會苦盡甘來，抵達終點時亦有無法言盡的滿足。色彩的第二個目的是協助區隔形式。倘若物體並排且顏色一致，相較於採用不同顏色，觀看者將較難察覺個別物體的界限或終端；當它們都以同一種方式上色，觀看者必需靠近才能看清楚個別物體的界限，所以說顏色有助於區隔形式。顏色能幫助區隔形式的特性經常被忽視，從而引發諸多混淆。如果值得花時間製作裝飾形式，那也值得將形式呈現得清楚分明；然而，有多少紋飾、甚至是優秀的紋飾，都未能以顏色妥善呈現而在眼前黯然失色！色彩是突顯形式的手段。不同色彩並置時，只有和諧地組合或依循調和法則來處理，才能取悅並滿足知識分子。那麼，支配顏色配置的法則是什麼呢？該如何應用色彩法則？我們將盡力透過不證自明的方式來回答這些問題，並將擴大探討這些主張。

整體考量

一、從藝術的角度來看，只有三種色彩——藍色、紅色和黃色。

二、藍色、紅色、黃色被稱為原色（primary color）；它們無法由其他色彩混合而成。

三、除了藍色、紅色、黃色外的所有色彩都是由原色混合而成。

四、藍色和紅色混合出紫色；紅色和黃色混合出橙色；黃色和藍色混合出綠色。

五、由兩種原色混合而成的顏色稱為二次色（secondary color，或稱「間色」）：因此，紫色、橙色、綠色合稱為「三間色」。

六、兩種三間色會混合出三次色（tertiary color，或稱「再間色」）：因此，紫色和橙色混合出赤褐色（紅色再間色）；橙色和綠色混合出黃檸檬色（黃色再間色）；綠色和紫色混合出橄欖色（藍色再間色）；赤褐色、檸檬色和橄欖色合稱為「三再間色」。

對比

七、淺色與深色並置時，淺色看起來會比實際還要淺，而深色則顯得比實際還要深[1]。

八、當色彩並置時，它們的色相（hue）會互相影響。舉例來說，紅色與綠色並置會使紅色看起來比實際更紅，而綠色更綠；藍色與黑色並置時，藍色幾乎沒有變化，黑色則呈現帶橙色的色澤，或變得像是「生鏽」一樣。

九、肉眼所見的任何一種色彩，都會再創造另一種色彩。例如，如果看到紅色，眼睛會自行創造出綠色，而這種綠色會投射在相鄰的物體上。如果看到綠色，同樣也會形成紅色並投射到相鄰的物體上；因此，如果紅色和綠色並置，兩種顏色會個別在眼中形成另一種色彩，綠色引發的紅色投射在紅色上，紅色引發的綠色投射在綠色上；紅色和綠色分別因並置而有所提升。眼睛需要這三種原色，無論是純色或存在於混合色當中；如果沒有這些顏色，眼中會自行補足缺少的部分，受此誘發形成的顏色會投射到相鄰的物體上。例如，當我們看到藍色時，眼中會形成紅色與黃色混合的橙色，這種色彩會投射到相鄰的物體上；如果黑色與藍色並置，橙色將投射其上，賦予其橙色色澤，而看起來帶有「鏽蝕」感。

1 原注：如果將深灰色混合在白色板子上，它會與白色形成對比，看起來變深；但如果將同一種灰色取一小部分塗在黑紙上，它看起來會幾近白色。

十、同樣地，當我們看到紅色，眼中會形成綠色，並投射到相鄰的顏色上；又或者，當我們看黃色，眼中會形成紫色。

色彩和諧

十一、色彩的和諧來自合宜的對比。

十二、完美和諧的色彩才會使彼此的顏色提升到極致。

十三、為求色彩完美和諧，必需包含三種原色，無論是以純色還是混合色的形式。

十四、紅色結合綠色能達到色彩和諧。紅色是原色，綠色是二次色，也就是由藍色和黃色——即另外兩種原色所組成。藍色和橙色也能達到色彩和諧；黃色和紫色也不例外，因為後兩種情況都包含三種原色。

十五、純度完全的原色會以 8 分藍色、5 分紅色、3 分黃色的比例達到精確的和諧；二次色則以 13 分紫色、11 分綠色和 8 分橙色的比例達到和諧；三次色則是以 24 分橄欖色、21 分赤褐色、19 分檸檬黃的比例達到和諧。

十六、然而，色彩和諧的微妙之處是難以理解的。

十七、最稀有的色彩和諧與不和諧之間只有一線之隔。

十八、色彩的和諧在許多方面都與音樂的和聲類似。

色彩品質

十九、藍色是冷色，而且看起來似乎會往後退。

二十、紅色是暖色，令人興奮；距離看起來保持不變。

二十一、黃色是最接近光的顏色；看起來似乎會向觀看者靠近。

二十二、在黎明或黃昏的微光下，藍色看起來會比實際上要淡得多、紅色看起來很深、黃色則稍微深。在普通煤氣燈的照明下，藍色會變深、紅色變鮮豔、黃色則變淡。以這種人造光來說，當與某些顏色形成對比時，

正黃色看起來會比白色更淡。

二十三、某些色彩組合會使觀看者感到高興或沮喪，傳達純潔、豐富、或貧乏的概念，或者可能以任何預期的方式影響心靈，如同音樂一樣。

經驗教訓

二十四、當某種色彩配置在金色背景上，應以該色的較深色度（darker shade）勾勒輪廓。

二十五、當金色紋飾落配置在有色背景上，應以黑色勾勒其輪廓。

二十六、當紋飾落在與其色彩恰好調和的背景上，應以該色的較淺色調（lighter tint）勾勒輪廓。例如，當紅色紋飾落在綠色背景上，應以淺紅色來勾勒紋飾的輪廓。

二十七、當紋飾與背景同色相但濃淡程度不同時，若紋飾色調比背景深，應以更深的色調來勾勒其輪廓；若紋飾比背景淺，則不需要輪廓。

色彩分析表

在開始研習科學與藝術時，我發現盡量將所有事實簡化為表格的做法幫助很大，因此總是向其他人推薦這種學習方式。對我來說，這種方法有極大的好處，謹慎為之，能使我們對難以理解的事物一目了然，並且形成一套工作的分析方法；透過論據表格編排的準備，能使主題留下深刻印象，還可看出某件事與另一件事之間的關聯，或者計畫中某一部分與另一部分的關聯。

下表說明了我所主張的許多事項。顏色後方的數字代表調和比例：

後方欄位清楚顯示出每一種二次色與三次色的成分，及其調和的比例。表格還呈現了為什麼這三種三次色分別稱為黃再間色、紅再間色和藍再間色：每一種三間色都含有兩等量[2]的某一種原色，另兩種原色則各含 1 等量。也就是說，在檸檬黃中，我們可以找到 2 等量的黃色、各 1 等量

2 原注：藍色的等量是 8、紅色的等量是 5、黃色的等量是 3。

的紅色和藍色，因此稱為黃再間色。在赤褐色中，有 2 等量的紅色、各 1 等量的藍色和黃色；橄欖色中有 2 等量的藍色、各 1 等量的紅色和黃色；後兩者分別稱為紅再間色和藍再間色。

原色		二次色		三次色	
藍	8	紫	13	橄欖色	21
紅	5	綠	11	赤褐色	21
黃	3	橙	8	檸檬黃	19

原色		二次色		三次色	
紅	5	橙	8	檸檬黃，或稱黃再間色	19
黃	3				
藍	8	綠	11		
黃	3				
藍	8	紫	13	赤褐色，或稱紅再間色	21
紅	5				
紅	5	橙	8		
黃	3				
藍	8	綠	11	橄欖色，或稱藍再間色	24
黃	3				
藍	8	紫	13		
紅	5				

　　圖 24 和圖 25 是色彩和諧的示意圖。我將三條相似的線段匯集在一個中心點，如圖，當藍色、紅色和黃色擺在一起，能夠達成色彩的和諧；紫色、綠色和橙色也會達到和諧（這三種顏色在第一張圖中是以虛線來連結）。但要協調兩種顏色時，除了包含一種原色，還需要另一種由其他兩種原色構成的二次色（因為含有三原色是達到和諧的必要條件）；又或者是某一種二次色，加上由另外兩種二次色構成的三次色。我把這種和諧分配在直線的兩端；因此，藍色這種原色會與橙色這種二次色相互協調；黃色與紫色協調；紅色與綠色協調。二次色則介於其內含成分的兩種原色之間；換句話說，橙色由紅色和黃色構成，並介於兩者之間；綠色介於藍色和黃色之間；紫色介於藍色和紅色之間。在第二張圖中，我們看到紫色、綠色、和橙色達成和諧；橄欖色、赤褐色和檸檬黃亦同。圖中還顯示，紫色與檸檬黃相互協調、綠色與赤褐色相互協調、橙色與橄欖色相互協調。

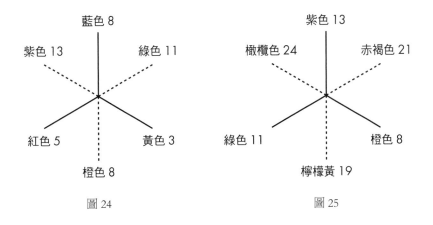

圖 24　　　　　　　　　　　圖 25

延續上面的圖解說明，我們列出各種色彩的協調量，如下頁圖：

　　對於那些即將進行裝飾實作的人來說，儘管色彩被認為是絕對純粹的存在狀態，但還是很有必要對達成和諧所需色彩的相對分量具備相當準確的概念。不過，我們很少使用顏料來調配最為鮮艷的藍色、紅色和黃色，因為在稜鏡作用下，他們會比在彩虹光中所見的強烈色彩還要微弱；話雖如此，仍有必要了解這些純色的協調分量。我們已經提過要讓色彩達到完美和諧的比例，將兩種原色組成二次色、二次色組成三次色，這些比例講的是光的顏色，而非顏料或油漆；正如剛才所說，後兩者或多或少只是光線純色的基本重現。不過為了達到我們的目的，某些顏料會被當做純色。舉例來說，我們將最純正的群青當成藍色（鈷藍色偏綠，也就是它略帶黃色；法國群青和德國群青一般偏紫，或略帶紅色，但最好的德國群青在某種程度上可以視為純色），最純的法國胭脂紅被當成紅色（一般的胭脂紅通常偏緋紅色，也就是帶有藍色；朱砂色則過於偏黃），檸檬鉻被當成黃色（不論分量多輕微，這裡選用的鉻色不能帶有綠調或橙調）；這些顏料幾乎可以代表穿透稜鏡的色彩。我會建議學習者取得這些顏色的少許粉末，用最好的德國淡群青來代替真正的群青（因為後者價格高）[3]，將這些顏料加上一點溶解的阿拉伯樹膠和水混合——剛好足以防止顏色被擦掉即可，然後填充表格中表示原色的各個圓圈。這些顏色能夠相當程度地重現二次色：淡湖綠色，通常稱為滴綠色；橙鉻色，一種成熟而較深的橙皮色；紫色則由比例大致相等的淡德國群青和緋紅色澱[4]混合而成，再加上一點

3 原注：純正的群青色售價為每盎司 8 英鎊。最上等的仿製品或德國群青每磅約莫 3 到 4 先令，可在任何顏料店買到。最好的胭脂紅應該能以每盎司 6 先令的價格買到。但由於這種顏料的需求量很小，顏料商通常會收取 1 英鎊 1 先令。最好的鉻黃（鉻黃有多種色度）每磅約為 1 先令 6 便士。

4 編按：由金屬鹽或其他沉澱劑，將水溶性色素製成不溶於水的微粒，以這種辦法製造的顏料都稱做色澱（lake）。

藍色　　　　　　　　　紅色　　　　　　　　　黃色

─────────────────────────────────────

藍色　　　　　　相互協調　　　　　　橙色

- -

紅色　　　　　　相互協調　　　　　　綠色

─────────────────────────────────────

黃色　　　　　　相互協調　　　　　　紫色

─────────────────────────────────────

紫色　　　　　　相互協調　　　　　　檸檬黃

- -

綠色　　　　　　相互協調　　　　　　赤褐色

─────────────────────────────────────

橙色　　　　　　相互協調　　　　　　橄欖色

白色，使其深度等同於綠色。我無法指出能夠充分重現三次色的顏料。檸檬黃是糖煮檸檬皮的顏色；橄欖色大約是糖煮香櫞皮的顏色；在某些稱做「赤褐色蘋果」的蘋果皮上經常可以見到略微粗糙的赤褐色，不過這種赤褐色通常都不夠紅，無法確實代表赤褐這種顏色。鐵鏽色則太過偏黃。這種顏色之於紅色，應該相當於糖煮檸檬皮之於黃色。

如果學習者認真嘗試理解這些顏色，並且填滿表格中的圓圈，學習將突飛猛進；但如果他能繪製更大尺度的新圖表，並將圓形改為正方形，那就更好了。我建議、強烈地建議，學生使用我所描述的顏色，並以更大的比例來繪製前述的圖表。我建議他繪製一些紋飾，比如在金色背景上繪製紅色紋飾，再以更深的紅色來勾勒紋飾的輪廓；在有色的背景上繪製金色紋飾，再以黑色來勾勒輪廓；並遵循第 24、25、26、27 項主張，確實仔細地繪製紋飾圖例。然後將作品時時擺在眼前，直到這些主張鑲刻在他的腦海，讓他有所體悟。這個做法應該在我們所有的設計工作室和藝術工坊中擴大規模執行。

為了指稱顏色，我們不得不命名顏料，加上我不斷被問及使用的顏料，因此我將列舉我自己顏料盒中的顏料；我將個人顏料盒裡有放入、但本人辦公室沒有提供的顏色做上記號；不過我很少使用這些顏色。[5] 黃色中，我有 ※ 國王黃（非永固色）、※ 非常淡的鉻色、檸檬鉻（約為成熟檸檬的顏色）、中鉻黃（介於檸檬和橙鉻色之間）、橙鉻色（約為成熟橙皮的顏色）、※ 色澱黃、※ 印度黃。紅色——朱砂色、胭脂紅、緋紅色澱。藍色——※ 鈷藍色、德國群青（深淺皆有）、安特衛普藍、靛藍。綠色——祖母綠、色澱綠（深淺皆有）。棕色——生土耳其赭色、范戴克褐色、威尼斯紅、紫棕色、色澱褐。除此之外，我還有所謂的天藍色，一種非常純粹又強烈的土耳其藍色、以及植物黑、鱈魚白、和 ※ 金青銅色。

有一些關於混合顏色的事實絕不能輕忽，好比說，光線顏色[6] 混合時不會發生任何變質或亮度減損的情形，顏料或油漆卻會在混合過程中相互破壞。當兩種原色混合時，這種情況仍屬輕微；但當第三種原色進入色調的組成結構中，就會發生明顯的變質或濃度下降情形。

有鑒於此，我們採用多種顏料，以盡可能避免混合顏色。大量的色彩混合之所以不理想，還有另一個原因。顏色是化學藥劑，在某些情況下，各種顏料會相互產生化學作用。而在所有顏色當中，黃色因為精緻與純度的關係，與其他顏色混合後受到的影響最大。基於這個原因，相較於紅色或藍色，我使用非常多種黃色顏料[7]。

5 原注：標上 ※ 的顏色不具永固性質，不能用於要長久保存的作品。我把這些顏色運用在要給工廠的圖樣上，它們一旦被印到織物上，就會毀壞。很不幸地，某些最鮮豔的顏色，持久時間卻最短暫。

6 編按：光線中具有紅黃藍三原色，眼睛看到的色彩是由光線中的原色交錯而成。

7 原注：在所有可以混合顏色的介質中，石蠟最安全；它不具化學親和力，因此經過精心計算，可以將顏料保存在原始狀態。

如果能取得三種無化學親和性的顏料，而且每種顏料都具有相同的物理結構，以及相同的透明度或不透明度，其中一種能確實重現光的藍色，另一種是光的紅色，還有一種是光的黃色，那我們應該就不需要其他顏色，因為這樣就足以混合出所有顏色；但由於沒有任何顏料能夠滿足這些條件，因此只得採用迂迴笨拙的方法來達到預期的結果。

我已經聲明過這點，細心的學生應該能夠理解這些主張的背後原因，但或許還需要稍加闡釋。我說過，紫色會與檸檬黃協調、綠色與赤褐色調和、橙色與橄欖色協調。我會這樣表示（許多人也跟我一樣）：檸檬黃的互補色（complementary）是紫色、赤褐色的互補色是綠色、橄欖色的互補色是橙色。某一種顏色與其他任一顏色互補的意思是指，有了這種顏色，就能湊齊三原色：好比說，綠色是紅色的互補色，紅色是綠色的互補色；每一種顏色，連同它的互補色，即可湊齊三原色。但為了達到和諧，互補色必需依一定的比例組成。現在讓我們參考第二張圖表。可以看到，檸檬黃是由 2 等量的黃色和各 1 等量的紅色與藍色組成。現在，為了達到和諧，每種原色都應該要有 2 等量，因為其中一個顏色，即黃色，已經達到這個分量。1 等量的藍色與 1 等量的紅色（兩者都是檸檬黃缺少的）形成紫色；因此紫色是檸檬黃的互補色，或可說是能與檸檬黃達到和諧的顏色。在赤褐色中，缺乏的 1 等量藍色和 1 等量黃色結合起來是綠色——換句話說，綠色是赤褐色的互補色。而在橄欖色中，缺乏的 1 等量紅色和 1 等量黃色結合起來是橙色，因此橙色是橄欖色的互補色。

我已經提及所有具有完整彩度和純度的顏色，但仍必需處理其他條件。所有顏色都能加入黑色而變深，形成深色調（shade）；或者加入白色而變淡，形成淺色調（tint）。除了改變整彩度之外，也可以將少量的某種顏色加到另一種顏色中。好比說，將少許藍色與紅色混合，紅色就會變成緋紅色或藍紅色；或是在紅色中加入少許黃色，紅色就會變成猩紅色或黃紅色。同樣地，當綠色加入過量的黃色，我們會得到黃綠色；或當綠色添加過量的藍色，會得到藍綠色；其他顏色以此類推。這種改變形成了顏色的色相（hue）。

現在我們來探討色彩和諧的巧妙之處。假設有一種黃紅色或猩紅色——帶有黃色的紅色——能與之協調的綠色是藍綠色；或有一種藍紅色或緋紅色——帶有藍色的紅色——能與之協調的綠色會是黃綠色。這樣的結論顯而易見，原因如下：我們假設紅色以 5 等量來表示，加上 1 等量藍色，會變成藍紅色或緋紅色。假設是正紅色，其包含的 5 等量紅色需要 11 等量的綠色（含有 8 分藍色、3 分黃色）才能互補。但就協調藍紅色來說，因為藍紅色總共有 6 分（5 分紅色中加入 1 分藍色）——那麼，原本正紅色的互補色是正綠色，而其中的 1 分藍色已經使用於藍紅色，因此剩下的

7 分藍色與 3 分黃色結合，形成的互補色會是黃綠色。換個角度來說，形成正綠色所需的其中 1 分藍色因為已經與紅色結合，因此不復存在於互補的綠色當中。

　　同樣的推論也適用於猩紅色與藍綠色。其實可以說，這適用於所有類似的情況。不過我們還是以上一段的緋紅色與黃綠色為基礎，改為在原本的正紅色中加入 2 分藍色（占總量 8 分藍色中的 2 分），使其顯得更加偏藍，就能推斷出含有 6 分藍和 3 分黃、較為偏黃的綠色互補色。或者做另一個實驗，在原本的正紅色中加入總量 8 分藍色中的 6 分藍，此時混合物顯示為紅紫色而非藍紅色，因此推斷其綠色互補色——更確切地說應該是綠黃色——包含 2 分藍色和 3 分黃色。上述情形以圖解方式說明如下：

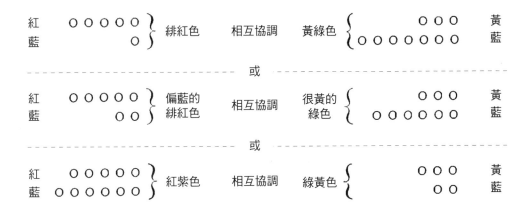

　　以上所有色彩協調的案例皆包含 8 分藍色、5 分紅色和 3 分黃色，只是組合方式有所不同。這種變化可發生於任何情況，只要每種顏色的混合總量保持等量比例即可。

　　這些討論同樣適用於色相、深色調和淺色調，以及色相裡面的深淺色調變化。

　　秉持細心，並稍加練習，學習者便能將顏色調配出不同的色彩深度（color depth），或者是我們常說的色度（shade），這個詞在此並不是指以黑色來調暗純色的深色調。有經驗的人很容易能列舉每種顏色的十種色度，而這十種色度的色彩深度彼此等距——也就是說，色度 3 比色度 2 深、色度 2 比色度 1 深，以此類推。紫色是介於藍色和紅色之間的顏色。想像紫色和紅色之間有十個色相，紫色和藍色之間也有十個色相。於是，我們會先得到紫色，接著是略帶紅色的紫色，然後是稍紅的紫色，再來是更紅

一點的紫色，依此類推，直到我們得到紫紅色，最後是正紅色；藍色那一側的色相也會有同樣的變化。再進一步想像，綠色有十個色相往藍色邁進，另外十個色相往黃色邁進；橙色有十個色相朝向紅色，十個色相朝向黃色——所有的情況，我都將初始的顏色視為 10 個編號裡的編號 1，如下圖：

藍									紫									紅
0	9	8	7	6	5	4	3	2	1	2	3	4	5	6	7	8	9	0

我們得到 54 種顏色和色相。在這 54 種顏色和色相中，每一種又各有 10 階的深度，因此共計 540 種顏色、色相、淺色調與深色調皆明顯不同的色彩。

請注意，這張表中的任一顏色、色相、淺色調、或深色調都能與另一種顏色、色相、淺色調、或深色調形成互補；而在這一連串共 540 種顏色當中，顏色僅兩兩互補。也就是說，如果你選定 540 種顏色中的任何一色，只會有另一個顏色與之互補。

學習者最好試著製作左頁這張簡單的顏色圖，僅對顏料標號；但必需非常謹慎，才能在一定程度上確認淺色調或深色調的準確性。如果有資深配色師從旁協助更好。

這張圖非常寶貴，如果精心設計，可以混合出 90 種兩兩協調的色彩；準備這樣的圖表是學生能力可及的最佳實踐的方法。

讓我們看看這張圖，假設我們想找出某個特定顏色的互補色，以紅色的第三色度為例，它的互補色是位在對向的綠色第三色度。如果想找橙黃色第二色度的互補色，會對應到對向、藍紫色的第二色度，依此類推。像這樣操作，我們得到了一種能立即判斷色彩和諧的方法。

必需牢記的是，按照給定比例混合顏料的結果不會等同於光線色彩混合的結果；也就是說，不論以重量或分量來計算，3 分鉻黃與 8 分群青混合出的顏色不會等同於綠色的二次色；而其他顏料就算以上述比例進行混合，結果也不見得更好。前面講到關於以某些顏色混合出新顏色的比例，僅適用於光線的色彩。

必需注意，假使顏色按上述比例進行協調，且顏色的彩度有相應的變動，不同顏色所占據的區塊可能會有所不同。舉例來說，當兩者都達到稜鏡折射的彩度時，8 分藍色會與 8 分橙色完美地協調；但如果橙色加入白

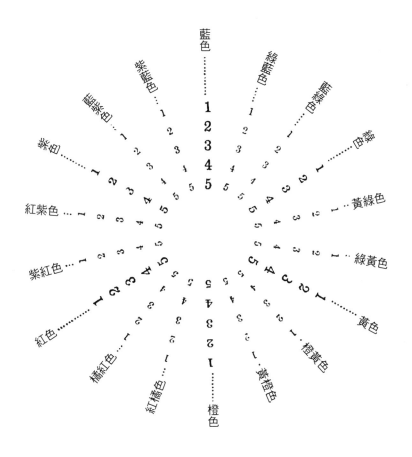

色而稀釋到原本彩度的一半，形成淺色調，仍可以達到完美的和諧，前提是要有 16 分彩度減半的橙色，加入 8 分彩度完整的藍色。

橙色可以進一步稀釋到完整彩度的 1/3，但是需要 24 分才能與 8 分的稜鏡藍協調；當稀釋到完整彩度的 1/4，則需要 32 分才能協調。

我並不想以這些等量圖占據過多篇幅，但它能幫助學習者更深入認識真正的半淺色調、1/4 淺色調等不易理解的概念。透過練習並不難達成，而任何成就都會是嶄新的力量。

上述關於藍色與橙色淺色調的協調說明適用於所有類似的情況。也就是說，紅色會與綠色的淺色調相互協調，前提是隨著色彩彩度下降，淺色調的面積要增加。在類似條件底下，黃色會與紫色的淺色調相互協調。

不過我們可以將條件反轉，將原色削弱至淺色調，維持在二次色的彩度。舉例來說，藍色如果淡化到半淺色調，將與具光譜彩度的橙色相互協調，調和比例是 16 分藍色對上 8 分橙色；或者，如果藍色淡化到 1/4 淺色調，協調比例則是 32 分藍色淺色調對上 8 分橙色。紅色如果淡化到半淺色

調，10 分紅色會與 11 分綠色達到和諧；若為黃色半淺色調，6 分黃色會與 13 分紫色達到和諧。

同樣的協調方式也可以套用在具有光譜彩度的深色調色彩。舉例來說，當橙色加入黑色而淡化到只有一半彩度的深色調，能與純正的藍色協調，比例是 16 分橙色對上 8 分藍色，依此類推，如同淺色調一樣。同樣的原則也適用於色相之間的協調。

更進一步延伸：我們很少處理純色或其深色調與淺色調，甚至從不理會。對於高濃度的色彩，我們似乎需要一種輕盈的特質，就像光的質感那樣；但是我們的顏料粗糙簡樸——看起來過於真實，而不輕盈——或者說它們具有物質、而非精神上的特性。有鑑於此，我們要避免大量使用最純正的顏料，否則會突顯其本質的貧乏；相反地，應該大面積使用淺色調，藉由色彩的微妙成分，使人興味盎然。成分不明顯的淺色調總是優於成分較為明顯的淺色調。因此，我們傾向使用成分微妙的色彩，它們新穎的色澤帶來樂趣，複雜的構成令人著迷。

不過倒是沒有必要為了調配出淺色調，而照我這裡說的去混合許多顏料。我提到的效果通常可以透過兩種精心挑選的顏料來達成。像這樣，以不同比例混和中鉻黃和色澱褐，可以產生一系列精細且低色調（low-key）的深色調顏色，而且所有調出的深色調當中都包含三種原色。只是在某些深色調之中，黃色占主導地位，其他深色調也可能以紅色為主；然而多數時候，很難辨識出三種原色的比例。

我們假設，在鈷藍色中添加白色形成了一種淺色調。這種藍色帶有少許的黃色，因此呈現些微的綠藍色。在這種淺色調中，我們再添加少許生棕色以帶出灰色[8]的質地或氛圍特性。生棕色是一種中性色，略微偏黃——由紅色、藍色和黃色組成，且後者略多。為使某種橙色與這種略帶黃色的灰藍色相互協調，橙色要略微偏紅，從而與藍中帶黃所呈現的綠色形成互補。經過稀釋與中和的原色區域如能充分擴展，此色可做為純正的淺色調，與灰藍色相互協調；或當兩種淺色調的面積一致時，它也可以淡化成同樣深度的淺色調。

儘管我可以繼續列舉相關例子，但還是留給學生自行操作，並進而察覺：雖說最好使用微妙的淺色調（通常稱為「破碎的淺色調」），但藉由大面積的三次色與單一的積極色彩相互協調，來達到完全的和諧，難以應

8 原注：在油彩、蛋彩（顏色粉末與樹膠水混合）、膠顏料（顏色粉末與膠水混合）中，鈷藍色、生棕色和白色能調出極佳的灰色。

急。因此，在預計繪製圖形的地方，我們可以塗上一層大面積的檸檬黃深色調或淺色調，做為打底。當圖形大到一定尺寸，使用純紫色就得以協調；但這樣上色會因為過於簡單和明顯，最後只能展現普通的效果。若面積能增加到 38 分，將 19 分的檸檬黃淡化到一半濃度，圖形部分使用 8 分藍色加 5 分紅色的效果會勝過 13 分紫色。

要是能改為下列組成比例：38 分淡化的檸檬黃，3 分正黃色、13 分紫色、5 分紅色，和 8 分藍色，再加上白色、黑色、金色，或三者皆備（這些都是中性色，加入後不會改變以上條件），因為協調得更加巧妙，整體混合效果更好。

檸檬黃含有——

黃色	6	（2 等量）
藍色	8	（1 等量）
紅色	5	（1 等量）

紫色含有——

藍色	8	（1 等量）
紅色	5	（1 等量）

加入的純色分別有——

黃色	3	（1 等量）
紅色	5	（1 等量）
藍色	8	（1 等量）

我們計算此色彩協調方案中運用到的顏色分量，可以得出，每種原色分別有三等量，因此能夠完美地協調。

下面我就不再多講和諧法則，因為一小本書的篇幅不可能詳盡說明，不過我要進一步探討前面簡單提及或尚未提及的某些色彩效果或特性。

我說過，黑色、白色和金色屬於中性色。儘管許多人都認為金色是一種黃色。金色會被當成黃色來使用，但在裝飾作品中通常做為中性色；而比起黃色，它比較算是中性色，因為其中存在大量的紅色和藍色。畫家使用金色畫框，因為它是中性色，不會干擾作品的色調。金色的另一個優點是看上去豐饒富貴，給人一種足以匹配該場合的印象。

黑色、白色和金色是中性色，在必要或合適的情況下用來區隔顏色，是十分有利的做法。

黃色和紫色能相互協調，但黃色是淺色，紫色是深色。這兩種顏色不僅協調，而且一淺一深，在色彩深度上形成對比。因此這兩種顏色不論並置在任何地方，個別顏色的界線都很明顯。

紅色和綠色則不然，當它們深度一致時會相互協調。由此可見，如果將紅色物體放在綠色背景上，或將綠色物體放在紅色背景上，紅色會變得通紅，「圖形」和背景看起來會像是在一起「游動」，引發炫目的效果。色彩必需輔助形式，而不是令其混淆。在剛剛提及的例子中，如果以黑色、白色或金色來勾勒圖形的輪廓，就不會失去協調性。經驗亦顯示，可以使用該圖形顏色的淺色調來勾勒其輪廓，以避免炫目效果。好比說，當圖形

是紅色而背景是綠色時，可以使用稍淺的紅色（粉紅色）來描繪輪廓（參見第 39 頁、第 26 條主張）。

紅底藍圖（例如胭脂紅底色上的群青色圖形）或藍底紅圖，也會引發這種游動和不盡理想的效果，不過這種狀況只要以黑色、白色或金色描繪輪廓就能解決。

加上輪廓不僅能做為一種手段，使討厭的事物變得可以接受，其作用還不止於此——它能創造極為富麗的效果。覆蓋在胭脂紅背景上的大膽綠色紋飾如果適當地加上金色輪廓，會變得相當華麗；如果是在紅底上的藍色圖形，大量使用金色會使黃色的運用顯得不必要，因為在眼中生成再投射到金色上的黃色就能滿足需求。

奇妙的是，眼睛會自動生成視野中所欠缺的顏色。儘管如此，但除非畫面中有白色或金色，否則自動生成的顏色對構圖幾乎沒有效用；不過如果構圖中有白色或金色，圖中欠缺或未充分表現的顏色會在眼中生成，並投射到這些中性色上，於是白色或金色（視情況而定）會呈現原本欠缺的顏色或不足的色調（參見第 37 頁、第 8 和第 9 條主張）。

在這種情況下（有時狀況會達到某種程度，如實驗結果顯示的那樣），不能假設缺乏任何元素的構圖會與不缺乏任何元素的構圖一樣完美。實際上也遠非如此；只有大自然會給予協助，並樂意自我補救，而不是忍受我們的缺點。這時候，我們會讓大自然去完成協調工作；或者我們一開始就悉心齊備一切元素，藉由作品獲得滿足與沉靜。

我們在主張 8 中表示，當藍色和黑色並置時，黑色會變得像「生鏽」一樣，或略帶橙色調；主張 9 則說明了這種效果的成因。在黑色絲質領帶上加一個藍點，無論絲綢有多黑，看起來都會呈現鐵鏽色。儘管事實如此，但偶爾當我們希望在黑底上加入藍色，而且希望黑色看起來就是黑色、而非橙黑色時，該怎麼做？顯然，我可以使用非常深的藍色，像是靛藍色，來代替黑色。明亮的藍色斑點會在眼中誘發橙色（藍色的互補色）。這種橙色投射在黑色上，會使黑色看起來好像「生鏽」一樣；但如果把足夠的藍色加在黑色背景中，中和掉投射在上面的橙色，就能得到漆黑的效果。

目前我們已經討論了顏色的特性，並大致說明了對比與和諧的法則；但我們幾乎還未探討特別細緻或柔和的效果。暫且讓我以先前的一個說法來總結目前論及的主題——正是這段話讓我第一次體會真正的色彩調和——那些最能提升彼此的顏色與特定色相，才能達到完美和諧（請一併參見第 37 到 38 頁、第 8、9、10、14 條主張）。

<center>＊＊＊</center>

接下來我們要探討色彩效果的精巧與細緻度，儘管仰賴對已闡明法則的嫻熟實踐，但仍有一種特性只能藉由研究不同偉大民族的大師之作得來。就以這些效果來說，我只能大致指出應該研究的面向。

無論如何，我都不能跳過這個原則——最好的色彩效果有著豐富斑斕又繽紛的特性。

想像一座繁盛的花園，花壇上種滿千朵鮮花，擁有彩虹般的多種顏色，想像它們盡可能緊密排列，彷彿能促進生長。從遠處看過去，這種效果柔和豐富、飽滿多樣，更重要的是賞心悅目。這是大自然的上色作品。努力創造媲美她的美感，是我們謙卑的使命。

這讓我注意到，原色（以及高彩度的二次色）主要應該用於小面積，與金色、白色或黑色搭配使用。

去參觀位於白廳的印度博物館（the Indian Museum at Whitehall）[9]，探究一下漂亮的印度披肩、圍巾和桌布；如果去不了，看看大城市裡那些掛有大片窗簾布的窗戶，看看真正的印度織品[10]，並觀察那些濃烈的紅色、藍色、黃色、綠色小色塊與幾十種三次色淺色，是如何與白色、黑色和金色相互結合，創造繁花盛開的奇蹟。我所知的顏色組合沒有一種能媲美印度富麗、華美，卻又柔軟的披肩。

奇妙的是，我們從未發現有哪件純正的印度作品缺乏良好的配色品味。在這方面，印度作品——無論是地毯、披肩、服飾材料、漆盒或上釉的武器——幾乎臻於完美，具有完美的協調性、完美的富麗性，且整體效果極致柔和。這些作品與我們的作品形成了多麼奇怪的對比，後者幾乎未有色彩和諧之作。

藉由上述方式使顏色交融混雜（co-mingle，而非混合〔co-mixing〕），可以達到富麗繁盛的效果，使整體色調呈現出預期色相的三次色。舉例來說，如果牆上覆蓋著裝飾碎花，將所有花朵上色，每朵花包含 2 分黃色、1 分藍色和 1 分紅色，以這樣的純色為個別花瓣上色，從遠處看上去的色相是檸檬黃。當原色比例維持不變，就算換成不同的顏色，亦會產生相應

9 原注：該博物館對大眾免費開放。

10 原注：這些織品只能在頂級商店中看到。

的效果。我想不出其他比此處描述的裝飾效果更加巧妙、豐富且討喜的例子。

想像一下有三個房間，中間由敞開的拱門相連，每個房間各自裝飾著一千種花卉紋飾，並以交融混雜的方式上色，其中一間以藍色為主、一間以紅色為主、另一間以黃色為主；於是每一個房間都應當擁有美麗繽紛的三次色——巧妙的顏色混雜、別緻精煉的手法，既有豐富色相所創造的飽滿，也有近距離審視時令人玩味的大量細節；除此之外，我們應使三個房間達成整體的和諧，一間是橄欖色、一間是檸檬黃、另一間是赤褐色。

這種裝飾方式有個優點，它不僅透露了豐富與美感，更表現出純粹。正如我們所見，顏料混合後的濃度會降低；但如果並排放置，從遠處觀看，眼睛會自動將它們混合在一起，卻不削弱其鮮豔程度。

若要陶冶眼光，不能不仔細研究東方作品。印度博物館應當是所有懂得利用學習機會者的長駐之所；而儘管規模不大，南肯辛頓博物館的印度部門也不容忽視[11]。中國作品同樣有極具價值的色彩和諧案例，因此也有必要探討；儘管它們不像印度作品那樣展現完美的色彩，卻從未缺乏協調性，而且能以印度人未曾嘗試的方式，提供純淨鮮明和極大的鮮豔度。

在我國很少能見到中國刺繡的絕佳之作，那是其他民族無法超越的作品。濃重、有光澤又純正的色彩，加上絕妙的冷靜沉著，我想應該沒有什麼能與之相提並論。

日本人的作品亦不容忽視，因為在某些藝術分支中，它們是無可比擬的；而做為調色師，日本這個民族表現得盡善盡美。在最常見的日本漆盤上，通常可見絕佳的上色作品，他們的彩色圖像有時甚至堪稱色彩和諧的奇蹟。

至於上述民族的色彩風格，我會說印度人創造了濃重、斑斕、繽紛、溫暖的效果——因為他們運用大量的紅色與黃色；中國人達到了純淨、沉靜和沉著——用色以藍白為主；日本人則擅長表現溫暖、簡單與靜謐。

除了印度、中國和日本之外，還必需研究土耳其、摩洛哥，甚至是阿

11 原注：這件事可能鮮為人知，但幾乎所有與商會有關聯的大型工業城鎮都擁有一系列印度織物，這些織物經由富比士・華森博士（Forbes Watson）監督，並由政府出資準備。在確保所有值得信賴的人都能參訪的條件下，贈予各個城鎮。雖然不包括昂貴的裝飾織物，卻總能呈現和諧的顏色組合，從中學習必將獲益良多。更大型的系列作品正在籌備當中。

爾及利亞的作品。他們的用色超越我國許多，儘管不能媲美前面提到的幾個國家，但不能忽視或輕視任何能幫助我們提升審美觀的作品[12]。

為了精進對顏色的判斷，可取來一只精良的色陀螺（colour top）以研究其優美的效果。另請參閱配鏡師出售的通電照明「氣體放電管」，並且使用稜鏡做為日常指引。或是吹製肥皂泡，並仔細記錄其中的美麗色彩。我們必需致力於實踐上述、或者任何陶冶眼光的方法，唯有如此，我們才能成為偉大的調色師[13]。

至於色彩相關論述作品，我們有菲爾德（Field）的著作，感謝他寶貴的見解；已故大衛・羅伯茲（David Roberts）的裝飾師朋友海伊（Hay），但要注意他有些瘋狂和烏托邦式的想法；謝弗勒（Chevreul）的著作對學生最為實用；以及南肯辛頓博物館雷德格瑞先生（Redgrave）精彩的色彩問答手冊。學習者最好也能仔細閱讀西侖塞斯特學院（Cirencester College）邱吉爾教授（Church）卓越的《色彩》（Colour）手冊。

12 原注：南肯辛頓博物館收藏了非常有趣的中國和日本藝術品，後者主要是商借來的。奇怪的是，我國罕見完美的東方藏品，但是非常昂貴卻僅做為插圖使用的文藝復興時期劣等作品，卻總像八月的蒼蠅一樣密集。這只能歸因於機構負責人更喜歡圖像而不是裝飾藝術，而正好文藝復興時期的裝飾品包含最多圖像元素。對我來說，這種風格的弱點大概是因為：裝飾藝術應當表現出純然的理型，而繪畫藝術或多或少一定都具有模仿性質。

13 原注：不是玩具店裡出售的所謂彩色陀螺或「變色龍」陀螺，而是配鏡師經常購買的一種更具科學性的器具，上面裝載由肯特郡坦布里治鎮約翰・格雷姆先生（Mr. John Graham, M.R.C.S.）發明的有孔光盤。

3 家具

前面探討了對紋飾師來說最重要的原則，接著我們要展開對各種生產的關注，並試著去發現特定藝術形式應該採用哪種生產類型，以及能將裝飾原則運用於不同材料與作業模式的某種特殊手法。

我們首先探討家具或細木作（cabinet-work），因為家具比房間裡的地毯、壁紙或任何其他裝飾品還要來得重要；同時我們也藉由思考家具來學習結構原理，對於探討所有立體而非單純平面的藝術品形構來說，這些原理非常寶貴。

在本章當中，我會盡力強調設計與紋飾在本質上有所差異；在思考家具作品的構造時，應將兩者分開並獨立看待。「設計，」雷德格瑞曾說：「指的是任何一件以實用與美觀為目的作品構造，因此也包括它的紋飾；紋飾只是被建形構之物上頭的裝飾。」

本章主題為家具的構造，這些作品唯有製作得當，才有可能實用，若不實用，則無法回應設計的目的。

但在開始探討家具作品的構造原則之前，讓我先以下面幾點概括說明，要使這些作品呈現藝術品的特質，需要注意什麼。

一、必需審慎考量所有作品的**整體形式**或**總體形式**。宏偉建築物的「天際斑塊」（sky-blotch）這個思考角度非常重要，因為隨著時間推移、細節消退，部件會交融混雜，直到融為一體；從東方看過去，它看起來像是發光天空中一塊化為黑暗的固體，這就是天際斑塊。如果一棟宏偉建築物在整體上令人感到愉悅，會加分許多。事實上，整體輪廓應該是首要考量。同理，所有家具作品首要關注的也是整體形式，應盡一切努力確保總體造形的美感。

二、在考量整體形式之後，必需參照前一章所說的比例法則來思考作品中主要與次要部件的劃分方式。

三、接下來可以考量細節和增加豐富性（enrichment）；但是這部分不能太過突出，必需服從於整體、不能太搶眼，或者應該從屬於整體作品。

四、構成物品的材料務必以最自然、最合適的方式進行加工。

五、務必為物品選擇最便利或最合適的形式，除非做到這點，否則沒有理由期待成品能令人滿意；因為不管什麼情況，實用性的考量都必需優先於美感，正如我們在第一章所見的那樣。

在陳述上面這幾條普遍性的意見之後，再來必需思考家具作品的結構。我們製作家具的材料是木材。木材具有「紋理」（grain），任何特定部件的強度主要取決於紋理的方向。如果木材的紋理與長邊平行，則較強健；如果紋理是斜向的，較為脆弱；又或者紋理與長邊垂直（橫向紋理），則最脆弱。無論木材多麼堅固，若紋理橫越木塊，就會相對脆弱；而本身材質脆弱的木材，若紋理呈橫向或是斜向，就會更加脆弱。這些考量使我們意識到，如果有強度上的要求，木材紋理必需與長邊平行。

我按照木材強度排列，提出製作家具的指引：
- 鐵木：來自牙買加，非常強韌，能承受巨大的側向壓力。
- 鳳凰木：來自澳洲新南威爾斯州伊拉瓦拉，非常強韌，但不如鐵木強韌。
- 新南威爾斯花楸樹：強韌度約為鐵木的三分之二。
- 山毛櫸：幾乎和花楸樹一樣強韌。
- 桃花心木：來自新南威爾斯州，不如山毛櫸那麼強韌。
- 牙買加黑山茱萸：強韌度相當於上述桃花心木的四分之三。
- 牙買加黃楊木：強韌度不及新南威爾斯黃楊木的一半。
- 牙買加雪松：強韌度是新南威爾斯桃花心木的一半[1]。

長度足夠的木材能夠滿足製作家具的所有要件。我們經常發現拱形結構被應用於家具，而事實上，這對任何類型的木構製品都不合理。拱形結構是一項極為巧妙的發明，這是一種能以小石塊這類少量材料橫跨大空間的方法，亦提供極大的強度。以石造建築來說，它極為實用。但在製作家具時，由於不需要跨越很大的空間，加上必需確保木材達到最大長度，使其強度高於我們的要求，因此在結構中運用拱形就顯得荒謬愚蠢。當我們留意並且好好思考，會發現木製拱形總是以一兩塊、不是很小塊的木材構

1 原注：有關此主題的詳盡資訊，請參閱南肯辛頓博物館（South Kensington Museum）《說明構造與營建材料的典藏目錄》（Catalogue of the Collection illustrating Construction），以及戴維森（E. A. Davidson）的《細木工技術繪圖》（Technical Drawing for Cabinetmakers）手冊。

成；加上為了構成拱形，製備木材時會相對於幾乎整個長邊進行橫切而破壞木材紋理，使得強度大大地降低，這些理由都使得拱形結構的愚蠢更顯而易見。相較之下，如果拱形是由小石塊構成，則能確保很大的結構強度。以某種材料模仿只在另一種情況下才適用的構造方式、而未能好好以特定使用方式來善用該材料，以確保獲取最理想的結果，沒有比這還要荒謬的情況了。

儘管我反對在家具結構中運用拱形，但如果僅將其視為美感的源泉，並且設置在不受張力或壓力的部位，就沒有反對的理由。

椅子是我們經常被委託製作的物品之一。在歐洲和美洲大陸，椅子公認是每間房子的必需品。椅子的用量之大，以至於海維康（High Wycombe）地方上的一家公司僅僅是為了製作普通藤椅，就僱用了五千名員工；然而，市場上仍舊少見結構精良的椅子。所有具有曲線框架——無論是椅背木材、座椅側邊、還是椅腳曲線——椅子的形構都是基於虛假的原則。他們勢必很脆弱，而脆弱就不實用。這些椅子都是以無法妥善利用木材強度的方式製成，因此令人不悅和感到荒謬。我們從最早的嬰兒時期開始，就被這些製作不良的物品所包圍，眼睛雖不像看到新奇事物那樣容易受到冒犯，但並不代表它們不令人反感，也不代表其構造沒有失誤。此外，只要木材紋理經過橫切，物品就要比預計的還要厚實，才能接近我們需要的強度；如此一來，家具會變得不必要地笨重。

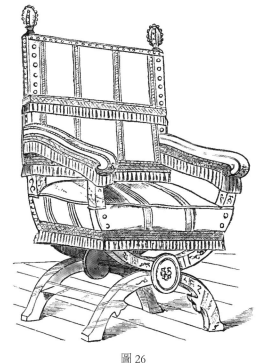

圖 26 展示的這張椅子是我冒昧援引自伊斯萊克（Eastlake）先生有關於家居藝術的著作[2]。伊斯萊克提供的插圖是為了表示這把椅子在構造上具有良好品味；但我將它視為本質糟糕而且錯誤的案例。椅腳的拱形很脆弱，整體呈現橫切紋理，而利用圓形浮凸飾（boss）結合椅腳上下部分（兩個半圓）的方式有很大的缺點。如果坐在這樣的椅子上，我會害怕向右或向左傾斜，擔心椅子塌陷。相較之下，我寧願要一把約克郡搖椅，儘管我厭惡此物，但至少我知道不安全感的由來。

圖 26

2 原注：書名叫做《居家品味的提示》（Hint on Household Taste），很值得一讀，並從中學習。我認為伊斯萊克先生的許多見解都是正確的，儘管亦有不妥之處。他似乎不屑於在表面加工並提升豐富性，因此我忍不住視他為醜陋的鼓吹者。

椅子是帶靠背的凳子，凳子是由支撐物從地面或地板撐起的板子，其高度取決於座椅使用者的腿長；或是在使用座椅時身體與腿部的預期傾斜度。如果座椅要支撐坐姿端正的身體，那麼對於普通人來說，17 到 18 英吋（約 43 到 46 公分）左右為合適的高度；但是如果使用者的腿斜向前方，座椅高度可以低一些。

凳子可以使用一塊厚木板，將三支椅腳插入木板鑽孔中構成。如果這幾支椅腳穿出座椅的上表面，並且適當地卡住，會得到一張實用但笨拙的座椅。為了使凳子的頂部呈現輕薄感，必需用椅框將椅腳連接起來，最好連接兩次，一次位於椅腳的頂部，以便椅座可以承放在此框架上，另一次距離頂部至少三分之二。椅框因此得以獨自站立，儘管椅座由薄木板製成，但因為四周有椅框支撐著而不會裂開。

前面說過，椅子是有靠背的凳子。我們發現在五十把椅子中，沒有一把是藉由椅背與椅座的相連來提供最大支撐力。通常會以同一塊木頭來製作後椅腳和椅背——也就是說，將椅腳向上延伸到椅座的上方，形成椅背的兩側。這部分完成後，木材幾乎必然呈現彎曲狀，因此後椅腳和椅背都會往椅座以外傾斜。我不反對由椅背和椅腳一體成型而來的椅側，但強烈反對使用斜紋木材來製作椅背的支撐或椅腳，因為這兩處的支撐力將被犧牲。下兩頁的插圖（圖 27 到圖 32) 是幾種我認為合適的椅子製造方法；請讀者自行思考椅子的構造，尤其是支撐椅背的合適方法。

我以不證自明的方式提出了家具製造原則做為指引，亦致力於強調有必要以最自然的方式運用木材——也就是，順著木材紋理「操作」(最容易作業的方式)，藉此以最少量的材料來確保達到最大的支撐力。透過討論這些考量的重要性，我希望在讀者心中留下深刻印象，因為這是成功製造家具的根基。如果椅腳、座椅框架、沙發的末端或靠背採用紋理橫切的木材， 它們要不笨重，要不就是很脆弱；人腦組織精確，只能藉由思索明智的作品來獲得快樂。但就如先前所說，經常接觸造形不佳的物品可能讓我們的感官或多或少趨於麻木，因此不如理論上那樣容易被畸形和錯誤所冒犯。值得慶幸的是，我們會直接區分錯誤與真實、畸形與美麗，追求理性以提升判斷力，並學會在面對美好或接觸到劣等作品時， 好好地用心感受。

這幾張插圖是我認為應該採用的椅子構造方式。前頁的圖 26 雖屬傳法，本質上卻不精良，因此不再進一步評論。圖 27 採用埃及椅的做法，展現出埃及人的謹慎態度。椅背所倚靠的彎曲橫桿是木造結構中唯一不完全正確且不完全令人滿意的部分。如果彎曲的椅背的構件材質為金屬，那便是理想且合理的弧度。這把椅子的椅背如果利用直桿將兩側部件連接起

來會形成很大的支撐力（我們有些椅子的椅背非常脆弱）；若製作得當，椅子就可用上好幾世紀。圖28是我的個人設計，我試圖在框架中加入堅固橫桿以結合椅背的上部，提供支撐力。

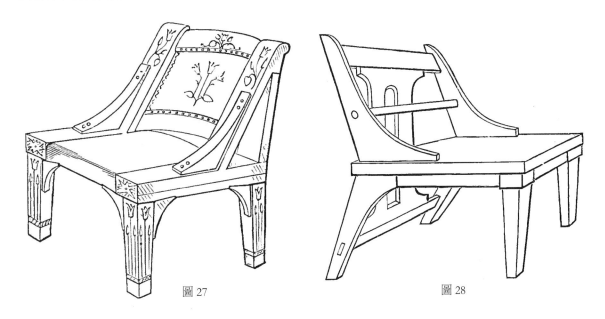

圖27　　　　　　　　　　　　　　　　　圖28

圖29稍微改造自伊斯萊克《居家品味的提示》（參見第57頁下方「2原注」）書中提及的座椅；如圖所示，這是一把形構正確的作品。圖30是我設計的希臘風格扶手椅。下頁圖31是哥德風格的仕女椅；圖32是早期希臘的仕女椅。我透過這幾張圖來展示不同的結構模式；如果椅腳安裝在框架（座椅框架）中，就像上述的早期希臘椅那樣，椅腳應該要很短，或是必需以座椅下方的框架來連接，如圖33和圖34。最佳的整體結構是兩支前椅腳穿過座椅表面的高度。

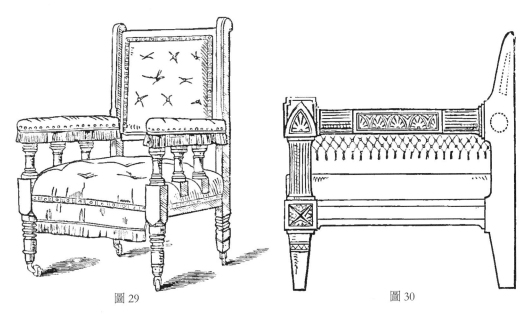

圖29　　　　　　　　　　　　　　圖30

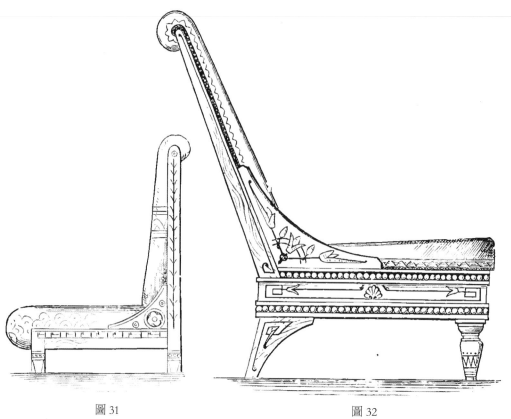

圖 31　　　　　　　　　　　　　　　圖 32

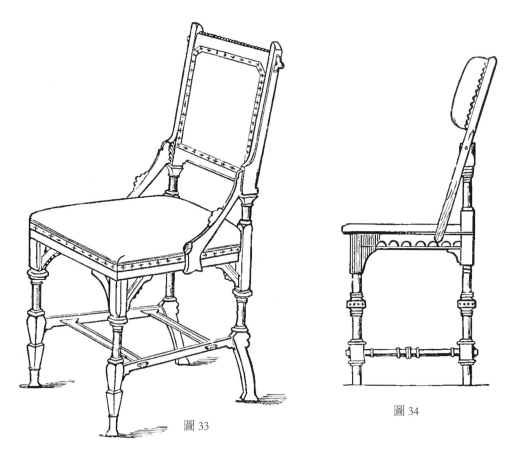

圖 33

圖 34

圖 33 是牛津街吉洛先生公司（Messrs. Gillow and Co.）在上屆巴黎世界博覽會場中的展示椅複刻品。從各方面來看，此椅的構造令人欽佩。將椅背往椅座緊固的骨幹支架是輕便椅子的理想附件；連接椅腳和椅座框架的支架亦然，因為這些支架鞏固了整張椅子的支撐力。椅背的上橫桿穿過側立桿，「接合」方式甚佳。這把椅子最主要且唯一重大的缺點是因為木紋切割而導致後椅腳彎曲的情形。

圖 34 這張椅子取自塔伯（Talbert）先生關於「哥德式家具」的傑出著作[3]，椅背的支撐處理令人欽佩。圖 35 是我設計的一張高背躺椅。為了加強椅背的支撐力，我將椅座加長，在加長部位到上背橫桿之間設置了支撐，另以第五支椅腳支撐椅座的加長部分。椅子未必非得有四支椅腳。假使三支、五支、甚至任何數量能帶來更好的效果，就讓我們採用最好的效果。[4]

目前我提供了幾種椅子製造模式的插圖。儘管還能列舉更多，但窮盡單一主題並不是我的職責。我該做的單純只是提出原則，促使人們對此關注。讀者必需逐一思考——首先，關於我所引述的原則和事實；其次，我提供的插圖；第三，他可能遇到的其他作品；第四，其他更理想、令人滿意、優於我在插圖中提出的方法。

毫無疑問地，無論多麼樸素或簡單，製作精良的作品總能令人滿意——而最繁複的作品如果製作不當，也不會受到青睞——我們將進一步舉例說明椅子之外，其他已成為我們生活必需品的家具結構。

圖 36 是我為一位富有的客戶設計的希臘家具草圖。它是以黑檀製作。首先形構的是椅座框架，將椅腳插入下方、置入框架中；沙發末端的木作則立於框架上方、並插入其中。這似乎是希臘人製作家具的

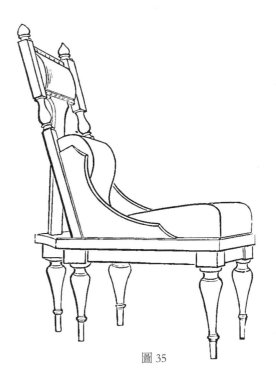

圖 35

3 編按：布魯斯・詹姆士・塔伯（Bruce James Talbert，1838～1881），蘇格蘭建築師、室內設計師、作家，以其家具設計而聞名，著有《應用於家具、金工作品、居家裝飾的哥德形式》（Gothic Forms Applied to Furniture, Metal Work, and Decoration for Domestic Purposes）等三本家具相關書籍。

4 原注：在我的繪圖中，椅背填充物不小心畫得太圓了。

普遍方法，但結構並不如我的另一張草圖（圖 37）那樣正確，後者的椅座末端和椅腳由同一塊木頭製成。第一個結構體（圖 36）能承受來自上方的沉重壓力，但並未計算好側向壓力的抵抗力；圖 37 的作品則能抵抗這種橫向壓力，但無法承受來自上方的同等壓力。無論如何，後者可以承受比以往更大的重量，相較起來是更為耐用的家具。

圖 36

圖 37

　　圖 38 展示了正統的長沙發（settee）形構；椅腳側面的切口或鏤空並未發揮到極致，反而留下了足夠堅固的木材和直立的紋理，以抵抗施加在椅座上的所有壓力，椅腳上下加厚部位的作用則如同圖 33 椅座下方的托架。這裡採用的拱形並非結構用途，而是為了表現曲線，並僅做為一對托架。此圖同樣取自塔伯的著作。圖 39 是偶爾會見到的桌子，我對桌腳頂端向內傾斜沒什麼異議；事實上，這是一張以正當方式形構、優美與實用兼備的桌子。圖 40 是塔伯在書中描繪的邊櫃側視圖，注意其簡單的結構。作品的主線或結構線筆直明確。儘管塔伯並不總是正確，但他的書非常值得審慎思考和研究；就這一點我可以說，比起我所熟悉的其他家具相關著作，此書毫不遜色。

圖 38

圖 39

我們意識到，現代家具整體缺少的是簡單的結構和真實的構造。只要人們能在著手設計之前，思考最簡單的構造模式，我們就能見到不同於現今家具的其他可能。首先思考需要甚麼，再來是可以取得的材料。

我擔心這些形構家具的正確原則說明得不夠有力且成效不彰；不過，比起其他所有的考量因素，我認為作品的結構最為重要。

只是篇幅有限，我必需往前邁進；我唯一的希望是引導讀者自行思考，若能達成這點，確保讀者有所精進，我的願望就算實現了。

關於結構，我要進一步提出一些普泛的評論，這些都屬於「表現真實」（Be truthful.）的範疇。明確的結構總是令人愉悅。然後，讓「榫頭」（tenon）和「榫孔」（mortise）穿過各個構件，並使用顯而易見的木釘將這些部件「接合」在一起。舉例來說，如果椅座框架榫接在椅腳上，就讓榫頭穿過椅腳、使其可從外側看見，再以膠水和木釘將其固定──木釘要外露出來。但是木釘不必凸出表面；既然如此為什麼又要隱藏起來呢？以這種方式製作的舊式家具歷久彌新，然而一件又一件由隱形接頭和隱藏釘子與螺絲製成的現代家具卻已消亡。這是一種確實的結構手法，表現起來也很真誠。

圖 40

這項原則並不只適用於某一類家具，而是所有家具。當我們以開放式結構「接合」家具時（參見第60頁、圖33的椅背），組合方式必需清楚表明；但在其他所有情況下，榫頭也應該貫穿，用來固定的木釘則要從某一側表面貫穿構件到另外一側。

在家具這一章的開頭，我說過，在為一個物體選擇最便利的形式、並且為形構材料規畫最自然或最合適的加工方式之後，再來就要關注整體形式，然後將整體劃分為幾個主要部件，最後才是對細節的考量。

至於整體形式，就讓它保持簡單、具備適當且一致的外觀。家具的特徵在一定程度上必需根據其擺放的房屋與房間性質進行調節。關於這個主題，我只能對學生說：只要有機會就該多去仔細思考優秀的家具作品，並留意其整體形構。一件精美的家具作品絕對不會具有強烈的建築特徵——也就是說，家具看起來不會像是木造（而非石造）建築物的一部分。如果整體形式保持簡單，而且看起來就像是一件木作，那只要確保高度與寬度的比例，以及高度、寬度與厚度的比例得宜，在整體形式中犯嚴重錯誤的風險就不大（參見第26頁關於「比例」的討論）。

在考量整體形式之後，可以將量體拆成主要與次要部件。好比說，如果要打造一座櫥櫃，它的上半部會是碗櫃、下半部分則是抽屜，我們必需決定好兩個部件的比例。這是不變的規則——作品不能以相等分量的部件組成；意思是，如果整座櫥櫃有六英呎高，那麼碗櫃和抽屜不能各占三英呎。此處的劃分須展現微妙的特性——要不易察覺。因此，櫥櫃可能是三英呎五英吋，而抽屜總共是兩英呎七英吋。如果抽屜的深度並不全然相同，則必需考慮某一個抽屜與另一個抽屜之間的尺寸關係，以及個別抽屜與上方碗櫃的關係。同樣地，門板比例乃至於風格都必需深思熟慮；在妥善思索之前，不應貿然打造任何作品。

接下來探討增加部件的豐富性。雕刻要謹慎使用，最好限於模板、凸出或末端等部位。假使運用於模板，裝飾構件多少都要能防塵或避免被某些懸垂構件碰傷。如果採用更多雕刻，它勢必只能是必要結構的修飾——正如我們在椅腳，以及由普金設計、克雷斯先生製作的邊櫃直立部件（圖41）上看到的那樣。我不喜歡雕刻的鑲板，但如果使用這樣的鑲板，雕刻不應該高出周圍的外框，而且所有雕刻的尖頭部件都不得突出，以免傷害使用者或損壞使用者的衣物。雕刻使用得宜，會給人珍貴的印象；若使用過度，會顯得相對廉價。藝術的目的是造就沉靜。大量雕刻的家具無法產生所需的沉靜感，因此令人反感。

與細木作結合的雕刻作品可能會出現過度拋光的情形；若飾面太過精

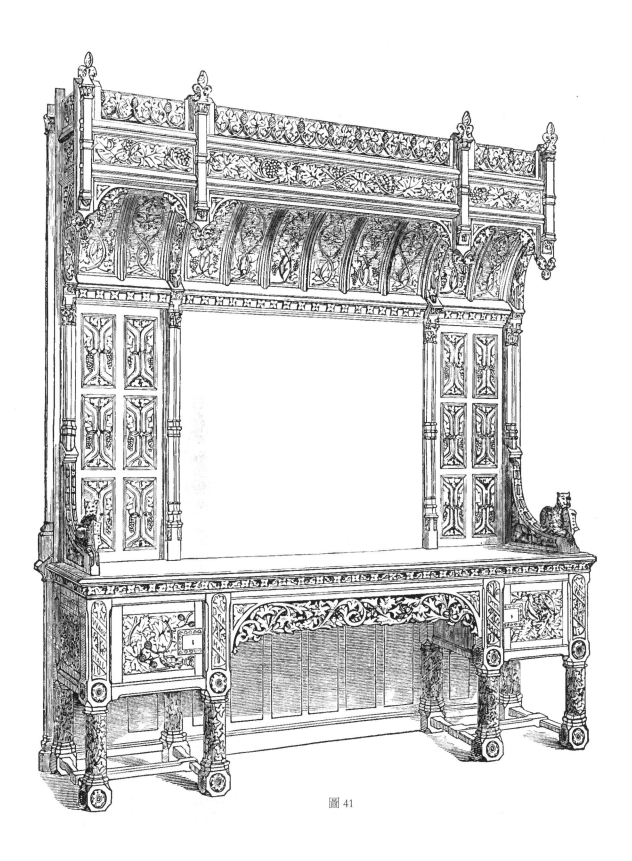

圖 41

緻，最終會效果不足。家具並不是一件每一處細節都會被單獨檢視的微型作品。它是實用的物品，陳列在房間裡形成美感，而不是為了搶眼；家具是一件與其他作品相互結合而使公寓變美的作品。南肯辛頓博物館在上屆巴黎世界博覽會上，斥資購買了一件富多諾瓦（Fourdonois）櫥櫃；但它卻是令人非常不滿意的樣品，因為就一件實用品來說，它過於精緻、纖弱、細膩——這是應該避免而非效法的案例。門上精雕細琢的美麗鑲板若以大理石切割，並僅做為雕塑作品，就會值得給予崇高讚譽；但這種以有「紋理」的材料製成的作品，不管紋理表現多輕微，都顯得荒謬。此外，這些主題對「實用作品」來說過於繪畫性——也就是說，他們採取過於繪畫般或自然主義的手法。細木作上的雕塑人像，僅適合以概略、簡單、理想化的手法來創作。

雕刻成人形的支撐或柱子向來令人反感。

除了雕刻之外，裝飾的手段還包括鑲嵌、繪畫、嵌入石質或陶質飾板、使用黃銅或鍍金來妝點、在製作鑲嵌藝品時將黃銅注入材料當中等等。

鑲嵌（inlay）是一種非常自然又美麗的家具裝飾手法，因其並不干擾表面的平整度。透過簡單的做法就能獲得豐碩成果。光是在橡木中鑲嵌一排黑檀圓點，通常就會有非常好的效果；而且這些圓點能以最簡易的方式「操作」。三個點形成三葉形、四個點形成四葉形、六個點形成六葉形等等，藉由這類簡單的鑲嵌通常可以產生十分理想的效果。

櫥櫃的鑲板可採用塗繪手法，並飾以紋樣或平面的人物主題。這是一種常被忽視但具有美感的裝飾方法。我打算以這種方式來增加沙發的豐富性（參見第 62 頁、圖 37）。如果採用這種形式，則應小心謹慎，確保塗繪的作品不論如何都不會被摩擦損毀。塗繪手法應該用來填補凹陷的鑲板和孔洞，而絕不該使用於凸出的構件。

我不喜歡在家具中加入石質或陶質飾板（plaque）。任何易碎的東西都不適合用來增加木作豐富性，除非它可以擺放在遠離危險的位置。

仿金銅箔（ormolu）裝飾應用於櫥櫃與其他木作時，向來無法令人滿意。它看起來與家具的木材有所區隔——施作得過於明顯；任何明顯施加在作品上的東西，只要不是整體質地的一部分，無論是木雕還是金箔紋飾構成的花叢，都會令人不快。

龜殼、金銀鑲嵌工藝（buhl-work）往往非常靈巧、製作精妙，但我並不在意。它有種過於費力的特性，因此侵犯了我們勞動與施展技藝的感受。

做為一種增加豐富性的手法，我贊成有限度地運用雕刻、在某些情況下運用鑲嵌和繪飾；只要透過這些手法，就可以實現木作的極致美感。黑檀木與白象牙的鑲嵌作品非常美麗。

為了闡明我對櫥櫃、邊櫃及此類家具的想法，下面要討論的案例包括克雷斯根據老普金（A. Welby Pugin）的設計所製作的邊櫃（圖 41），以及著名哥德風格建築師伯吉斯（Burgess）的彩繪櫥櫃（圖 42），此人的建築作品絕對令人欽佩。這兩件作品都值得深究。

以邊櫃來說，首先要注意作品的整體結構或構造，然後是部件的拆解方式，最後是以雕刻處理的結構部件。若要說這件作品的缺陷，可以列出以下幾點：首先，雕刻過度——因此，換成素面鑲板會更好；其次，在某些部位有輕微的石造結構跡象，比如邊櫃末端的扶壁特徵。

針對櫥櫃，我則要提出較為嚴重的反對意見：

第一、屋頂能使房屋不受天候影響，磚瓦則是方便我們以小塊材料替房屋遮風擋雨的完美覆蓋物。因此，將房間內的櫥櫃頂蓋製作得像是一棟房屋、或是擺放在花園中的物品，是非常荒謬的想法。

第二、屋頂上的窗戶能使光線進入建築物的房間，並藉由特殊的構造方式將雨水完全排出；但當窗戶設置在屋內某座櫥櫃的頂蓋時，只會顯得愚蠢。這些，連同模仿瓷磚的屋頂，都使作品外觀淪為玩偶屋一般。

第三、此件作品捨棄了最堅固及最佳的鑲板結構；因此有必要使用強力的金屬繫件。

繪飾處理得非常有趣，如果處理得較為平淡，就會顯得真實；即使從純繪畫的角度來欣賞，也會使我們對這座櫥櫃產生同樣的興趣。

大致討論完家具和細木作之後，必需將眼光轉移到一些我們尚未提及或甚至從未注意到的重點。好比說，我們必需考慮應用於家具作品的室內裝飾織物（upholstery）、覆蓋椅座的材料、以及相框和窗簾桿的性質；還必需留意那些嚴格檢視家具時的常見錯誤。

檢視 1862 年世界博覽會上的衣櫃和櫥櫃時，其中有一兩件作品的結構真實性讓我留下深刻印象。其中一件是具有經典特徵的精緻結構之作。就在我表達欽佩之際，參展商打開了這座結構良好的衣櫃，向我展示內部配件。回想當時見到第一扇櫃門打開時，有兩根壁柱映入眼簾，我想這是用

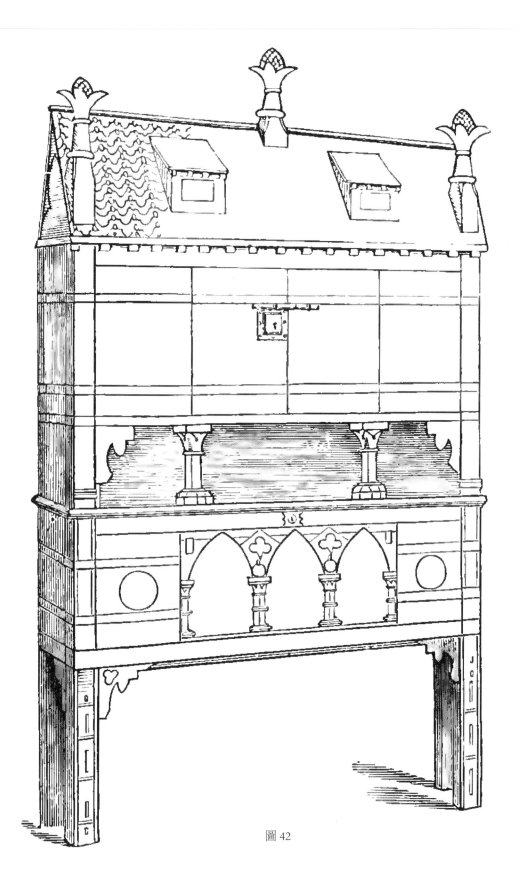

圖 42

來支撐上方多少有點沉重的挑簷，另一扇門承載了第三根支撐，因此上部橫樑僅能倚在結構的薄邊上，看起來完全無法發揮應有的作用。「糟糕！太糟糕了！」我只能這樣驚呼。

在上屆巴黎世界博覽會上，法國的某些昂貴家具展品也未能避免這個缺點。這很奇怪，因為對於有條理的頭腦來說，這一缺點嚴重到抵消了因思考作品而可能獲得的任何樂趣。我們看到一個人，他也許是個天才，擁有人人稱羨的特質；但是他有一個很大的惡習，那是一種容易困擾他的罪過。雖然這個人具有卓越和可敬的性格，我們卻要避開他，因為我們看到的不是優點而是缺點。我們一直談論的那些家具也是如此，比起優點，其缺點給人更深刻的印象。

對於這些家具作品，應該這麼說：它們或多或少都模仿自某個墮落藝術時期——完全無視於結構真實性的一段時間——的作品，然而這並不是我們應該複製前人缺點的理由。

比上述作品更糟糕的是虛偽的哥德式家具，哥德式家具的結構真實性一般都會公開展示在我們面前。不久前，我在一位客戶那裡小住幾日，他的房子是哥德式風格。在準備為裝飾這座豪宅配置裝修圖面時，我仔細留意了建築與家具的特徵，後者是由約克郡一家大型細木作製造商專為這棟房子設計製作。家具的結構比例還算得宜，木料平直，鑲嵌得恰到好處；但可以想像的是，整體充其量只是一連串的造假騙局——應該做為支撐部件的橫紋末端接在抽屜的正面、柱子脫落、顯而易見的虛假前所未見。怎會有人生產出這樣的家具，如此有損格調，我無法想像。我見過糟糕的作品，我見過藝術中的虛假，但我從未見過像這些作品所呈現的虛假結構與無謂欺騙。不真實總是令人反感；但是竭盡所能使謊言成為真理，等到假象揭穿時，更會帶來雙重的失望。

伊斯萊克在我先前提到的《居家品味的提示》書中，反對常見的伸縮式餐桌，我認為這個說法非常公允。他說：「對餐廳布置來說，餐桌是一件非常需要改造的家具。它通常由拋光的橡木或桃花心木板製成，放置在以同樣材料製成但不牢固的框架上，並由粗腳架支撐，加上車床木工製成裝飾模板，看起來像是堆積在閣樓欄杆柱上倒置的杯盤。我會說框架不牢固，因為我說的是常被稱為「伸縮」的餐桌，或是通常可以拉出兩倍長度的桌子，藉由在中間添加額外的翼板，可以容納兩倍的食客人數。這樣的桌子無法像普通家具一樣堅固；它必需倚賴與其原始材料不同的某種裝置來獲得支撐。很少有人願意坐在那種椅腳可以滑進滑出、利用銷接固定到需求高度的椅子上；這會讓人產生一種非常不舒服的不安全感。你可能會在營地、或是藉由素描進行探索的過程中忍受這樣的發明，但在自家屋簷

下擁有並使用它，反過來捨棄一把堅固耐用的椅子，那還真是荒謬。然而，這正是我們在製作現代餐桌時所做的事。當它伸展時，側面看起來脆弱且凌亂；當它縮到最短時，桌腳顯得沉重且比例失當，看起來容易失序。而且從構造的本質看來，這絕對是一件不具藝術價值之作。為什麼要製作這樣的桌子？餐廳是用餐的空間，無論因用餐目的坐下的人數是少是多，桌子的長度都應該保持一致；然而這個空間的目的，隨時都可以用兩張四支腳的小桌子來取代。在舉行晚宴時將兩張小桌並排，家庭成員使用其中一張便足夠。這種桌子的框架堅固結實，經久耐用，並且像所有家具一樣能夠成為傳家寶。當一個人在永久產權的土地上自建房屋時，並非僅打算延續一生；他還希望把房子完好無損地留給後人。我們應該為不斷更換的家具感到羞恥；無論如何，我們不可能對此類家具產生任何興趣。過去人們真正了解優秀榫接之原則，餐廳大餐桌的桌腳形式與現代使用的粗笨梨形桌腳大不相同。」

我同意伊斯萊克絕大部分的觀點，尤其他評論到，現代餐桌因其結構本質的緣故，絕對是不具藝術價值的物品。真正具有支撐作用的結構或框架只要有任何部位可能被拉開，都不甚理想。以左邊這張參照伊斯萊克桌子設計的複製圖（圖 43）為例，很明顯可以看出上述情形。

縱然不像伸縮餐桌那麼明顯，但虛假的結構在現今的商店裡仍隨處可見。儘管看起來很奇怪，提供給大眾的絕大多數作品不僅結構是虛假的，從良好品味的各個角度來看亦十分可憎，而且大多由橫切木紋的木材製成，確實使物品變得極其脆弱。圖 44、45、46、47 皆是極其糟糕的家具案例。

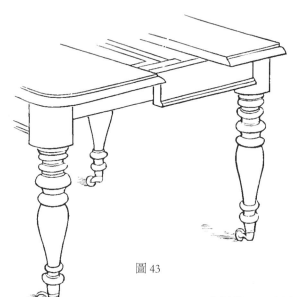

圖 43

家具的另一種虛假是飾面（veneering）——這種做法應該完全捨棄。不管任何時候，簡單誠實都比虛假的表現要來得可取；真實的表達總是為人期待。某個時期，幾乎所有家具作品都習慣貼上飾面，且飾面紋理甚至完全不同於所覆蓋框架的真實結構。這種製作方法在未完成狀態下可能還會暫時地令人滿意，到了完成時卻不然。如今，儘管對真實結構與真實表達的認識有了長足進展，但這種藉著飾面形成虛假表面的做法仍尚未因卑鄙和虛假而被完全捨棄。

幾個月前，我有機會參觀蘭開夏郡的一間櫥櫃倉庫，店主提醒我注意一些老英國橡木的細緻紋理，並表示某些家具是以實木製成。然而經過研究，我發現這些有問題的家具縱然全是橡木材質，大部分結構卻僅使用普

圖 44

圖 45

圖 46

圖 47

通的壁板，表面則貼上英國橡木的飾面。我承認我比較想擁有外觀不虛假的家具，而且我對精緻木紋的熱愛日漸減少。我想這是因為，木材的堅固紋理來自於成品的「一致性」，但現今的作品為了方便拆解，會將每個構件個別處理得引人注目。在考量其他所有的因素之前，家具欠缺的是良好的整體形式——所有部件之間具有協調性——無一構件喧賓奪主。因此，如果使用木紋感強烈的木材，這幾乎不可能實現。

如果窗戶沒有掛上某種帷幔，我們會認為房間幾乎沒有做什麼陳設。窗戶帷幔最初是為了防止空氣從安裝不完善的窗戶進入。這種窗飾的對照型是簡單的窗簾，由適合實現其用途的材料製成。這樣的窗簾合情合理，它也會與現今窗戶上精心製作的垂花雕飾與四重窗簾形成奇妙的對比。我們每天都能見到成堆的貴重材料堆積成巨大荒謬的褶皺，而擋住了我們身心健康所需的光線；一副厚重的窗簾和一副蕾絲窗簾掛在窗戶上，每副窗簾都使用了超過足以覆蓋窗戶的材料量。過多的帷幔總是粗俗，實用且明智地運用少量帷幔則令人心曠神怡。

製作精良的窗戶能夠阻擋所有氣流，不需要加裝窗簾。如果窗戶的線板具有建築特徵、顏色又比牆壁深，會形成明確的窗框，有著畫框之於畫作的作用，因此不需要使用窗簾。最近我對此提出了非常警醒的例證。兩個相鄰房間的建築風格相似；一間經過裝飾後，窗扇顏色與牆壁形成強烈對比，卻又不失協調。在裝修房間之前，窗戶也這樣處理，木作和房間的牆壁普遍使用淺色，窗簾以常見的方式掛於窗戶上。隨著裝飾的改變，窗戶的效果之好，使我立刻知道不需要重新掛上窗簾，而且也沒有人注意到窗戶沒裝窗簾；但假使隔壁房間的窗簾被取下，而那裡的窗框顏色又與牆壁一樣，別人看到時的第一個問題就會是，「你的窗簾跑去哪裡了？」

窗簾應該掛在一根簡單明瞭的桿子上（圖48）。隱藏桿子的一切手段都是愚蠢而無用的。這根桿子不需要很厚實，木質比金屬製來得好，如此一來，掛在窗簾上的掛環幾能無聲無息地穿過。桿子的末端可以採用金屬材質，但我更喜歡簡單的木球。桿子上可以開槽，溝槽也可以加上少量裝飾，前提是表面不做雕刻，因為掛環移動時會接觸到雕飾而傷害刻紋。

圖 48

不管採用任何增加豐富性的手法，都應該表現出簡單的特質，因為放置窗簾桿的高度完全顯現不出作品的精緻感。

　　至於室內裝飾織物，我想說，絕對不要過度沉迷。如同我們舉的幾個例子，木框架應該出現在每件家具作品當中。現今的沙發就像羽毛床一樣；它們是如此柔軟而使你陷入其中，光是在上面休息就會熱得不舒服，而且它們笨重的形體僅透過幾英吋的木頭椅腳來減緩。填充物僅應使用於構造正確的座椅，做為使其舒適柔軟的一種手段。若超出這個範圍，就會顯得粗俗又令人反感。彈簧填充墊也不能隨意使用；良好的老式毛絨座椅較為理想，因為它會在彈簧疲乏後持久存在。至於椅座表布的材料因為種類繁多，我能說的很少。毛料雖然非常耐用，但效果完全缺乏藝術感。沒有什麼比皮革還要適合用於餐廳座椅。不管是素色還是有壓花的烏德勒茲絲絨，都適用於書房的椅子；絲綢和緞面錦緞、綾紋平布、素面布料和許多其他織物都適用於客廳的家具。我不喜歡使用印花棉布來做椅子表布，在臥室裡，我寧願擁有普通木製椅座的椅子，而非以這種上光材料製成的靠墊。

　　在此僅以評論畫框，做為本章的結尾。畫框通常是精雕細琢的鑄型，或是上面布滿紋飾的簡單鑄型，無論是以雕刻還是油灰製成，上面都覆蓋著金箔；其實就是裝飾精美的鍍金鑄型。我偏好形構良好但稍微簡約的黑色拋光鑄型，內側飾有金色珠飾條（圖 49）。下頁是 1866 年 9 月 7 日為《建築新聞》繪製的一件奇特卻良好的畫框（圖 50）。

黑色

圖 49

a、b 位置的斷面

圖 50

4 建築裝飾

I 整體考量、天花板

講到家具，人們總是直接聯想到有關表面的裝飾原則，也就是常說的「表面裝飾」（surface decoration），而忽略了形構家具所需的構造知識，即「結構藝術」（structural art）。我們從思考該如何裝飾房間著手；然而，這樣做簡直就是出師不利，因為房間的裝飾性質應該取決於所在空間的建築特徵。我的難處也在於此。因為恰如其分的裝飾往往端看主體的結構與裝飾細節，因此，我該如何斷言房間怎樣才算裝飾得當；以及在一切情況下，裝飾特徵什麼時候該與建築特徵相互協調？總括來說，哥德式建築應當搭配哥德式的裝飾與家具；希臘式建築的家飾擺設應當飽含希臘風情；義式建築則該採用義式風格的家居飾品，以此類推。

裝飾的要件不僅如此。前一段用來表達建築風格的每個詞語，或多或少都是過於廣泛的通用詞，無法用來清楚說明所有情況。人們口中的哥德式建築通常是指某一類有著共同起源或相似性的風格，建築師則稱之為半諾曼式風格（Semi-Norman style）或過渡式風格（Transition style），於十二世紀亨利二世在位時萌芽（尖拱設計也於此時首次為人採用）。早期英格蘭風格（the Early English）起始於理查一世、約翰和亨利三世在位時的十二世紀末和十三世紀初；盛飾式（the Decorated）出現於愛德華一世、愛德華二世和愛德華三世在位的十三世紀末和十四世紀初；垂直式（the Perpendicular）起始於十四世紀後半葉並跨越大半個十五世紀，即理查二世、亨利四世、五世和六世、愛德華四世和五世、以及理查三世在位時期；最後則是都鐸式（the Tudor），萌生於亨利七世和亨利八世在位時的十五世紀末和十六世紀。上述風格普遍被認為是同一種風格，以「哥德式」一詞來概括。希臘、羅馬和義大利風格多少也是如此，因為各種風格的特徵都會有所變動，相關細節就不在此贅述。裝飾特徵不僅要與建築物為了美化而採用的建築樣式大致匹配，性質也必需與紋飾相近，要與建築物採用的建築風格屬於同一時期。

千萬不要誤會我是在主張複製過去的作品，甚至是建築風格，這並非

我意。過去人們總是竭力確認自己的需求，哪怕是因為氣候、宗教性質、社會約定、或建築材料限制等種種原因。相反地，現代人閱覽了上百座古老的建築，卻完全沒有考慮到人類需求的演進已與祖輩有所不同，在大興土木時經常從自己喜愛的歷史建築中東拼西湊或者全盤複製、粗製濫造，而非尋求建造符合現代需求的建築。

不過，上述情況如今已改善許多。史考特（Scott）、伯吉斯（Burgess）、史崔特（Street）和其他作風大膽的設計師們正對哥德式風格進行創新改革。因此，儘管哥德風格一方面正在失去舊有的特徵，另一方面也同時在獲得嶄新的元素。它已假定了一種包含高貴的表現、結構真實性、以及符合現代人需求的特徵，而未來無疑將會經歷更大的變化；因此，借過去為他山之石而生的風格，將不斷地偏離舊有的模樣、持續採用嶄新的元素，全新風貌應運而生。

我曾說過，建築裝飾必需仰賴紋飾來達成，而紋飾必需附和該建築採用的建築樣式及其特定形式，如果先前真的有某種完全相似的建築形式。然而，紋飾不應一味模仿從前，而應促使設計者研究歷史上的建築裝飾，理解並感受其精隨，努力在設計中產出新的形式與新的組合。

另外必需注意一點：特定時期的紋飾並不僅止於建築形式及在牆壁或天花板彩繪的應用（視情況而定）。有些哥德式建築的特殊紋飾形式亦非常有別於人們對該建築特徵的期待，並不是那些人們通常會聯想到的扁平捲葉飾、山牆端、三葉紋飾、五葉草等等。我們有必要研究過往紋飾的純粹內涵，切勿參考那些常見卻卑劣的哥德裝飾。

人們口中典型的英國房屋，實際上沒有特定的建築樣式。要裝飾這樣的建築，採用任何裝飾風格幾乎都會合理。遇到這種情況，我會選擇一種不具極明顯特徵的風格——而非強烈的希臘、哥德或義大利風格；如果可行，我建議應該嘗試新穎的紋飾，並展示你對所有歷史風格之優秀特質的相關知識。嘗試這種做法時，必需謹慎小心，避免創造出風格駁雜，看似勉強湊合的紋飾。除非有意為之，欲滿足某種特殊需求，否則還真沒有比那種將一點希臘、一絲埃及、配上阿爾罕布拉捲葉、哥德式花卉、和義大利外殼融為一體還要糟糕的紋飾了。只要不全然模仿過往各種風格的細節，我非常鼓勵創作一個兼容並蓄的全新成品，或許它能博採眾長，兼具哥德風格的活力、埃及風格的莊嚴、波斯風格的繁複、阿爾罕布拉宮的華麗，諸如此類。

接下來要談到房間的裝飾。如果整個房間只能選擇局部來裝飾，就選天花板吧。對我來說，在中產階級家庭的屋裡，沒有比引人注意卻經常空

白一片的天花板更奇怪的事。與此同時，總是被遮住局部的牆壁或踩在腳下的地板卻常有著色彩或圖樣。從裝飾的角度來看，這樣的處理手法對我來說實實在在就是個錯誤。

我們讚嘆頭上那片晴朗的藍天，也認為天空之美與其色調的深淺形成正比。這也是為什麼人們對義大利的晴空如此印象深刻。那麼，為什麼天花板總是要留白呢？我經常思忖這個問題。人們告訴我，因為白色的天花板在視覺上沒有什麼存在感，因而受到偏好。這對我來說匪夷所思——首先，藍色是所有顏色中最為輕盈和幽遠的顏色（參見第2章）；其次，建造房屋的目的不就是為了獲得庇護嗎？那為什麼要營造一種頭上沒有屋頂的感覺？人們喜愛白色天花板，是因為自襁褓時期便習慣於仰望這樣的潔白，也因為我們被教導該去喜愛潔淨無瑕的天花板。我認識一位住在約克郡的女士，在她丈夫詢問她是否希望點綴天花板時，她回答不需要，因為這樣一來她便不能每年都重新刷上白漆。她求的不外乎是乾淨。我曾說過藍色有輕盈的氣質，而深度中等且帶灰的藍色，可能更上一層樓。因此如果想要營造氛圍效果，最好在天花板上運用這樣的顏色，而非白色。正如我剛剛所說的，毫無存在感的天花板簡直荒誕不經，因為它原本是為了替人們遮風避雨。再進一步來看，天花板可以做為展現宏大之美的載體，而且被視為一個整體看待。為什麼要白白浪費一個能夠配置美麗事物的機會，我們沒有理由這麼做，不是嗎？一只漂亮的彩色花瓶多麼受人喜愛——如果哪天不喜歡了，再將其刷白或丟棄都可以。要不是人們喜愛美麗的牆壁，不然也會把牆壁都粉刷成白色吧；事實上，人類喜歡整體看起來優美的環境。既然如此，為什麼不追求美麗的天花板呢？相較於被家具和畫框擋住局部的牆壁，天花板難道不是一塊更一目瞭然的畫布嗎？

假設我們得處理一間普通的房間。首先，把天花板中央可憎的石膏裝飾品卸下，因為它肯定奇醜無比。成千上萬種裝飾品都沒有像它這種拆掉也沒差的例子。現在，在天花板上布滿以平面彩繪或利用模板（stencil）塗印而成的圖樣，往各個方向平均地重複鋪排（圖51），圖樣則採用藍色（任何深淺度皆可）搭配白色、或者藍色（任何深淺度皆可）搭配奶油色的組合，肯定會很好看（藍色為底色、奶油色或白色為紋飾顏色）。

藍底上的簡單奶油色圖樣，加上以黑色勾勒的輪廓，也同樣賞心悅目（圖52）。若是預算有限，還可以先印在紙上，再比照一般壁紙貼到天花板上。以深藍為底色的金色紋飾、加上黑色勾勒的線條，視覺上既富麗又有成效。這些都是天花板上色的簡易手法，因為不論顏色用量多寡，只要這些色彩運用在小範圍內且交融混雜得當，即能展現華麗斑斕的繽紛效果（參見第2章）。天花板應當美麗而且醒目；若是為了附和無知者的奇想而必需妥協，使其不這麼搶眼的話，那圖樣就採用中間色調或淡藍色和白

色的組合。

　　我樂見房間天花板上布滿適當的圖樣，但我也不反對只在中央配置一個大型紋飾、或分別在中央和角落配置紋飾；尤其當簷口線腳較為強烈時，這麼做能使邊緣的比重達到平衡。近來我為客廳設計了一兩款能放在中央的紋飾，直徑為 21 英呎。配置在中央的紋飾若處理得當，可以達到大卻不礙眼、不沉重的效果；其半徑至少應涵蓋從天花板中心到邊緣這段距離長度的三分之二。這裡說的並不是指石膏製的裝飾品，而是平面裝飾。

圖 51

78

如果天花板是平坦的，配置在上面的所有紋飾不僅必需是平坦的，也不能佯裝成立體浮雕——任何繪有陰影的紋飾在平坦的建築表面，效果都不甚理想。

我已經說過，房間的裝飾應與建築樣式的特徵一致。縱然如此，增加豐富性的紋飾也不應該全然複製過去採用的裝飾形式，應念舊立新，加入創新特色，同時保有過去的精髓。

許多情況都會影響天花板所採用的裝飾特徵。假設天花板的結構是由好幾塊鑲板所組成，紋飾的特徵即會因此受限。如果這些鑲板的面積大一

圖 52

些，配置同樣的紋飾可能較為理想；如果面積較小，只要有條不紊、或配置地有章法，採用三或四種不同的圖樣也無不可。

若是天花板上有托樑或橫樑，裝飾則須具備相當特殊的特徵。托樑的底部可以採用線性的圖樣（不間斷的圖樣），好比「希臘回紋」（key pattern）或扭索紋（guilloche）；側面則可採用不間斷的圖樣或上揚的圖樣，如希臘忍冬（Greek honeysuckle）。介於托樑之間的天花板可以設置一道連續圖樣，或者最好能採用星形或菱形圖樣，或是在托樑的相反方向配置飾帶，形成填滿紋飾的方形。

然而，如果天花板是平坦的，而且結構未經過分割，那幾乎就可以在上面進行任何表面的「施工放樣」（setting out），如圖53；或是一款大型的中央裝飾，如圖54和圖55；或布滿整個表面的玫瑰花飾（rosette），如圖56。任何時候，紋飾都不必要也不建議採用立體的浮雕形式。扁平的紋飾較為理想，而所有偽裝成立體、實則平面的浮雕設計，正如我前面所言，都必需避免。

圖 53

屋頂的施工放樣方式很多，我甚至很難試著給出任何建議。不過，簡而言之，如果沒有結構部分，就應該避免採用建築式的施工放樣；因為平面紋飾可以任何方法鋪排在任何表面，並不需要結構支撐。至於不打算加上紋飾的天花板，可以選擇奶油色（由白色和少量中鉻黃混合成的顏色），而不使用白色。奶油色的天花板向來很好看，而且散發出一種純淨的氣息。那種由淡群青色、白色和少量生赭色組成的灰藍色也非常理想，剛好可讓天花板帶一絲灰色（或者看似蒼穹罩頂）。這種藍色的深度應該大致介於群青色和白色中間。我很喜歡的另一種效果是純正（或幾近純正）的群青色天花板。而在這種情況下，簷口線腳應該謹慎上色，以淡藍色和白色為主，並且綴上少許正紅色。

圖 54

圖 55

圖 56

另外還有幾種非常理想的效果，像是把奶油色的星形不規則地綴於藍底、甚至深藍底色的天花板上，又或者是將淺藍色星形綴於奶油底色上。一般房間（16 平方英呎、10 英呎高）裡的星形大小有所不同，星芒和星芒的間隔從 3 英吋到 1 英吋都有。大的星星是六芒星，小一點的則是五芒星，再更小的則是三芒星或四芒星。這些星形如能不規則（無次序）地綴在底色上，並且大致平均分散，將會是非常賞心悅目的景象。這種效果很受日本人的歡迎。不過，在深藍底色上的星形應要比淺藍底色上的要小一些。另一種效果也很突出，做法是將天花板塗上巴斯石或波特蘭石的顏色，再綴上同一色調但較深的星形。如能在星形外緣，以同一色調但更深的顏色描繪細線輪廓，會很好看。

我建議那些對天花板裝飾感興趣的人仔細研究錫登漢水晶宮的埃及展廳、阿爾罕布拉宮展廳和希臘展廳，尤其是後兩處；並且好好觀察倫敦皮卡迪利聖雅各堂（St. Jameses Great Hall），以及杜倫附近的烏肖學院小教堂（Ushaw College chapel）的天花板。歐文‧瓊斯先生設計的南肯辛頓博物館東方展廳的天花板也值得留意。但該博物館他處的文藝復興時期天花板不僅在設計原理上出了紕漏，亦不能被視為該風格的圭臬。倫敦牛津街水晶宮市集（Crystal Palace Bazaar）那片結構明顯的玻璃天花板，以及由奧西爾先生（Mr. Osier）所有、位於牛津街的玻璃倉庫天花板，都非常值得留意。

在歐洲大陸，我們經常看到繪有大面圖畫的天花板，如巴黎的羅浮宮和盧森堡；英國南肯辛頓博物館的主事者正致力於引進這種風格，但這種圖畫式的天花板無論從什麼角度分析，都錯得離譜。

第一、天花板是一個平面，配置在上面的所有裝飾也應該是平面的。

第二、一幅畫只能從一個角度正確地觀看，但天花板裝飾不管從房間的任何角度都要能夠正確地欣賞。

第三、一幅畫一定有上下之分。從房間裡大部分客人的視角看上去，天花板圖畫的方向是顛倒的。

第四、為了正確理解一幅畫，觀者必需全覽整幅畫作。如果畫在天花板上，要不冒著脖子折斷的風險，要不就得仰躺在地上，否則很難一睹風采。反之，如果是由重複元素組成的紋飾，毋需人們一覽無遺，就足以在天花板上形成美麗動人的視覺效果。

以大多數法國的塗繪天花板來說，只有當觀者背對並緊鄰壁爐站立時，才能正確欣賞。這實在令人非常尷尬，因為在同伴面前，站立於此處

並不符合社交規範。總歸一句,將繪畫作品塗繪在天花板上完全不適當;畫作應該裱框,好好地掛在牆上供人觀賞。順帶一提,格林威治醫院也有一面著名的塗繪天花板。

阿拉伯風格的天花板,像是水晶宮羅馬展廳那樣的案例,則令人十分反感。

有什麼會比在天花板畫上一串香腸般的垂葉花綵,配上獅鷲、小框畫、不存在的花朵[1]與衰弱的紋飾,再加上佯裝的光影還要糟糕的呢?只是這種荒誕、不協調的效果還不是最糟的,在拱形或圓頂的天花上,這些垂葉竟往往向上懸掛,而不是向下垂吊。這種紋飾興起於羅馬沉迷於對外征討的百戰百勝,陷溺於奢侈與墮落,而不思索美感與真實。

這樣的裝飾風格在某種程度上再經由偉大畫家拉斐爾(Raffaello Sanzio da Urbino)之手而復興。話雖如此,我們還是必需謹記:拉斐爾縱然是最偉大的畫家之一,但他畢竟不是紋飾師。要成為舉世無雙的畫家,必需窮盡一生氣力;要成為震古鑠今的紋飾師,也需竭盡畢生心血。正因如此,不應期望一個人能同時精通繪畫與裝飾兩門技藝。

在裝飾藝術蓬勃發展的各個年代,天花板都是裝飾的對象。埃及、希臘、拜占庭、摩爾人,以及我國中世紀的人們皆裝飾了他們的天花板,沒有人認為維持白淨的天花板有其必要或有此偏好。奇怪的是,現今的房屋和公共建築卻鮮少有經過裝飾的天花板;不過,裝飾的需求逐漸蓬勃,且蔚為風尚,許多天花板的裝飾作業正蓄勢待發。我們必需為一般的房間找到簡單、有效、又不昂貴的裝飾模式,並希望它能日益普及。

II 牆壁裝飾

接下來,該是時候考量牆壁的裝飾,或是將紋飾以裝飾目的應用在牆上的方式。

若說所有在牆上的紋飾都應該對牆面有加分效果,聽起來似乎很荒謬,但這種說法確實有其必要。因為我曾見過許多牆面在完全去掉裝飾後,就算只塗上一層淡色的清漆也變得好看許多。

1 譯注:應該是指不曾存在過的花朵,或者是構造上不可能在自然物理環境下存在的花朵。

增添紋飾是為了美化。裝飾所做的就是增添紋飾。但除非表面塗繪的是優雅、大膽、有活力、或真實的形式，而且用色協調，否則一樣無法達成美化的目標。然而，即使是在美麗的屋宇當中，我們見到的許多牆面，包括走廊、樓梯間、飯廳、或書房，還有實際上各個房間的牆壁，都經常因為不當的裝飾而惱人，而非賞心悅目。

一面牆沒有所謂嚴格意義上的裝飾也可以很好看，這個說法讓我注意到了許多可以美化牆面的方法。

牆面可以簡單地使用「水膠漆」（distemper）或經過「平光」（flatted）處理的油彩上漆。水膠漆的效果最好，也最便宜，但它不耐久也不能清洗。油性塗料經過消光處理後無論是以「點彩」（stipple）手法上漆還是平塗成一片素色，牆面看起來都會令人心曠神怡，而且既耐久又可清洗。但牆壁不該整面塗上清漆。

我認為，一面牆即便沒有裝飾，也可以很好看。讓我舉一兩個例子；不過這裡我最好還是針對包括天花板在內的整個房間一併解說，而不僅限於牆面。

有一種非常素雅但便宜的良好效果是，黑色踢腳板（skirting）搭配奶油色牆壁（奶油色是由所謂的中鉻黃和白色混合而成，接近上等奶油色的深淺度）、灰色調的淡藍色簷口線腳，加上深藍色、白色及紅色細線，以及一面幾乎任何深淺皆可的藍色天花板。天花板可以採用純正的法國群青色，或是此種群青色與白色加一抹生赭色混合而成的藍色（簷口線腳的藍色也應以同樣的元素調配製成）。簷口線腳的紅線如果很細窄（1/16 英吋），則應為深朱紅色；如果是寬線，則為胭脂紅[2]。

製作一道護牆板（dado）將牆面分成兩部分，將下方的三英呎塗上不同於上部的顏色，就能在房間營造出稍微強烈的裝飾效果。如果房間的其他部分都按照這種方式來上色，下面三英呎可以採用紅色（以印度紅和群青藍調成的朱紅色系）或巧克力色（紫褐色和白色，加上一點橙鉻色）。利用一條一英吋寬的黑線，將此下部與奶油色的上半區隔開來。

我很喜歡護牆板的構造。深色護牆板在視覺上能使牆的下部看起來穩定，而且家具在深色背景的襯托下更為醒目。深色背景亦能烘托房間裡的

2 原注：英國某些地區的人們習慣使用生石灰來清洗簷口線腳。施作時，必需小心翼翼地清除石灰，否則石灰會使胭脂紅轉黑。

圖 57

圖 58

人們，尤其能使女士的服裝顯得耀眼。深色護牆板本身就能形成理想的背景，因此不需要將整面牆漆得黑壓壓。如果家具的材質為桃花心木，擺在巧克力色的牆壁前面會有很好的效果。

房間的護牆板不一定非得樸素不可，其實它也能添加不同程度的裝飾。可以簡單大方，利用圖 57、58、59 的邊框、或圖版 1 的有色邊框（正面）將牆壁隔開，甚至是採用規律分布的簡單花卉、重複的幾何圖樣、或以特殊設計的紋飾來增添效果，如圖 60。不過，這種特殊圖樣不能放大到超過 20 到 24 英吋（約 50 到 60 公分）。如果將這種寬度的圖樣配置在距離踢腳板 12 或 15 英吋（約 30 或 38 公分）的高度，會很好看。

我曾為格拉斯哥的威利（Wylie）和洛克海德（Lockhead）先生設計了兩三款窄版、約 18 英吋（約 45 公分）寬的護牆板圖紙，並沿著紙張的長邊方向印刷，以減少不必要的接縫。位於伊斯靈頓埃塞克斯路（Essex Road, Islington）的傑佛瑞先生公司（Messrs. Jeffrey and Co.）發行了我為牆壁、護牆板和天花板設計的完整裝飾品系列。

圖 59

圖版 60

如果護牆板有著豐富的紋飾、簷口線腳經過上色、天花板也滿布圖樣，牆壁簡單維持素色即可。但如果素色的牆面色彩柔和，則可以採用重複散布（powdering）手法來配置圖61的圖樣，或飾以彩色圖版1當中的圖樣。上述手法，尤其是以藍色為底色的案例，都僅限於期望達到富麗效果時使用。

圖版61

　　一間美麗的房間，可由下列元素構成：採用圖52的圖樣，配置在深藍色和奶油色的天花板上；以深藍色為主色的簷口線腳；牆面的奶油色配置在護牆板之上；綴有黑色紋飾的暗橙色邊框，用來隔開護牆板與牆壁；飾以黑色玫瑰花飾的巧克力色護牆板；亮黑色的踢腳板。護牆板可以上清漆，也可以不上；牆壁上部只能做「消光」處理（不上清漆、暗淡）。如果房間很高，在簷口線腳下方約3到4英吋（約7.6至10公分）的位置，很適合以一道邊框來圍繞牆的上部；如圖62這樣的邊框可以採用暗橙色和巧克力色的配色組合。

圖 62

檸檬黃的牆壁與深藍色或藍色和白色的天花板很相稱，如果簷口線腳是以藍色為主，這面牆可以採用深藍色（群青色和黑色加上一點白色）的護牆板，或濃烈的褐紅色（色澱棕）護牆板。如果護牆板為藍色，踢腳板則應該使用靛藍色，上過清漆後，如果和藍色擺在一起，會顯得烏黑亮麗。（參見圖版 2 的彩色圖例，以及第 49、50 頁關於顏色的討論）

中產家庭的住家牆壁通常是以壁紙裝飾。我不反對這種普遍的做法，但我必需說，請盡量避免使接縫處過於明顯。無論如何，都要循著圖樣形式裁切，而非沿直線裁切，因為筆直的接縫著實令人反感。如果你使用壁紙，要帶有藝術感，而不是一股腦地像在使用一般紙張。護牆板使用一張合適的壁紙，護牆線（dado rail）則使用另一張合適的壁紙做為邊框；牆的上部再以另一種設計簡單合宜、又與護牆板顏色協調的壁紙覆蓋。將貼壁紙視為製作藝術品，而非一般的施工作業。事先計畫好裝飾方案，然後努力實現預期的效果。避免任何有大叢花束、動物、或人物的壁紙。簡單的幾何圖樣最為萬用，也可以在素色牆面上「重複散布」或以固定間距配置圖 61 的類似設計。

一如天花板紋飾必需與其所在空間的建築風格一致，牆壁上的裝飾也必需比照房間的建築風格。事實上，天花板裝飾與建築結構必需相互協調這項原則，同樣適用於牆壁的裝飾。

在裝飾牆面時，人們習慣將牆面區分為好幾塊鑲板（圖 63）。可是，沒有什麼會比這種處理方式更荒謬，除非牆壁（在結構上）是拱形設計。拱形結構的牆體厚薄不一，厚實部分負責提供支撐所需的強度。在這種情況下，牆壁將由拱形的壁龕（recess）和加厚的墩柱交替構成。既然如此，裝飾就應該用來強調這種拱形結構，或突顯其特色。但假若牆體的厚度一

致，將其區分成拱形的做法則荒謬愚蠢。

我們偶爾會看到極蠢、甚至是嚴重虛假的狀況充斥於所謂的房間裝飾。好比說，我們不難看到房間的裝飾出現模仿的假柱、壁龕和拱門。

在次級音樂廳看到這樣的裝飾並不令人錯愕，因為我們不期待在這種地方找到真實的美感或任何細緻的情感表現。虛假不實會與墮落粗鄙並行：偽造的大理石柱、造假與一味模仿的建築樣式、仿冒不實卻又粗俗華麗的表現，都是放蕩與罪惡的自然附帶產物。但對於那些故作聖潔純真者的住所及其經常出入的建築物來說，這些都是無法容忍的虛假。然而事到如今，就連嶄新的艾伯特展廳（Albert Hall）也出現了虛假的大理石柱（我認為這是我們的恥辱）。最近我造訪了一座位於埃奇韋爾（Edgware）的教堂，其

圖 63

虛假的內部裝飾前所未見：結構不實的假柱、虛假的壁龕裝置著虛假的雕像、虛假雲朵構成的荒謬天花——幾乎囊括了一顆混沌腦袋所能想出的所有不實手法。

一座教導信徒純潔與真理的教堂充斥矯揉造作的裝飾品，是多麼的荒謬啊！有人說，如果你想目睹激烈的爭吵，看到真實的仇恨，必需在宗教派別間、神學討論中尋找。同理，我認為，我們應該在神聖的建築中展示最糟的偽藝術。箇中之道或許是為了喚起相反的感受，就像幫人戒酒的講師身邊經常跟著一名醉漢以示警惕，清楚示範應該避免什麼錯誤。所以剛剛提到的教堂也可能是為了警惕眾人，而不是一個應該效法的例子。慶幸的是，這樣的教堂並不多見，可以說近年來，教會的建築樣式與裝飾取得了長足的進步——許多教堂的設計都能抱誠守真並展現優雅美麗。

在結束牆面裝飾的討論之前，我要嚴正聲明我反對所有仿製品的使用，諸如虛假的大理石、花崗岩等等。宏偉卻虛偽的牆面再怎樣都無法令人滿意。人們做出這樣的選擇對我來說很匪夷所思，因為通常製作一座仿大理石樓梯間的成本比使用真材實料鋪設還要昂貴。就我知道的一個案例來看，仿製品的成本甚至是真石料的兩倍。這種情況並非特例，因為手工打磨的成品總是要價高昂。正如我先前所言，我強烈反對大理石和花崗岩的仿製品。而就算是真材實料，除非能有節制且明智地使用，否則我也不甚喜歡。我之所以反對隨意使用石材的理由是：第一、顏色的和諧取決於色調的精準，但在兩塊天然大理石中間難以取得這樣的精準度。不過，單獨一塊石材恰好能與一道彩色牆面達到完美的和諧，只要牆壁的顏色與大理石的顏色相互匹配即可。第二、真正的藝術家對其作品材料成本的考量會少於對作品藝術效果的考量。也因此，追求藝術感與精煉性的希臘人會為他們以白色大理石建造的建築物上色，藉此尋求改善。協調地運用顏色就能替物品增添一股新的魅力，此舉絕對必要。在結束這個主題前，我必需進一步指出，無論牆壁如何裝飾，都應該做為襯托的背景，因此要低調地退到家具後頭。

家具陳設必需依照下述順序。房間裡的人物應該最為迷人醒目，因此身上的衣著要能確保達到如此效果。女士能在穿搭上盡情配色；悲慘的男士卻無法透過服飾來彰顯身價的高貴，無論怎麼穿都與自己的管家並無二致、無法區分地位；最糟的情況是兩人都穿得不倫不類，毫無藝術氣息。家具和窗簾則是第二順位——這兩者的重要性視情況而定；然後才是牆壁和地板，因為這兩者之於前方的人事物都屬於背景。在裝飾或判斷牆面適合怎樣的裝飾時，始終要考慮牆面僅是經過裝飾的背景；而且應銘記於心，牆面的裝飾特徵很大程度取決於該建築物的建築特徵。

接下來要考慮的是壁紙。壁紙讓人們能以相較低廉的成本裝飾牆壁。我必需承認，一般來說我不是很喜歡壁紙。我偏好淡彩或上漆的牆壁。不過壁紙仍頗受歡迎，並將持續好長一段時日。先前說過，使用壁紙時，不應該拼接出直線接縫，而應以藝術手法，將其視做藝術材料來使用。

壁紙種類五花八門，幾乎無從談起該具備怎樣的圖樣特性。不過還是有一些通則能夠遵守：那些由小型、簡單、重複的部分所組成，並且呈現低色調或中性色彩的壁紙最為理想。大多數壁紙的圖樣都稍嫌過大；其實圖樣愈簡單愈好，而且必需是平面的紋飾。

若紋飾設計極佳且出自真正的藝術家之手，那尺寸可以大一些，因為部件彼此協調且平衡，絕不是學藝不精之人能夠達到的效果；即使出自天賦異稟的設計師之手，也必需謹記那是不針對特定對象的隨機式設計，因此不可能適用於所有房間。負責選定圖樣的人必需為所欲裝飾的牆面挑選合宜的圖樣。

壁紙的效果在材質上會受許多情況的影響。房間的光線充足與否——房間是明是暗、太陽是否直射；也得考量光線的特性，如光源是否直接來自天空，或是從綠色草坪、紅磚牆來的反射光。這些都必需納入考量。在壁紙樣品書中看起來很不錯的圖樣，真正貼到牆上可能看起來很糟。

至於顏色，最好的壁紙圖樣是由一些極小的鮮豔圖塊組成，小到壁紙呈現的整體效果豐富、低色調且中性，卻能因豔彩的點綴而熠熠生輝。只是這種壁紙並不常見。

儘管模仿織品材質的壁紙很荒謬，它仍蔚為風尚且未退流行。這種設計最初是個意外：一位壁紙圖樣的設計師同時也設計披肩，他手邊的許多小披肩圖樣便就地取材被做成了壁紙圖樣。絕大多數適用於梭織品（woven fabric）的圖樣很少適用於印花織品（printed fabric），尤其這種圖樣會出現在可移動物體所穿戴的織品皺褶中，而另一種織品圖樣則出現在平坦的固定表面。利用某一種材料去模仿另一種材料始終是虛偽的做法，而認為幾乎每一種材料都能製造出其他材料無法達到的某種良好藝術效果，更是荒謬。我們應該不斷尋求各種材料與眾不同的藝術特性，也該依材料特性採取某種最能容易作業的工法，盡可能展現材料的美感。

我應該說明壁紙圖樣必需具備的特殊性質，而這也同樣適用於所有牆面裝飾的圖樣。當我們觀賞以天空為背景的花草樹木時，會發現它們都有著朝上的形體與對稱性——左右半邊一模一樣（圖64、圖65），或多少有一點不規則。從這個角度來看，上述圖樣可以當做自然的牆面裝飾。舉例

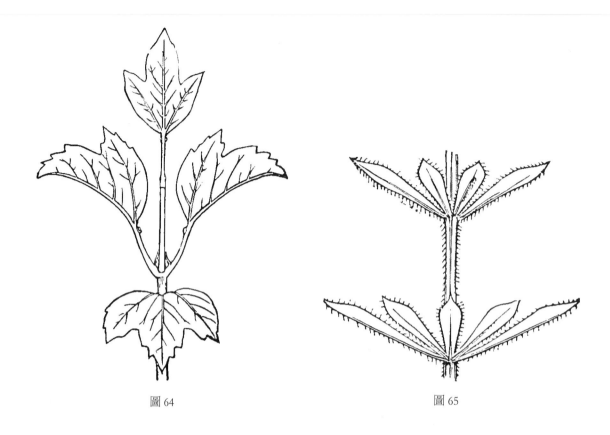

圖 64　　　　　　　　　　　　　圖 65

來說，我們的牆面圖樣可能會像圖 61 那樣指向上方，可能是對稱或不對稱的。請記住，報春花（primrose）從岸邊伸出花苞時，會形成規律的放射狀、或星形的紋飾。我認為星形、放射狀、和上揚的紋飾對牆壁裝飾來說都很合理。

　　我說過，植物從側面看過去是對稱、多少呈現不規則的樣貌。由於我提供以植物為靈感的裝飾建議，如果我完全不對前面所言做出更深入的解釋，便不太妥當：雖然所有植物生來皆傾向於形成嚴謹的對稱結構，但外在因素會破壞它們正常的對稱表現，例如昆蟲會吃掉花苞樹葉，枯萎病、風霜凍寒會殘害枝葉等。因此我們發現，植物各部位的排列往往明顯缺乏對稱性。

　　關於簷口線腳的顏色，有幾項重點：第一、這裡應該採用明亮的顏色。第二、規則是，在陰影中或陰暗處使用紅色、在平坦或凹入的表面使用藍色，特別是距離視線較遠處、或在圓弧的凸出部位使用黃色。第三、紅色用朱紅色或胭脂紅；藍色用群青，可以是純色，也可以加白；黃色用中鉻黃，加白稀釋。第四、紅色僅做為零星點綴、藍色用量要充足，淡黃色用量適中。

除了原色之外，簷口線腳不需要使用其他顏色。除了以金色代替黃色，在此處使用多種顏色或暗淡的顏色皆為錯誤做法。為了說明剛才闡述的原則，在此列出四幅插圖（圖 66、67、68、69），建議學生按照上述原則嘗試上色。

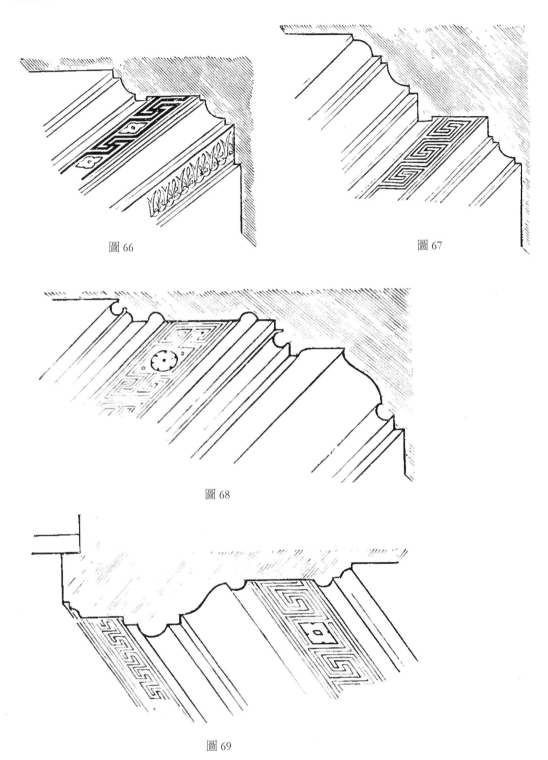

圖 66

圖 67

圖 68

圖 69

5 地毯

　　我不打算在本章詳細討論市場上常見的各種地毯，甚至也不打算回顧地毯的製造歷史，儘管應該會很有趣。之所以不這麼做，是因為希望在探討過程中專注於地毯所呈現的藝術品質，以及能應用於地毯設計的特殊圖樣形式。

　　即便未能於此深究地毯的製造，我還是強烈建議所有打算設計地毯的人仔細了解地毯編織機的運作方式，因為產品所呈現的效果性質在很大程度上取決於設計者對其設計圖樣之製造能力的認識。無論是哪一種製造業，圖樣設計者皆應熟悉將設計轉化為特定材料的過程，儘管並非絕對必要，卻十分可取。對於製程的理解即使不是絕對必要，這門知識卻能賦予設計師在創作上的自由與能力，這是其他事物無可比擬的。

　　最廣泛使用的是「布魯塞爾」地毯（Brussels carpet），市面上也還有許多其他種類的地毯，品質有好有壞。「基德明斯特地毯」（Kidderminster carpet，雖名為此，但如今已沒有任何一家真正的基德明斯特製造商還在生產這種地毯）是一種適合中產家庭臥室的普通織物；但是這種材料具備的藝術能力非常弱，因為貫穿全長的織線只能由兩種顏色構成。這種地毯的絨毛有兩種厚度，厚薄不一，且不耐用。「布魯塞爾地毯」現在主要於大不列顛製造，是一種萬用的優良地毯。地毯表面由圈式絨毛組成，貫穿全長的織線可以摻入五種顏色，品質特別好的話，甚至能有六種顏色的毯毛。如果一條線包含五種顏色，最糟的情況可能意味著毯毛有五種厚度；而這些都結合在同一張地毯中。某些布魯塞爾地毯有著緊密紋理，圈式絨毛經過切開成為「割絨地毯」（velvet pile）或「威爾頓地毯」（Wilton carpet），視覺上極為高級而且耐用。

　　品質最佳的也許是人們口中真正的「阿克明斯特」花毯（Axminster carpet）。要製作這樣的一張地毯必需手工綁線，也因此能隨心所欲運用不同的色彩。不過因為是手工製作又五彩繽紛，這種地毯必然昂貴。一張「阿克明斯特專利」的地毯是由兩道手工編織程序的工藝製成，能夠使用的毯線色數沒有限制，因此可創造很好的效果。第一道程序是先織出一塊

粗糙的「布料」，然後切割成條狀的「雪尼爾紗線」（chenille threads），再編織到地毯當中。製作過程極為巧妙，以此方式生產的地毯品質極佳，但成本很高。

幾年前，一種生產所謂「掛毯」（tapestry）的巧妙工藝取得了專利。此種工藝的性質與阿克明斯特製毯專利的工藝相似，但稍有不同：即編織時的「經線」（warp）是以印刷著色，因此省去了第一道編織工序。這種地毯一如布魯塞爾地毯，是由圈式絨毛組成，也具有絨面（pile）。話雖如此，掛毯在各個方面都無法比擬虛榮浮誇且造價昂貴的阿克明斯特專利地毯，甚至連品質好一點的「布魯塞爾」地毯都比不上；不過其價格低廉，也能滿足人們的需求，它巨大的銷量便是最好的證明。

除了這幾種的地毯外，還有一些舶來品，大部分是手工製作，而且非常美麗。這些地毯中大部分都有「絨面」，儘管有時粗糙不均，但絕大多數都很有美感。無論有沒有絨面，此類地毯在藝術家眼中洋溢著難以描述、無以名狀的藝術氣息。

大略認識了本國主要使用的地毯種類之後，我們幾乎可以說，在所有國家都會遇到這樣的問題——為了使織物展現富麗性，應該採用哪樣的圖樣形式、或哪種特質的紋飾呢？

在前一章談及牆面裝飾時，我說過壁紙圖樣或任何牆面圖樣最好都能呈現上揚且左右對稱的形式。然而，對於地毯圖樣來說並非如此。地毯圖樣要能平均延伸、覆蓋整個表面，或者是簡單的放射且對稱圖樣，如圖56；無論圖樣簡單還是複雜，都適用此一規則。正如先前所說，牆面採用放射狀裝飾不一定失當，但地板可就不適合以左右對稱圖樣來裝飾。

原因相當顯而易見。如果左右對稱圖樣配置在牆上，房間裡的人不管從哪個角度觀看，圖樣對他們來說都是正面朝上；但如果配置在地板上，對大多數人來說，它看起來可能是反的、側的、或斜的；如果設計圖樣時明明能夠輕易避免掉這樣的不悅感，卻還是在地板上運用這種圖樣就顯得十分荒謬。當受邀欣賞一幅畫，或是參觀有掛畫的房間時，畫作若擺放顛倒，我們會怎麼想？一定會感到荒謬且難以置信；與之相較，在地毯上見到顛倒的圖樣那更是有過之而無不及。

我所提出的原則來自於對植物的觀察與研究。如果我們在荒野上漫步，踩在大自然的地毯上，我們會發現，所有依偎在如茵綠草中的小株植物都是「呈放射狀的紋飾」——意思是，這些美麗的生物是由從中心規律向外發散的部件所構成。

我強烈建議年輕的紋飾師研究大自然的運作原理。我們理當通曉植物生長的規律，但不應該一味模仿美麗植物的形態——這是繪師和畫家的工作。然而我們應該研究大自然的規則，全方位地觀察她的美，甚至悉心洞察她最微妙的藝術效果，然後才能安全地從她那裡擷取所需靈感，並持續地應用於我們的目標。但為了創作紋飾，創作者必需全心全意在借自大自然的觀察中投入思想或注入靈魂。

為了更充分地展示大自然傳達給我們的藝術原則與方法，並幫助學生進行研究，可以參考一兩幅插圖。（前一章）圖 64 是一幅歐洲莢蒾（Viburnum opulus）枝條的側面圖，也可以說，這是以其做為牆面紋飾的視角；圖 70 是同一株歐洲莢蒾的俯瞰圖，這是以其做為地板紋飾的視角。

此外，圖 71 描繪的是做為牆面紋飾的一種婆婆納屬（Veronica）植物的幼苗，圖 72 則是以同一株植物做為地面紋飾；（前一章）圖 65 和圖 73 為牛筋草（Galinm Aparine）從兩種不同視角觀看的模樣。

從這些插圖中可以見得，同一種植物能提供我們兩種本質不同、分別適用於牆壁與地板兩處的紋飾類別，其真實的表現與效果也能因此引進壁紙或地毯中使用。

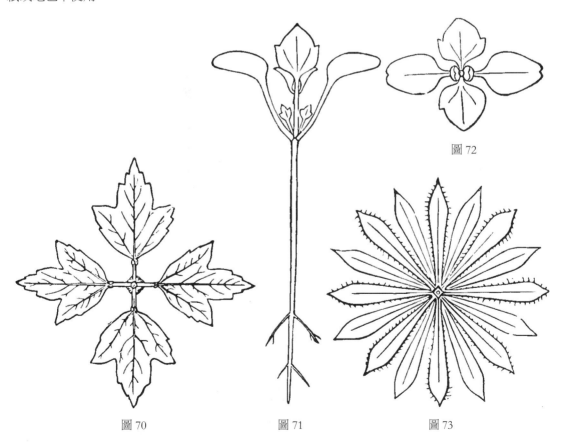

圖 72

圖 70

圖 71

圖 73

即使莖上的葉子顯得有些分散，仍清楚展現出枝葉的排列秩序，如圖74、75、76所示；從俯瞰圖中可見規律的放射狀紋飾[1]。

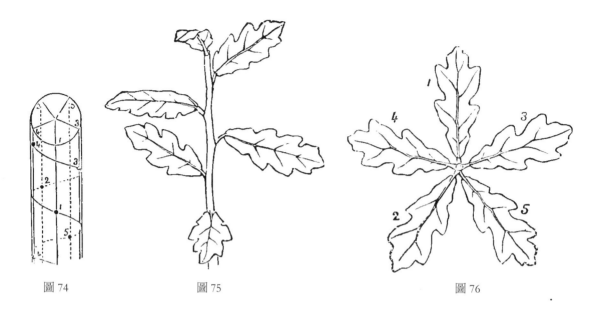

圖 74　　　　　　　圖 75　　　　　　　圖 76

在花朵上也能看到如同莖葉關係一般的規律。圖77人稱倫敦之傲的虎耳草（Saxifraga umbrosa）即為規律放射花形的案例，可做為地板或牆壁紋飾。至於圖78和圖79，前者是婆婆納屬的花，後者則是普通三色堇（Viola tricolor）的花，都是只能做為牆面紋飾的左右對稱花卉。為了確保觀者只能從側面視角欣賞三色堇，創作者將植物的莖配置成彎曲形式；這樣一來花朵不會水平地覆在莖的頂部，而是呈垂掛狀，正好能讓人從側面欣賞。

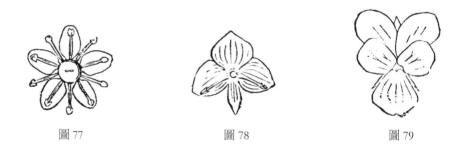

圖 77　　　　　　　圖 78　　　　　　　圖 79

在某些情況下，左右對稱的花也會以水平方向擺設；而且很有意思的是，這樣的安排或配置通常是為了表現放射狀的對稱性。以屈曲花（Iberis）或常見的毒參（Conium）為例，我們發現每一朵花都呈現左右對稱的特徵，不過這些花朵繞著中心排列的規律是：花朵的較小部分皆指向頭部的中心，

1 原注：圖中展示的是橡樹的枝葉，圖74表示葉子有秩序地循著螺旋方式生長於莖上。

較大部分則是從花簇中心向外展開。這是植物的諄諄教誨，召喚我們仔細傾聽。

上述插圖不僅可以做為紋飾師參考植物形態的實用例子，對習藝者來說，也是加深他們認識枝葉、花苞與盛開花朵的極佳學習材料。除此之外，它們還能幫助人們選擇該使用哪種植物形態進行裝飾。此一藝術分支的學習者若能依循上述羅列的特徵，收集一系列相似的花草、植物、或植物的某些部位，根據本章中提及的植物形態處理手法來測試這些元素的裝飾能力，致力應用於裝飾牆壁與地板，必將獲益良多。

我們已深刻領略到，所有地毯圖樣的設計都應該有別於牆面圖樣，而為了強調地毯紋飾必需是放射狀、而非左右對稱，於是參考了植物生長的原則。我們發現，當我們觀看做為地板紋飾的植物（從上方俯瞰）時，所有植物都呈放射狀；當植物做為牆面或垂直方向的紋飾時，要不呈放射狀，要不就是左右對稱。呈現放射結構是地毯圖樣的一個必要條件——或者換句話說，其整體圖樣的指向必需超過兩個不同方向。

人類本來習慣踩在草地上，但在進入文明社會後，會尋找一些比石頭或磚頭更柔軟、顏色更豐富的地面覆蓋物來踩踏。在北方氣候地區，居民也渴求溫暖，因此並不會選擇單純的墊子或蘆葦編織的蓆子，而是更能滿足需求的踏墊。

早期人類的地板似乎是以沙石舖成，這樣的習俗在一些鄉村地區仍然存在。後來出現了在地上鋪設蘆葦的習慣，在較富裕的地區則使用有著香甜氣味的蘆葦（Acorns calamus）。順帶一提，有趣的是，使用甜蘆葦的奢侈行為恰巧是亨利八世對紅衣主教沃爾西（Cardinal Wolsey）的指控之一。蘆葦的使用後來被一種簡單的草蓆所取代，並繼而由興起的羊毛墊取而代之。起初羊毛墊主要仰賴進口，後來也有英國當地製造的產品。羊毛墊又被繼起的地毯所取代，而尺寸也逐漸放大，直到能夠完全覆蓋整座地板。

這段簡史點出了人們對地毯的要求：要質地柔軟、外觀豐富、並且呈現一種有如繁花盛開的「繽紛」效果。

除了上述要求之外，地毯還應該成為能承載家具或物品的合適背景，在風格特徵上也要與房間裡的物品和搭配協調，相互融合。

更全面檢視上面列出的條件後，會發現地毯的柔軟度尤其是不能忽視的特質。人們很重視地毯的柔軟程度，因為輕軟綿柔總能帶給人舒適的感受，也意味著織物的耐久性。當物品能在其預期用途上有極佳表現，人們

對於藝術品質的要求也會相對較為寬鬆。因此，儘管柔軟不算是能夠衡量藝術品質的指標，我們還是將柔軟度視為地毯的理想品質與追求目標。

來自東方的地毯最為柔軟。在英國製造的地毯中，布魯塞爾地毯和掛毯可就真正差強人意了，因為它們有著無比堅硬的「襯底」。最近，一種擁有柔軟襯底的布魯塞爾地毯問世，但在市面上還不常見。如果房間內的地毯觸感實在堅硬不堪，最好在它下方擺放柔軟的毛氈（這種毛氈可以在地毯店買到），或將柔軟的乾草均勻地鋪在底下，如此一來不僅能使織物變得柔軟，增加在上面行走的舒適度，還能提高織物的耐磨損度。

下一個討論面向是地毯設計的富麗感。沒有人喜愛清淺乏味、有如褪色般的地毯。掛飾可以是精緻的，牆面裝飾品的色調可以是柔和的；然而儘管理想的地毯色調要柔和，但效果必需豐富飽和。

這樣的富麗感必需是單一的特質，因為地毯所能展現最理想的效果是光彩中性的繽紛樣貌。

上述所言對紋飾師來說應該不會太難以理解，希望普通讀者或年輕學習者聽起來不會太過玄妙。我想說的是，地毯應該訴求打造出熠熠生輝、光彩奪目、或明亮的效果，而非晦暗、安靜、或死氣沉沉；應該採用明亮溫暖的色彩，而非冷色或中間色相；要有中性的表現，因為地毯不該大量運用絕對的色彩，而應該遍布豐富協調的配色組合；要呈現「繽紛」場面，一如繁花似錦的庭園，或如阿爾卑斯山上百花怒放、交織成一大片色彩斑斕的和諧景象。雖說這是地毯最理想的樣貌，但裝飾設計絕不應該一味模仿花朵。紋飾師不該投入複製畫的生產；複製畫應該出自畫家之手，那是畫家們的工作。由於畫作整體來說過於絕對、不算中性，因此無法做為家具與生活用品的合適背景。同樣地，圖畫也不容重複：誰曾看過一間房內陳列著兩幅同樣的畫作呢？然而，地板上卻經常多次重複出現繪製的花團，實在令人反感。為了創造繁花盛開的富麗效果，熟練的紋飾師會在不逾越合適性法則的前提下，以溫和細緻的手法，運用柔和的圖樣細細勾勒出繁花盛開的繽紛美感。

地毯的總體效果必需是中性的，因為它是用來襯托承載物體的背景。中性效果的達成方式有兩種：使用大面積的三次色或中性色；或者並置少量的原色，可以單獨存在，或與二次色、黑色或白色一併使用。但是這兩種效果之間還是存有差異：低色調的色彩很容易得出中性的效果；原色組合的結果會在中性當中還帶有「繽紛」的感覺。混合的原色組合中若含有成分占比較高的黃色和紅色，則能夠呈現光彩耀眼的效果。

最理想的地毯效果便是光彩耀眼、有如繁花盛開的中性效果。

　　這種效果在英國製的地毯中很少見，究其原因在於紋飾師缺乏技能而有創作不出這樣的作品、製造商缺乏判斷力而未能生產此類圖樣、又或者是因為消費者欠缺品味，喜好購買低俗的作品。我曾以此效果為目標設計過一些地毯，但製造條件有限而只能使用六種顏色。慶幸的是，這些地毯仍舊大賣，如此高的銷售量在地毯界颳起了一陣旋風。若想研究更完美的「繽紛」效果，就必需好好研究印度、波斯、士麥那（Smyrna）和摩洛哥的地毯——特別是印度的地毯。

　　印度的某些地毯擁有奇跡般完美的和諧色彩，在陽光下就像一床燦爛鮮花那樣閃耀繽紛。但無論看起來多麼燦爛，仍具中性視覺效果，放在屋內並不會像其他以繪畫手法設計的圖樣那樣喧賓奪主。

圖 80

101

在 1862 年倫敦世界博覽會（International Exhibition）上展出的絲毯（silk rug）當中，其中一兩件有極佳的「繽紛」效果；在 1867 年巴黎博覽會（Paris Exhibition）上，印度地毯的效果也同樣卓著。大多數的印度地毯多少都有這種色彩繽紛的效果，很值得仔細研究。

波斯地毯（圖 80）也是地毯中的典範；儘管不及印度作品耀眼奪目，但色彩效果甚至更加五彩斑斕。以圖樣來說，印度和波斯地毯幾乎大同小異，皆屬傳統風格，用色卻有所不同，兩者都非常值得參考。

圖 81

摩洛哥地毯（圖 81）又與印度和波斯地毯不同，其差異程度更甚於印度和波斯地毯之間的異同。這些地毯中，經常出現柔和的黃色或果實般蔥翠欲滴的黃綠色，與紅色、藍色和灰白色交織在一起，形成一種和諧的藝術效果。對於學習者以及那些希望能夠培養自身美感的人，我的忠告是：仔細研究來自東方，尤其是印度、波斯和摩洛哥的地毯。

我們剛才所提到的印度地毯，可以在白廳的新印度辦事處博物館中一親芳澤。該博物館不收費，向大眾開放入場（例子請見圖 82、83、84）。

首先，要談論的是「滿布」（all-over）的圖樣。我們可以在印度和波斯地毯中見到這類設計，這無疑也是地面覆蓋織物最適當的裝飾形式。我們需要的是一種能重複散布的圖樣，既要能帶來富麗感，又不破壞整體效果的一致性。圖樣的某個特定部位相較於其他部位可以稍微加重或略顯突出，但不能過於搶眼，這樣的強調手法必需確保圖樣的特殊性。如果從遠處欣賞地毯，圖樣不應該一片混沌，而要藉由稍微突顯特定的主要特徵（以印度地毯來說，指的是上面裝飾性的花朵）來彰顯設計的規畫。隨著觀者與地毯的距離縮短，要能夠更清楚看見設計細節，並且在近看時一覽無遺；但不應該有過於突兀的任何部分，除了精煉與美感，亦不可缺少圖樣帶來的趣味。

圖 82

圖 83

　　以幾何圖形建構的地毯圖樣，效果通常更好，大多數印度和波斯地毯的圖樣都是以這種方式構成。幾何計畫確保秩序與想法能在設計成形的過程中得到彰顯。除非謹慎處理，否則鑲板式圖樣會變得很粗糙。有些印度鑲板式地毯的框內框外底色不同，但其外框通常會有真正的裝飾形式；實際上，與其說它是包圍著獨立區塊的外框，不如說它是地毯上的大型紋飾。每當印度、波斯或摩爾地毯上出現這樣的設計時，都採用這樣的處理手法，使外框自然融為整體設計的一部分。但消費者在商店櫥窗所見的那些英國製造、或是美國人大量使用的鑲板圖樣可就大不相同了。從美國人的訂單來看，我想全世界沒有任何地方的裝飾審美概念會比美國還要糟糕與匱乏。誠然，美國人已不再訂購有巨大花卉的圖樣地毯，取而代之的是粗糙拙劣的鑲板圖樣，上色方式粗俗不堪，甚至沒有一絲精緻或協調的色彩。只要想辦法讓圖樣「喧嘩」，即使顏色不協調，在美國市場都很有可能大賣。

　　但我們也不該忘了，即便在我國，劣等圖樣也同樣銷售良好；我國消費者毫不在乎上述條件，平庸無奇甚至糟糕的圖樣有時竟然比優質的產品更加暢銷。如聖經所言：「你為什麼看見你弟兄眼裡的木屑，卻不想想自己眼裡的樑木呢？」[2]

2 譯注：出自《聖經》（馬太福音 6:42），表示在我們五十步笑百步之前，必需先反省自身的缺點。

圖 84

　　正如我們所知，地毯的底色可能大相逕庭，可能是黑色、藍色、紅色、綠色、白色、或其他任何顏色。假使地毯是純白色，它好看的機率微乎其微。當我如此斷言時，許多人總提醒我，我所稱道的某種印度地毯的底色正是白色。這是錯誤的看法。那些地毯有些是很淺的底色，但絕非純白。它們的底色是淡淡的乳灰色或綠白色，並非純白色，而這種色調上的差異會大大影響地毯的視覺效果。淺色調基底的地毯要能成為房間裡適當的家具背景，雖然不是不可能，但也絕非易事。最安全也最好的選擇是黑色或靛藍色。如果以這類顏色為背景，配置合適且經過縝密思考的圖樣、以少量鮮豔的色彩上色，即能在毯上呈現美麗的繽紛效果。到我們的高級櫥窗前瞧瞧，會發現最令人滿意的地毯都是這樣的配色。

至於毯上圖樣的尺寸，我們無法著墨太多，因為這取決於織物本身的編織密度。布魯塞爾地毯的每一針大概是十分之一平方英吋，而土耳其地毯每針大概是四分之一平方英吋。顯然在布魯賽爾地毯上，可以製作並呈現出比土耳其地毯更精巧細緻的圖樣。

地毯圖樣要以小為目標，就算不能在範圍上限縮，至少細節上也要精細。理想上，同一圖樣可以在織物的寬邊重複三到四次（以布魯賽爾地毯而言，寬邊是 27 英吋）。毯面也可以只表現一種圖樣，但這樣一來，圖樣的細節可能要比照前者一樣細緻。尺寸小、圖樣細節又清晰是最理想的情形；基於這個原因，土耳其地毯不甚理想，因為它既無細膩的圖樣，也無豐富色彩或和諧的配色。儘管總體品質並不差，但無法令人全然滿意。

在對地毯下結論之前，我還想補充一點：身為設計師、製造商、消費者，我們總怯於面對新的事物。我們欠缺膽量——去製造、生產、使用新穎物品的能量。某種圖樣效果比其他圖樣好，就算極其古怪，又如何？

墨守成規、堅持傳統的人們認為我們怪異，又怎樣？寧可怪異，也不要永遠糾結於平庸單調。如果我們能心平氣和地忍受無知者的訕笑，在藝術上要有所進步與突破就易如反掌。

在我國，地毯一向覆蓋整座地板。倫敦的地毯被釘在木板上，很少被掀起來；英格蘭某些地區的地毯下緣裝有圓環，用來箍住釘子以達到固定。後者與被釘死在地板上的地毯相比，較容易拆下來清洗。方形地毯，例如土耳其、印度和波斯地毯，通常都會直接鋪在地板上，不做固定，可以毫無困難地拿起來抖晃撢灰。這樣的使用方式無疑最健康也最具藝術性。假使房間地板的外側是以鑲嵌木板來構成簡單合適的圖樣，中間再鋪上不固定的方形地毯，便能呈現出特殊的藝術效果，清潔起來也不太會耗費精力，這樣的搭配著實令人滿意。

在結束地毯這一章之前，我要以不證自明的方式來說明影響地毯紋飾應用的條件，畢竟精簡的條列會比長篇大論還要好懂、容易參考許多。

一、地毯圖樣最好具有幾何的形構，給人有秩序或經過安排的感受。

二、當地毯圖樣並無幾何基礎時，應竭力保持畫面的平衡。

三、地毯最好不要設計成「鑲板」圖樣，彷彿是木材或石材作品。反之，應該在上面鋪排出一種「滿布」的整體效果，不特意強調任何特定部分。印度和波斯地毯很符合這一項要求。

四、儘管地毯在整體上應呈現出均衡的效果，但還是允許稍微突顯或強調某個部分，創造一種圖樣由中心向外輻射開散的視覺。

五、地毯從某方面來說，要像是繁花似錦的河岸——自遠處一眼望去，盡收眼底的是遍地綻放的色彩；從近處欣賞時，映入眼簾的是某種多少有著特殊性的特徵；仔細端詳時，還要能傳遞嶄新的美感。

六、地板是平坦的表面，配置在上面的任何紋飾都不應該改變這點。

七、地毯要能成為家具的背景，便應具備一定的中性特性。

八、無論尺寸大小，每塊地毯都應有一個邊框，就好比畫框之於畫作一樣地不可或缺。

總結了地毯的紋飾應用原則，我們便能接下去探討影響其他織品的裝飾條件。

6 窗簾材料、掛飾和一般梭織品

在考量各種類型的掛飾（hanging）時，首先要注意圖樣作用其上的織物性質——不論織法通透還是緊密。比起織法密實的織品，通透的織法比較適合承載大片圖樣。織紋的通透或緊密將在一定程度上決定織物表面採用的紋飾性質。穆斯林紗質薄布（muslin）的織法通透，應該選擇比運用在質地密實的薄棉印花布（calico）上還要大的圖樣，否則可能會不清晰或不細緻。

圖樣不僅受織物質地粗細的影響，也與織物的材質有關。絲綢的顏色比穆斯林紗質薄布或薄棉印花布更加飽和，這歸因於材料光澤是藉由光線反射到觀者眼中，後者的低反射性材料削弱了一部分的色彩效果。絲綢做為材料，給人昂貴或值錢的印象，圖樣的顏色也比廉價的普通織物濃重許多。當圖樣僅以同一顏色的兩種淺色調呈現時，就像梭織絲綢（woven silk）上面藉由平紋織法（tabby）與緞紋織法（satin）的對比形成的圖樣那樣，顯然會比運用不同顏色呈現的醒目圖樣還要大。

後面這個說法也適用於花緞（damask）桌布和所有類似的材料，包括服裝織品和窗簾這類帷幔等，稍後會再加以說明。

因此，當我們為織物設計圖樣而希望作品顯得更加豐富時，應考慮織物織法的疏密，因為這會影響它看起來是黯淡或光彩。除了上述所言，還有其他不容忽視的因素。這取決於圖樣是由印刷還是編織而成，兩者需要考慮的條件差異很大。

製造條件比想像中的還要多很多，在某些情況下也非常嚴格。在圖樣被製為成品之前，重複的尺寸大小、顏色的運用、能夠創造的表面特徵、以及其他種種考量因素等，都必需謹慎遵從。

一般來說，織物圖樣會失敗的主要通病在於缺乏簡單的結構、處理手法與效果；失敗作品中，通常都可見到大又粗糙的部分。

肇因通常是設計者缺乏對材料能力的考量。在著手設計之前，我們應該審慎地自問，手邊特定的織物可以發揮什麼作用或效果。如果帶有色彩，可以大膽自由揮灑，還是只能節制地使用少量顏色？任何想要的顏色都可以搭配使用嗎？還是僅限於特定的某些淺色調？這些都是非常重要的問題，在邁出圖樣設計的第一步之前，就應該詳加細究。在確定手邊材料能夠達成的效果之後，設計師應持續致力為材料截長補短，掩蓋弱點並更加強調理想的效果。如果設計師都能洞悉材料的能力，以及材料所能展現的效果，我們就能更常在許多案例中看見截然不同的表現；這句話最適用於花緞桌布和彩色花緞窗簾這一類織物了。

　　出現在任何梭織或印花織物上的明暗效果都難以令人滿意，更何況，嘗試這樣做的處理手法也很荒謬，因為光線和陰影只屬於繪畫藝術。在美化織物時，紋飾師的使命僅是表面處理，並非要在上面放置圖像；單純只為了讓原本平淡無奇也無裝飾的畫面變得豐富出色。圖像永遠不適合重複放置，可曾有人聽說過一個房間裡掛有兩幅一模一樣的畫嗎？在表面重複排列一小張圖像——可能是一張花卉圖——那畫面看起來是多麼荒唐啊！除此之外，裝飾時，表面必需被視為平面來處理，而不是在根本毫無厚度的東西上強加浮雕或厚度以企圖欺騙世人。普通的花緞桌布大多都是白色的，不過深奶油色或柔和的淺黃色更令人賞心悅目。上面承載的圖樣皆來自於平面上的變化（至於為什麼不加一圈「印染」的顏色，這也讓我想不透）；然而，這類織物的圖樣十之八九都很悲慘地嘗試加上陰影，想把織物表面當做圖畫處理，最後徹底失敗。

　　簡單的圖樣通常意味著簡單的生產方式，花緞桌巾的圖樣生產無疑是最簡單的。簡練的圖樣和簡單生成的藝術效果之間存在著一種自然的和諧感。這一點顯而易見，因為在我所見過的花緞桌布圖樣中，簡單的斑點或圓點最令人滿意。如果這些斑點能夠搭配簡單的希臘回紋或僅由線條組成的邊框（常見於上好布匹的邊框），效果將令人極為滿意、讚不絕口。

　　奇怪的是，這種斑點只能在較上等的桌布中尋得（至少城裡的人是這麼告訴我的），這表示富人、或有教養之人會購買這種圖樣，因為他們喜好真實而厭惡虛偽。在普通布料上浮華虛假的設計只能取悅品味低俗的普通人。但無論如何，當普通花緞桌巾飾以斑點、或其他簡單卻處理得當的設計時，我也無從得知一般財力有限的人們會不會選擇它。但是財力必然影響人們的購買能力，在無從取得真實款式的情況下，我們很難論斷虛偽的圖樣就一定比真實圖樣更受歡迎。

　　雖然我不得不讚美這些小斑點，但也不能因此就認為我把它視為藝術品，或給它很高的評價。這裡所做的嘗試並不多，做得好的部分也不多。

但讓我們分析一下這種圖樣。首先，這些斑點都是同一種淺色調，如果要我說的話，淺色調與背景是相反的。它沒有打上陰影，因為看起來並不像圓球或球體、也沒有任何顏色上的漸層（如果有漸層或陰影，效果勢必會減弱）──僅是簡單真誠的表面紋飾。另外，這些斑點呈幾何排列，或者說是有秩序地整齊排列。

試圖在花緞桌巾上呈現圖樣或光影效果，只會落得荒謬的失敗下場，因為這種材料無法完整呈現陰影的深度，而且從不同角度觀看時，會看到織料呈現不一致的明暗效果，所以說沒有比這更荒謬的處理手法了。就算織物能夠達到這樣的效果，仍然是錯誤的決定，因為我們只聚焦於表面的處理，試圖提高織物的價值、美化它，而不是利用圖像加以覆蓋。以簡單的斑點來說，這樣的元素可以延伸鋪排成豐富且最具藝術感的花緞圖樣。這種圖樣的幾何設計顯示出，上面不只有著秩序，還能看出真誠簡單的材料能力，以及相應的表現。

所有桌布都應該有邊框。任何整個供人使用的物品，如果看起來只像是該物品的某一部分，那就不盡人意。如果一塊布沒有邊框設計，勢必會讓人誤以為它只是一大張布料的一部分。從各方面來看，總體效果顯然不盡理想。

在結束對桌布織品的討論之前，我們還應該注意桌布的一個特點：桌布的中央看上去是平坦的，邊擺則因垂墜而呈皺褶狀；由此可知，大多數帷幔的最大特點是它並非以平面、而是以垂墜時的波浪或打褶形態示人。儘管桌布的某一部分是平坦的，但這部分幾乎算是整個帷幔的例外。對這些以皺褶形態呈現的掛飾規則來說，絲綢錦緞則是另一例外。這些錦緞被人當做宮殿和一些宅邸牆上的華貴襯裏使用。不過言歸正傳，我們現在要談的是桌布。

桌布的中央，也就是經常以平面形式供人觀賞的部分，可以填滿任何經過簡單處理的菱形紋。這種菱形紋可以充滿設計感，只要構成元素大小適中。亦能以優美的曲線、直線或圓圈構成，或由上述元素共同組成；不過，最好不要完全以直線構成。

要不是因為桌布中央的絕大部分會被餐桌上的物品蓋住，否則其實很適合採用中央紋飾，圖樣以原點為中心，僅在四個象限重複；但這樣的紋飾必需被完整看見，效果才會理想，因此並不適合在這裡使用。菱形紋最好在中央位置多次重複，如此一來圖樣就能一覽無疑。

桌布的邊框如同所以打褶形態呈現的織物一樣，需要特別處理，因為

在平坦表面看起來不錯的東西，換到波浪表面時可不一定能賞心悅目。在褶皺上，纖細優雅的曲線都會消失，看起來只剩歪扭的線條。直線（無論是水平線或斜線）以及圓圈，在波浪狀的載體上反而會很好看；由於織物的褶皺，這些線條變成了柔和的曲線。線條落在曲面的效果，簡單說明如下：在裁切成半圓形的紙上畫下一系列的圓（圖85）或直線（圖86）後，再折疊成圓錐體。當俯視這些圓錐體（圖87和圖88），或將視線停留在錐體頂端時，就會發現圓圈變成了變化豐富的曲線，每條曲線多少會呈現

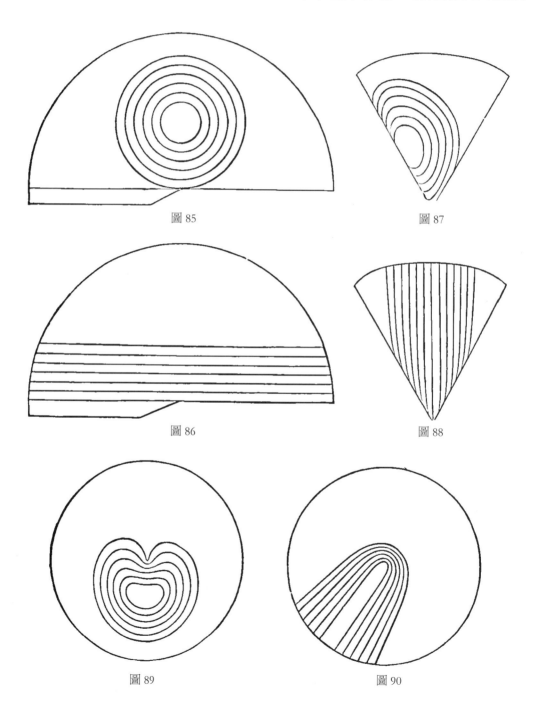

圖 85

圖 87

圖 86

圖 88

圖 89

圖 90

鈍心形（圖89），而直線變成了馬蹄形（圖90）。這幾張圖顯示出，平面上看起來平淡無奇的事物，在曲面上也可能有精緻的理想效果。同時也讓我們明白，在平面上看起來精細的東西，到了波浪表面卻可能顯得軟弱無力。幾乎在所有情況下都是如此。唯一的例外是女士的裙裝：橫亙在裙裝織物上的條紋並不理想，因為它們變相成為暴露身形的環形，緊緊圍繞身體，似乎將身體一截一截地劃分成環形的地勢圖。裙子的圖樣比較適合使用細長的垂直條紋，因為這些條紋會聚集在腰部，並隨著身體動作展現優美的動態曲線。窗簾的情況則相反，所有的垂直條紋都非常令人反感，水平條紋則令人十分滿意。

參考西班牙、阿爾及利亞和摩洛哥海岸的窗簾織料，人們便能領略橫條紋之美。如同我們在倫敦攝政街（Regent Street）和巴黎的里沃利街（Rue de Rivoli）所見到的，在阿爾及利亞的一些小倉庫中也能夠找到一些非常有意思的橫條紋織物。

為了簡要說明特定織物在皺褶形式下的紋飾應用原則，我列出以下幾點：

第一、圖樣必需非常簡單。

第二、在這種情況下，圓形、橫亙織物的直線和斜線都是正確的選擇，皺褶會使其成為更加曼妙的美麗曲線（圖91）。

第三、原本柔和優雅的曲線，在波浪狀或有褶皺的織品上會顯得很普通。

第四、圖樣大小應與織料上的褶皺大小一併考量。

德國有一種似乎為該國特有的紋飾類別，經常應用於華麗的硬質織物。這種紋飾華麗、

圖 91

圖 92

111

大膽、線條剛硬，極適合用來裝飾昂貴、有大褶皺的織物，皺褶將其剛硬的線條轉化為優美的曲線。必需注意的是，這些奇特美麗的圖樣儘管看似簡單，細節卻很豐富，其設計必定建立在幾何學的基礎上。如圖 92 和圖 93 所示，「德國哥德式」（German Gothic）是一個可以概括此類裝飾的名稱（平面的哥德式紋飾向來迥異於哥德式建築的石頭與金屬紋飾，後者具

圖 93

有堅實而跳脫平面的設計。這類特殊紋飾成了許多古畫的背景，在科隆博物館有一件非常有意思的收藏，值得人們細細品味。

至於在一些上流社會宅邸中用來裝飾牆面的平坦絲質花緞，一如在中產家庭屋內使用的壁紙，也應該視為牆面裝飾品，而不是看上去有褶皺的織物。如果問我贊不贊成把這些綾羅綢緞做為牆面裝飾，我會回答：「當然不贊成。」一面牆最適當的處理方式是被當做一面牆來對待，而不該以帷幔覆蓋，導致牆面與裝飾物之間淪為蚊蟲鼠蟻的孳生處所。進一步反對的理由是，織物中間形成的接縫清晰可見，這令人非常反感。

除了前面提及的德國紋飾之外，我們也描繪了一張印度棉布上的刺繡樣品（圖94）。我強烈建議織品圖樣的設計者研究一下在印度博物館白廳

圖 94

展出的印度本土織物。

　　除了這裡列舉的收藏品外，我國大多數工業城鎮的商會也存放有一大批此類布匹的樣品，提供給可敬的成員查閱翻看。談到這些印度織物，雷德格雷先生在他為 1851 年世界博覽會委員準備的設計報告中寫道：「這些作品的設計幾乎完全根據此處認定的正確原則——紋飾總是平面的、沒有陰影；從不一味模仿或以透視視角呈現自然花卉，而是按對稱的排列方式平放展示；使用其他所有物體、甚至是鳥類等動物來製作紋飾時，都會化約為平面的形式。上色時，通常會採用最簡單的地方色，邊框則通常使用該顏色的暗色調，以使其輪廓更加清晰；花卉上面很少加上陰影。織布機織成的金色圖樣布料（圖 95）與印度圍巾的局部（圖 96），充分說明了上述幾點。此類紋飾平坦、使用簡單的淺色調，並按幾何學原理對稱排列，如上述一般，多以地方色的暗色調鑲邊。這兩面織料運用的色彩原則是紅綠互補色之間的平衡、均以白色做為點綴，引導觀者欣賞對稱的排列。在圖 95 中，紫色與金色的底色互相協調，這種和諧的效果在印度薄絹上經常可見。圖 96 使用了兩種紅色，邊框內的花卉一朵朵深淺相間，視覺上豐富多彩。這些圍巾邊框內簡單優美的流動線條賦予了印度紋飾的特色；在圖 96 中，我們可以觀察到東方圖樣和中世紀圖樣的區別——儘管兩者秉持著相同的原則，但比起此邊框的優美枝條，後者往往顯得較為生硬、稜角分明。這兩件作品清楚顯示，在遵循正確原則的前提下，簡單手法即能夠獲得如此美感；此外，現代設計師認為運用多種淺色調能夠提升作品價值的想法，事實上毫無必要，因為增加的製作難度遠大於任何成效——甚至可以說，這樣的處理對織物往往極為不利。觀察印度圖樣的細節，我們會驚訝於它極致的簡單，並對其豐富又優秀的效果感到驚奇。不論如何，我們很快會發現，那樣美麗的成品完全歸因於恪守上述原則。儘管局部元素通常畫得欠佳、平淡無奇；但從作品中，我們看見設計師的豐厚知識、對織物適當裝飾的充分關注、以及對分量和淺色調的審慎拿捏，包括對（非金色的）底色、紋飾形式、織物等因素的逐一分析或從宏觀角度檢視；這些教訓來自於我們最意想不到的人身上，亦成為本國設計師與製造商可以參考的寶貴經驗」。

　　雷德格雷先生在此所言值得深思熟慮，我能做的，也只是強烈建議學習者研究這些美麗的印度織物，並將其所見所聞結合我們對印度與一般織物的意見，一併進行討論。

圖 95

圖 96

7 容器

I 陶器

　　這一章，我們要來討論陶器的一切，特別是中空的器皿。我打從心底感到雀躍，因為陶器作品享有非常悠久的歷史，儘管其材料特性比其他物質製成的作品都還要脆弱。我們知道許多希臘的陶器作品和不少古埃及作品，不僅僅以殘片，也以完整的形式保存下來，與工匠甫製作完成時一樣的美麗。

　　陶土對製作實用與美觀兼具的作品來說，是最理想的材料，原因有許多：首先、它非常便宜；其次、它能因應需求形塑成幾乎任何造形的容器；第三、透過一道加工程序就能變成非常美麗的造形；第四、陶土有許多美麗的天然色彩；第五、它的表面能塗上數種顏色，而這些塗抹上去的色彩也能歷久不衰；第六、它有很高的可塑性，可以進行極高度藝術性的表面處理，或是展現工匠粗曠不加矯飾的手感。總歸一句，陶土價格低廉，對製作各式容器來說是極為理想的材料。這種價格低廉的特性使陶土比其他許多較昂貴的物質更具優勢。材料便宜的優點不容忽視，因為這正是這麼多陶器作品得以保存於歷史長河中的主因。本書第一章，我從喬治·威爾遜（George Wilson）教授的著作中摘錄了一段話，他表示金和銀確實很美，理當值得塑造成精美的物品；但金銀對竊賊與拮据者來說實在構成太大的誘惑，暴露在如此風險之下，無法長期保持其做為藝術品的形式。一些家庭由於生活困窘，不得不將貴金屬製成的盤子熔化，以掩飾其潦倒不堪。為了說明這一點，讓我引用 1856 年朱爾·拉巴特（Jules Labarte）先生的法語著作譯本《中世紀和文藝復興時期藝術手冊——應用於家具、武器、珠寶的裝飾》（Handbook of the Arts of the Middle Ages and Renaissance, as applied to the Decoration of Furniture, Arms, Jewels, etc.）。他在列舉出多位貴金屬工匠的大名之後，表示：「關於這些十四、十五、十六世紀的義大利金匠是怎樣的藝術家，我們大致形成一些概念，也能臆測他們製作了哪些值得讚賞的作品。唉！但是這些高尚的作品幾乎都已失去蹤影；這證明其藝術價值無法抵擋內心貪婪或生存需求、對掠奪的恐懼、亦或是求新求變的渴望。技藝精湛的藝術家之名很少流傳至今，就算名字被詳載於瓦薩

里（Vasari）、本韋努托（Benvenuto）、切利尼（Cellini）等人的著作中，也無法確認他們的作品仍然存在。

「切利尼告訴我們，當教皇克萊門特七世（Pope Clement VII.）被圍困在聖安傑洛城堡（St. Angelo）時，他接到命令，要他去取下綴於教皇頭飾、聖器和珠寶上的所有寶石，並熔化總共兩百磅的黃金；一定有許多藝術珍品就此毀於切利尼的熔爐當中。」因此很明顯，雖然陶土是一種比金銀脆弱的材料，但價格低廉卻賦予它更悠長的壽命。

前面提到，陶土能夠按照需求，輕易塑造成幾乎任何造形的容器。在一般情況下確實是如此。在這本書中，我時常重申以適當且簡單的方式來加工每一種材料的重要性。幾乎每一種材料都可以利用某種方式、或者在某種特定條件下簡單地進行加工改良。

玻璃有一種熔融狀態，只需要幾秒鐘的工夫，便能「吹」製成極為美麗的造形。玻璃也有固體狀態，但是把一大塊固體玻璃費力研磨成瓶子或碗，就是非常愚蠢的決定了。慶幸的是，這種材料以最簡單、合適的方式進行加工，其結果會比採用迂迴生產方式的成品美麗而且理想。玻璃只有在可塑狀態才能被塑造成空心容器，在固體狀態下要達成一樣的結果將會耗費許多不必要的勞動力。其他像是水晶或大理石等材質如果要研磨成碗狀或聖水器，磨製過程也會非常費力，因為這些物質並沒有可塑狀態。

陶輪（potter's wheel）在歷史上出現很早，向來是製作陶器的最佳工具。將一團大小適中的陶土放在水平木盤上，然後開始轉動。製陶人將拇指按在陶土的中心，其他四指緩慢靠近拇指，將陶土捏成杯子、碗、花瓶、土瓶、或任何他喜歡的形式；如果熟練的話，操作者能以驚人的速度完成不可思議的作品，所有第一次見到陶器製作過程的人都會為之驚艷。

如果陶藝工匠能滿足於使用陶輪生產日常必需品，我們幾乎能肯定本國產的陶器會有一定程度的美感，但情況並非如此。有些人會使用巴黎石膏和金屬絲網製作花俏的模具，像糕點師做麵糰一樣擀開陶土、像揉製餡餅皮一樣處理它，而非以簡單的技巧製作。其實無論是碗還是盤子，都不需要有扇形皺褶的邊緣；其實不做這樣的邊緣還比較好。如果製作藝術品時能避免不必要或不理想的荒謬手法，而只採用簡單自然的方法加工每種材料，藝術的長足進展指日可待。

令人匪夷所思但又千真萬確的是，專事處理某一種材料的工匠似乎很少滿足於使自己的作品盡善盡美並盡可能保持一致；他們反而想在設計中加入對其他事物的拙劣模仿。我們都見過模仿藤編材質的土罐。這樣做

顯然相當愚蠢又不合邏輯，因為沒有任何藤編容器能夠盛水，這樣的仿製品還遠不如正常陶器千分之一的美。空空的頭顱是最受歡迎的水壺之一，至少曾經如此，這個概念在自然界中無疑有許多先例；但人們將水壺仿製成空心頭顱造形的做法，令我百思不得其解。我有一只在南威爾斯斯旺西（Swansea）地區很常見的牛奶壺。這個容器的外形像一頭牛、尾巴被扭成把手；牛奶從後面的洞口倒進去，然後從牛嘴傾瀉而出。我無法想像比這更悲慘又低俗的想法，然而庸俗之人卻很欣賞這個壺。讓我們以簡單適當的方法加工材料，肯定會有理想的結果。

前面說到，陶土有許多美麗的顏色。自然界的陶土有黑色、灰白色、紅色、棕色和黃色；經過化學處理，還能呈現更多合乎需求的顏色。人們並沒有好好運用這些彩色陶土。我們喜好大片純淨的白色。所有裝飾器皿至少都應具有藝術性，展現的藝術效果應該凌駕於荷蘭人與英國人誤以為純淨的那種冷白色。不需要隱藏陶土的自然色澤，也不需要為此感到羞愧。

陶土上釉時除了能夠吸收大量顏色，也能幾近永久地維持這些顏色的美感。這樣的特性對紋飾匠師來說十分寶貴。顏色並不總是由他來決定。金匠很難在自己的作品上嘗試不同的顏色，但對陶藝家來說簡直易如反掌。顏色能賦予物體一股魅力。一但欠缺了，魅力就會旋即消失殆盡。只要我們正確、有效地利用自己所能掌握的力量，達到的色彩和諧將無比持久，在時間洪流中留下紀錄，供後人愉悅地欣賞。

陶器容易受到高度藝術性的表面處理、或是大膽粗獷手法的影響。根據不同情況，表面處理有時較為合適。我的夫人在她閨房裡使用的杯子應當精緻細膩，還有什麼能比纖弱精煉的作品更有資格接近美麗公寓女主人的聖潔嘴唇呢？

然而一般來說，人們會高估表面處理的價值，而低估大膽的藝術效果。過度的表面處理往往（但並不一定）會破壞藝術效果。我面前有一些日本陶器的樣品，這些陶器以粗糙的深棕色陶土製成，不經過大多數歐洲人所重視的表面處理，卻能展現藝術感與美感。同為材料價格低廉的藝術產物，我們花時間來追求表面的光滑，日本人卻將時間投注在創造藝術效果。當我們得到缺乏藝術感的表面處理，他們卻擁有不經表面處理的藝術效果。

接下來，必需特別討論陶器的造形，以及在陶器上應用紋飾的方法。

在遠古時代，人類似乎是使用某些水果的外殼來做為飲水容器和瓶子；時至今日，許多未開化或半開化的部落仍使用著同一類容器。「猴鍋」（Monkey-pot，猴鍋樹〔Lecythis allaria〕的硬殼）、巴西堅果（Berth

oletia excelsa）、卡拉巴什（calabash）、以及許多種葫蘆的外殼（圖 97 和圖 98），都曾被製成容器[1]。最初，土瓶的製作僅僅是以陶土來模仿人們用來飲水的果殼；後來縱使人類的製陶技術已臻於完美，我們仍然可在某些作品中見到陶藝的起源。就好比雖然中國陶藝發展歷史久遠，至今仍然可見依葫蘆形式打造的容器，一如古時甫製造容器時的習慣（圖 99）。從效益的角度切入討論容器形式之前，我打算先向學習者介紹不同容器在不同國家與不同時期獨有的特定造形。

我們所稱的希臘造形，也就是希臘人所製作的那些器皿形式自成一個獨特的類別，埃及人製作的器皿屬於另一種類別；中國人、印度人、日本人、和墨西哥人的器皿也分別自成一格，與希臘人和埃及人有所區隔。希臘人優雅的器皿形式最為出色（圖 101 和圖 102）；埃及人的器皿則是簡單莊重（圖 100）；墨西哥人的器皿古雅奇趣（圖 103）；中國人的器皿是優雅與莊重的結合（圖 104 和圖 105）；日本人的器皿融合了美麗與古雅（圖 106）；而印度人的器皿（圖 107 和圖 108）與日本人的有幾處相似。圖 109 是哈族（Ha）的水器，圖 110 和圖 111 則是來自摩洛哥的水壺。

我無法一一詳細介紹這些不同民族生產的容器特有形式，但我希望以插圖形式展示這些不同的容器造形，並把這個問題留給有志者去研究。大英博物館、南肯辛頓博物館和印度博物館皆有豐富資源，可助研究者一臂之力。

圖 97　　　　圖 98　　　　圖 99　　　　圖 100

1 原注：對這個問題感興趣的人可以參考喬治・威爾遜教授在 1859 年於《愛丁堡植物學會期刊》（Transactions of the Edinburgh Botanical Society）發表的一篇論文〈葫蘆科植物的果實〉（Fruits of the Cucurbitaceae）。

圖 104

圖 105

圖 101

圖 109

圖 102

圖 106

圖 110

圖 103

圖 107

圖版 108

有人說，盛水容器會透露出一個民族的性格。這個說法促使我們探討各種家庭用品究竟是如何完美地回應其設定的用途與使命，讓我從拙著《裝飾設計藝術》（Art of Decorative Design）中摘錄些許對此主題的論述。

圖 111

圖 112

圖 113

埃及與希臘的盛水容器都是支持上述論點的佳例。前者的側邊逐漸收窄，並向內傾斜，有一個小孔、一個圓形的底座，使用一個拱形把手將容器開口的兩端連接起來，整個容器是由青銅製成（圖 112）；後者的主體呈蛋形（寬的一端在上）、底座穩固，上方頂著一個寬大的扇狀漏斗部分（圖 113），把手不裝在小孔上，而是分別位於容器的兩側。

「這些容器不僅形式上不同，實際應用的環境也不同；環境間的差異致使兩種盛水容器呈現不同的形式。」

「埃及盛水容器的特點包括，由青銅製成、有著不適合站立的圓弧底座；開口很窄，把手勾在容器小孔上形成拱形。希臘盛水容器的特點則是由陶土製成，底座穩固、廣口、中間收縮，把手裝設在兩旁。藉由這些容器皿的設計，我們判斷埃及人是從河裡、或從需要把容器繫在繩上並投進水源的地方取水。圓底也彰顯出，這是為了使容器能從側邊將水盛入所做出的設計（如果底座是平的，容器會整個浮在水面上）；為了沉入水下，容器的材質選擇以金屬製成。拱形把手不僅能將容器固定在繩子上，以便投入水中；運水時也便於將容器提在手上，這與現代人提桶的方式相同，而收縮的瓶口是為了避免水濺出去：我們發現，從這樣簡單的盛水容器可以看出埃及人如何從尼羅河中提水，希臘容器則因當地環境不同而有相應的變化。希臘容器的底部平坦，以便容器站立；開口寬廣，以便收集從滴水石或噴水口落下的水。根據這樣的汲水情況，希臘人沒有必要使用金屬製的容器，收縮的瓶頸可以防止水在搬運時飛濺，水位也通常不太會高於瓶頸。把手設計在側邊，顯示希臘人是以頭頂搬運容器。另一個值得注意的特徵是此種容器的重心很高。如果試圖在指尖上平衡一根直立的棍子，且其中一端較粗，我們會發現棍子的重量必需落在頂部；為了達到穩定，在平衡任何物體時，必需使其重心遠高於底部。希臘的盛水容器通常被平衡地頂在頭上，其高重心的設計也滿足了這一條件；埃及容器的重心較低。如果是手提的容器，低重心的好處就像馬車一般，重心愈低就會愈穩。希臘盛水容器包括一個盛水的廣口、一個集中且能導引水流的漏斗、一個有利於容器站穩的底座、以及方便讓搬運者置於頭頂的把手。水平重心很高、便於平衡；藉由容器的設計可以判斷出希臘人是從滴水石和噴水口取水使用，事實也確實如此。這些都是埃及與希臘盛水容器傳達給我們的訊息，然而，一般生活中還有許多情況和事件都與容器的各式形式有著因果關係。在取水時，有些希臘人會在井邊閒談、有些會在河邊徘徊，波光粼粼的水面映照出棗樹的模樣，有潑水的聲音，也有為了不被水聲淹蓋而提高聲量、精力充沛的對話；埃及人取水則是另一種光景，在沉靜的岸邊，清澈的河水永恆般地流淌著，悄然而莊嚴。比較這兩個民族，環境對設計的影響程度相當大。從前者案例中能夠看到生產容器必要的陶工藝術；後者案例則能看到金工技術——挖掘陶土、開採金屬、使用燒窯和熔爐。我就不再繼續討論這部分的內容，上面提出的案例是為了清楚說明經過深思熟慮的物品，設計會向人們揭示其所屬民族與國家的風俗習慣。」

由此可知，即使是一個普通物品的設計，只要是經過深思熟慮的結果，其樣貌與形式都能立即顯示出它的用途；但是，只有當物品的設計完全符合製造宗旨，也才能明確展現出最初的創作目的。我給設計師的忠告是：在開始形塑物品的模樣之前，必需先學習所有應當具備的知識，然後致力打造一個能滿足用途的物品，找到它最適切的模樣。

這個主題在談到玻璃器皿和銀器作品時會論及更多；在思考這些問題時，我們也會一併探討在器皿上裝設把手和容器開口的準則。最重要的是這些把手和開口得裝設在正確的地方，以便使用（見後續討論「把手」的段落）。現在該是時候進入陶器裝飾的主題，不過我們會言簡意賅地說明。

裝飾的對象會主宰採用的紋飾性質。如果一個容器在使用時會有某部分被遮住，就應該採用非常簡單的處理手法，紋飾最好由重複的元素組成。以盤子來說，中央最好只運用少量的、或不添加紋飾；但如果使用中央紋飾，那必需是一種小型、有規律且呈放射狀的圖形，由類似的元素所組成（圖 114 和圖 115）。邊框也應該由簡單的部件重複組成，如此一來，就算有局部被遮掉，還是會很好看；無論是用來盛裝晚餐還是甜點，這些準則適用於所有的盤子種類。

任何盤子上都不應該畫上風景、不應該畫有人物、更不應該畫一簇花團。由於盤子上的任何紋飾，無論從什麼角度、無論觀者在哪個位置，看起來都不應該歪斜或顛倒，無論什麼東西，只要有正確和錯誤方向的區別，都不適用於此。此外，風景畫、花團錦簇圖、或人像畫只有在整體可見時才理想；如果遮住局部，整體性即遭破壞。

白底的盤子非常理想，因為這能讓上面擺放的食物看起來清爽潔淨，奶油色盤子的效果當然也不會太差。不過，我更喜歡那種在白底上綴有深

圖 114

圖 115

藍、印度紅、褐紅色或棕色圖樣的盤子，下方再用一塊淡棕黃色的桌布加以襯托。

　　茶杯和茶碟的處理方法應該類似於盤子。茶碟上面可以添加一道由重複元素組成的簡單邊框紋飾，而放置杯子的碟面中央應該添加少量或不加紋飾。杯子的外部可以添加一道環狀的邊框紋飾，內部的上緣也可以加上兩條細長、有顏色的線條，而不需要其他紋飾。

　　無論在杯子、花瓶、或任何高大物品周圍添加什麼樣的紋飾，都必需不受透視影響，因為紋飾通常都會因為前縮透視（foreshortening）的原理，使得看起來被壓扁（圖 103 和圖 111）。因此，簡單必需成為所有圓形物體在裝飾時的主導原則；切莫忘記，平面上的直線換到圓弧表面上會變成曲線（參見第 119 頁）。

　　前面說明的是盤子與杯碟的正確裝飾方法，除此之外，還有其他可行辦法。日本人很喜歡在盤子、碟子和碗上添加一些圓形的小花簇（圖 116 和圖 117）。希臘人有許多以紋飾點綴淺杯與花瓶的方法，埃及人則偏愛把杯子做成蓮花（圖 100）。當他們形構杯子時，會小心翼翼地以常見慣例的方式繪製花朵、使其富有裝飾性，而不會生產仿製品（參見第 21 頁）。中國人的蓮花也是以同樣手法處理（圖 118）。

圖 116　　　　　　　　　　　　　　　　　　圖 117

圖 118

　　以上言論訴諸的對象是學習者。無論如何，關於應該依照最終目的來選擇形式，以及在物品上裝設把手和壺嘴的影響條件等種種建議，都可供所有想製作理想作品的人參考。不過對於那些已經有能力製作生動美麗的紋飾、以及經過多年研究與培養而具備精煉與明智品味的天才，我則無法提供依循的規則，他個人的品味即是最好的指引。

II 玻璃容器

　　談到陶器，我堅持應該以最簡單和最自然的方式運用每一種材料。前面提到玻璃分為熔融狀態和固體狀態，在熔融狀態下可以吹製成絕美的造形。玻璃吹製是一門技藝，也是有助於製程的一種自然法則。我得再次強調，任何材料都應該以最簡單且最合適的方式「操作」；上述關於玻璃容器製程的討論，驗證了本人訴求的合理性。

　　取一部分熔化的玻璃聚集在金屬管末端，管子垂直，玻璃工匠用嘴巴將它吹成一個氣泡，這樣就形成一只盛裝橄欖油的瓶子（圖 119）。有什麼容器會比這樣的瓶子更漂亮呢？其優美的形式有目共睹；兩側精緻的弧度、渾圓的球體，以及講究的圓形底座，在在都是美的展現。

　　此容器可謂渾然天成。而正是由於地心引力的吸引，使氣泡或空心玻璃球形成一只優雅細長的壺。只要確定是以符合自然法則的操作方式來加工材料，進而改變它的造形，我們就該順應這個方式，並且視之為原則。因為當地心引力和其他類似的自然力量施加在可塑性物質上時，就能夠形構美麗的形式。

　　利用陶輪加工陶土，造形的捏塑端看操作者的技巧；陶土性質夠硬，可在一定程度上維持外力賦予它的造形；但只要材料本身有一絲可塑性，地心引力作用能夠確保其造形的精緻。習藝者要永遠記住這一點──曲線的美感就如同它難以察覺的圓心一樣（參見第 26 頁）。對製造花瓶、瓶子

等物品來說，理解此一規律至關重要，重力使得空心且具可塑性容器的曲線呈現纖細精巧的美感。在確保製作材料將以最適合其特性的方式進行加工後，接下來則必需考量製品的用途與目的。

　　以普通的霍克瓶（hock-bottle，圖 120）為例，我們需要的是一只可以站立的容器，用來儲存葡萄酒。它必需具有結實的頸部，要能塞入軟木塞而不至於裂開，而且必需使用不吸水的材料製成。玻璃正是能夠滿足以上條件的材料。這種玻璃瓶能夠儲存葡萄酒、能夠站立、瓶頸周圍還有一圈較厚的瓶緣，以增加強度。除了滿足上述條件外，還要容易成型且美觀。設計師必需是效益主義者，同時也是藝術家。器皿必需實用，但我們經常使用的物品還必需賞心悅目；日常用品若是庸俗醜陋，必然會影響我們對大自然之美的細膩感受與鑑賞能力。霍克瓶只是一個拉長的氣泡，底部被壓入以便瓶身站立，頸部則加上了一圈玻璃，使之厚實堅固。

　　就這樣，如此我們得到了一只自然生成的瓶子；它以重質玻璃為材料，氣泡的下半部很厚，因此能形成細長的形式。若是使用輕質玻璃來製造長形的瓶子，可以從中心旋轉氣泡，以離心力的原理使氣泡延長。如果必需

圖 119　　　　　　　圖 120

將玻璃加寬，也可以透過旋轉手法輕鬆做到，使離心力以容器本身的軸線為中心向外作用，而不是像前一種情況那樣以玻璃氣泡的頂點為中心。這兩種方法創作出來的造形都具有一定的美感，應該歸功於大自然助我們一臂之力（拿我們用來裝庫拉索酒〔curaçao〕那種矮小笨重、但很好看的瓶子與霍克瓶做比較，可以看出兩種玻璃瓶的自然成型方式）。我們的酒瓶是模製的，因此顯得醜陋。製作過程若是缺少大自然的幫助，便將導致醜陋的結果。

該是時候談論醒酒瓶的必要條件。醒酒瓶所要滿足的需求與剛才列舉的酒瓶大致相似，但有一個很大的區別——剛剛提到的瓶子僅預計用來一次性地盛裝液體，然而醒酒瓶則要符合多次使用的目的；此外，瓶子的設計會考量攜帶的便利性，醒酒瓶則不是人們會帶著長途旅行的物品。誠然，瓶子也能被多次裝滿，但設計其用途時並無此考量。我們想裝滿它時經常會使用漏斗。這也清楚表明，沒有漏斗，容器就不完整。所有要多次注入液體的容器都應該設有一個漏斗狀的瓶口（參見第 120 頁對希臘盛水容器的評論）。但是，擁有擴張瓶口的容器也就不太適合攜帶運輸。醒酒瓶要

圖 121 圖 123 圖 122

有盛裝液體的功能；要能穩固地站立、還要有一對漏斗——其中一只漏斗用來收集液體並將其導入瓶中，另一只漏斗收集液體並將其導出瓶外。它還必需便於使用與抓握，上方漏斗的設計也要能引導液體流動，方便使用者倒出酒來。

如果我們將一個瓶子的底部壓平，並把瓶頸的上半部略微延伸成漏斗狀，便構成醒酒瓶的必要條件，只差一個能多次使用的軟木，也就是一個塞子（圖121）。

但是，由於大多數醒酒瓶的用途都是為了裝酒，當容器中裝有液體的部位緊貼在桌上，裡頭瓊漿玉液的光彩並不明顯，因此最好為容器安裝一個底座，換句話說，就是要抬高醒酒瓶的主體，使光線能充分地環繞整個瓶身（圖122和圖123）。

圖124到圖135，我羅列了一些醒酒瓶與水壺的造形，這些都是在高級商店櫥窗裡可以見到的上等容器，也是我認為這類器皿的理想形式。在深入討論這類容器的造形時，必需考慮瓶頸上部的瓶緣、瓶身和底部的特徵，也要注意重心的高低以及把手的位置與特徵。關於把手在容器上的應用，稍後討論銀器時再行著墨（參見第139頁）。

圖124　　圖125　　圖126　　圖127　　圖128　　圖129　　圖131

圖130　　　圖132　　　圖133　　　圖134　　　圖135

除了醒酒瓶和瓶子之外，玻璃也被製成了平底玻璃杯、酒杯、花瓶等許多物品。前面得出的原則同樣適用於所有物品；如果一件物品是以最簡單的加工方式製成、完全符合製造的目的與用途、而且有美麗的外觀，便可說是臻於完美而使人別無所求。

許多奇形怪狀的物品都是以單純的玻璃吹製技術製作而成，我對其中的一些努力深表贊同。只要製成的作品有其用途，或者展現出藝術效果，我會對玻璃工匠表示真心讚許；但如果只是為了標新立異，其結果肯定不會盡如人意。威尼斯有許多玻璃作品可以證明這一點。

圖136是一只非常出色且別緻的酒瓶，容易抓握，而且外觀設計巧妙[2]。圖 137、138、139 都是威尼斯玻璃器皿，完全在爐口處製成，沒有切割也沒有雕刻，但具藝術性，且外觀有趣；圖 140 則是羅馬的玻璃作品，如果酒瓶盛裝的液體含有需要過濾掉、但不希望與液體一起倒出的沉澱物時，上頭的膨脹部位會很有幫助。

圖 138

圖 136A

圖 137

圖 136

圖 139

圖 140

2 原注：為使讀者易於理解此壺的特性，另外附上從正中間切開時的剖面圖（圖136A）。

關於餐桌上常見的玻璃器皿，還有一件我們仍未充分考慮的事情，那就是色彩的呈現。人們在製造玻璃器皿時，其中一個想法是模仿水晶般的晶瑩剔透，除非碰巧要製造的是具有強烈色彩的容器。除了霍克瓶中常見的紅寶石色、深綠色、或強烈的黃綠色之外，人們很少在餐桌上使用有色的玻璃。這三種霍克瓶的常見顏色就一般用途來說，色調都過於強烈，既粗糙又俗氣。奇怪的是，玻璃明明就能夠呈現精緻的暗色調，好比柔和、微妙、帶金的黃色，包括美麗的綠色三次色、淡紫色、藍色、或幾乎任何顏色——我們卻仍將玻璃的色彩囿限於這些庸俗的選項。那麼，為什麼我們只採用兩三種最為俗不可耐的顏色呢？欣賞大英博物館展出的羅馬和希臘玻璃製品時，會發現羅馬人運用了各種柔和細膩的淺色調，至於我們為什麼不加以仿效實在是令人費解。霍克大酒杯（hock-glass）的顏色讓人生厭的原因有很多，尤其是其中兩點：首先，如前所述，酒杯的顏色若是太過濃烈，置於桌布上會形成突兀的黑點，無法賦予餐桌迷人的色彩效果；其次，深色的玻璃杯會破壞盛裝葡萄酒時原本該呈現的美麗樣貌。

玻璃杯若是用來盛裝色彩美麗的瓊漿玉液，就不應該以如此俗豔的色調破壞液體本身的美感。玻璃杯與液體的顏色若形成強烈的對比，上述情況會特別嚴重：將紅色液體盛裝在濃豔的綠色玻璃容器中，看起來令人非常反感；然而，以綠色霍克瓶盛裝紅葡萄酒的情形卻仍層出不窮。餐桌需要色彩的點綴。桌布應該使用淡褐黃色或奶油色，而不是白色；盛水器皿需要有非常淡、卻又精煉多彩的色調；鹽罐如果是玻璃材質，也要賦予柔和恰當的色彩。如此一來，桌面擺設的花卉才能與其他物品協調，達成美麗的效果。

玻璃紋飾有兩種製作方法，即「切割」和「雕刻」。這兩種方法都是將玻璃做為一種堅硬、類水晶的物質來處理；包括研磨表面而呈現「消光」或重新拋光的效果。進行「切割」處理時，通常會切除大量的玻璃，表面經過重新拋光；至於「雕刻」，則是只對表面進行一點處理，雕刻的部分維持消光效果。

切割能為玻璃帶來裝飾的效果，但並不建議將此技術做為形構器皿的主要方法。事實上，切割應該少用、慎用，不該將玻璃製容器當做石頭作品般進行塑形。如果醒酒瓶的頸部能夠稍微切割成方便使用者抓握，那就這樣切割吧。但是，無論什麼情況都必需避免過度切割，使作品顯露大量勞動的斧鑿痕跡，因為耗費心力的製程會讓結果顯得差強人意，不如那些看上去渾然天成、只需一道程序便完成的作品那樣令人愉悅。「要有光，就有光。」（Let there be light, and there was light.）這句話體現了一項崇高的藝術原則。

雕刻也極為費工，儘管這門工藝能夠創造最精緻美麗的效果，但使用上仍應有所節制。切勿於作品上耗費過多心力，有一種情況叫做斧鑿過度。

無論紋飾多麼精緻、形構多麼高超，要是占滿整間公寓的牆壁或整個物體，效果仍會差強人意。樸素的表面須與紋飾形成對比——樸素的部分使眼睛有休息空間、紋飾則使觀者心情愉悅。在裝飾玻璃的過程中，這項原則完全適用。既要有樸素的表面，也要有裝飾的部分，這樣形成的平衡效果會比表面滿布紋飾更為理想。

我對大馬士革花緞桌巾裝飾的所有意見也同樣適用於玻璃，這兩者只有效果產生方法的差異（參見第 6 章、第 108 頁）。舉例來說，我們的紋飾僅僅是透過在物品表面做出變化製作而成。要產生如此簡單的藝術效果，只能藉由理想、簡單的處理手法來實現，而形成的簡單圖樣確實足以帶來極大的樂趣。這樣的圖樣幾乎都能以雕刻方式完美地呈現出來，如圖141、142、143[3]。

圖 141

圖 142

費心雕刻能達到一定程度的繁複效果，並且呈現各種切割深度。但如此精細的工藝需要巨大的勞動付出，鮮少能產生與其辛勞相稱的效果；以這種方式雕刻的瓶子如果盛裝有色的酒液，費心雕刻的美感就會被破壞殆盡。圖 144 是一幅極為繁複的瓶身雕刻圖樣，於 1862 年博覽會上亮相。這就是一個費盡氣力的例子。

　　切記，在醒酒瓶、酒杯、或玻璃杯上的紋飾，不管從哪個角度觀看都要能夠一覽無遺；關於彎曲或波浪狀表面對紋飾的影響（第 6 章、第 110頁），以及那些關於陶器紋飾應用（第 7 章、第 119 頁）的評論，在這裡同樣適用。

圖 143　　　　　　　　　　　　　　　　　圖 144

3 原注：圖 143 是佩拉特公司（Messrs. Pellatt and Co.）為威爾斯親王製作的醒酒瓶，品味一流。圖 141 是一只來自奧地利的高腳杯，曾於 1867 年巴黎世界博覽會上展出。

研究製作玻璃的各種方法和玻璃能夠展現的所有藝術效果類型並不在我的討論範圍。我只能提醒大家注意一般通則，讓習藝者自行去思考應當如何處理任何特定的物品。過去幾年，一種模仿古老威尼斯作品的裂紋玻璃器皿問世。某方面來說它的外觀美麗，但不好抓握，而且難以保持清潔；因此，它的使用必然受到限制。羅馬人慣於製造不透明、深色又多彩的玻璃。圖 145 即是這種玻璃的插圖，上面的圖樣是由嵌入容器表面的各色玻璃所構成。

我會在後續章節對染色玻璃（stained glass）提出一些評論；但由於目前我們談論的重點主要是關於空心容器成型的一般原則，包括陶土、玻璃和金屬等材質，因此我認為現在最好延續空心容器的主題，進一步藉由銀器來討論大容量的空心容器，故先不涉及同為玻璃材質的窗戶。

圖 145

III 金工

　　延續我們對容器的評論，緊接著要看到銀匠的工藝。很明顯現在要談論的材料在性質上與前述容器的構成材料天差地遠，但前面闡明的許多原則也同樣適用於目前的討論對象。一如那些由陶土或玻璃製成的器皿，銀器應該按照其目的與用途來設計；此外，應用在弧形表面的紋飾要能從各個角度欣賞，這一點也應該奉為圭臬。但不同於先前討論過的工藝作品，銀器是以一種天然具有價值的貴金屬材料製成，而陶器或玻璃製品則非如此。金和銀均為價值不斐的材料，在使用時必需考量最佳的成本效益，因此必需採用特殊的鍛造方法。若想製作一個半圓形的糖罐，金屬要多厚，在提起時才不會彎曲變形呢？顯然，這個容器不該在承受一般壓力、或是在正常使用時變形；但如果為了維持容器造形而打算整件作品使用厚度一致的金屬，材料用量的造價會極度昂貴，這甚至足以製造兩到三件同樣類型的物品了。

　　與其整件容器都使用厚重的銀料，我們其實可以運用輕薄的銀片；但為了具有足夠的強度，必需在器皿的側面添加一道或多道凸條（圖146）；或將器皿的邊緣往盆中彎折（圖147），或從盆中彎折出來，呈現能賦予構造強度的角度。兩道凸條較為理想，因為能分別在頂端與底部為構造提供支撐力量。

圖 146

圖 147

圖 148

運用昂貴材質製作容器時，節約材料的辦法至關重要，應當審慎考慮。如果設計師生產昂貴的作品，就是將作品隔絕於不欣賞它的人之外；而如果作品很沉重，在習慣精緻輕巧物品的人手中則會顯得很笨拙。

此外，由於這些金屬本身的價值，金銀製品總是有毀壞的風險；一旦遭竊，盜賊會立刻使用熔爐將贓品熔化以銷毀罪證。如果以輕薄的金屬製作容器，便能降低材料的價值，降低作品對貪婪之人的誘惑力，增加流傳於世的可能。貴金屬一向都是危險的藝術材料；在必需使用時，需謹慎為之，盡可能延長作品的生命。作品若要歷久不衰，最重要的課題是經過深思熟慮，使其兼備實際功能與美麗外形。醜陋的物品、或設計不周的容器長存於世，是一種弊病；毫無正面影響之物最好遭到淘汰。願那些不在作品中體現美感之人運用大量金屬而引來盜賊，讓他們的作品更快地消失；反之，願那些喜好精煉性，並在創造過程中力求純真之人，能夠不遺餘力地確保作品安然傳世。

金屬的加工方式有很多種，可以鑄造、錘擊、切割、雕刻，並以各種方式進行操作。

鑄造品鮮少令人滿意。鑄造是一種粗製方法，比起堅實的金屬片，充其量只能形成一個切割成型可能沒那麼麻煩的塊狀物；

若只有鑄造而無其他金屬工藝的輔助，產品的藝術性不會太高。

　　柏林有些精良的鑄鐵件有著極佳的品質，而且具有一定的藝術性；它們當然與我們在英國常見到應用於菜盤和同類銀器的鑄造把手與握柄形成鮮明的對比。但即便是這些柏林鑄件，也不能與使用錘子和鑿子鍛造的作品相提並論。輕薄的金屬經錘子敲打成型，必要時使用鑿子、雕刻刀、和雕鏤（chasing）工具進行修整，可以達到極致精湛的金工效果。請讀者觀察阿拉伯金屬製品呈現在世人眼前的美麗器皿：這些作品都是在錘子、鑿子、雕刻刀和雕鏤工具的輔助下製作而成，其精美的成果多麼令人驚嘆啊！在這些器皿中，我們可以見到美麗與莊重的形式、豐富的設計、以及繁複精緻的細節，可供世世代代反覆欣賞和參考（圖148）。

　　南肯辛頓博物館有為數不少的美麗藏品。大眾應該知道，這些受歡迎的作品都是在科學暨藝術部（Department of Science and Art）的批准下，由埃金頓公司（Messrs. Elkington and Co.）利用電鑄板（electrotyping）技術製成的複製品，成本低廉。做為研究對象，這些複製品的價值幾乎與原件相同；若做為邊櫃的裝飾品也毫不遜色。我強烈建議那些有購買能力的人使用這種精美的複製品來裝飾邊櫃，避免選用在商店櫥窗裡經常可見的那些庸俗的電鍍（electroplating）製品。

　　在確定材料的最佳加工方式後，應仔細考量成品所要滿足的需求、努力去形構它，使其完全符合創作目的。

　　以糖罐為例，它該是什麼形式呢？深思熟慮後，我得出的結論是，圖149和圖150這兩種經過雕刻的造形最能滿足此種容器的需求，因為在這兩種形式中，糖粒會不斷聚集，而能從固結的糖塊中分散開來。

圖 149

圖 150

　　糖罐的把手往往很小，小到甚至沒什麼用處。常見的情況是，由於把手太小，只有一或兩根手指可以放在上面，需要移動罐子時只好將拇指放在開口當中。這並不理想；如果一定要有把手，就應該賦予它功能，並提供使用者便利移動罐體的方法。

將把手設計為毫無功能的裝飾品十分荒謬，因為把手在結構上屬於容器的一部分，裝飾品則是事後單獨考量的附加物。欲製成容器，必先著手形構；而一旦成型，裝飾也絕非必要；裝飾永遠不該與作品本身的構造混為一談。

我說的這種糖罐少了支撐的腳可就無法站穩，因此支撐極為必要。但沒有理由不將容器的支撐腳和把手結合起來，因此，我建議將三支腳的上部直接做為容器的把手（圖149和圖150），方便使用者拿取。

現代歐洲銀匠身陷錯誤的泥淖（此現象普遍存在於有著藝術裝飾的物品上），也就是讓作品表現出繪畫性而非裝飾性──這是阿拉伯人、印度人、和日本人從未犯過的錯誤；這些民族的金工作品無與倫比，也很少有人能與之匹敵。使用高浮雕（high relief）技術雕刻出的人像來覆蓋整個花瓶簡直大錯特錯；無論在哪裡嘗試這種做法，都必需謹慎地依遵循花瓶線條來施作，雕刻才不會像是不規則的凸出物。金銀作品有許多裝飾方法，好比先前提過的錘壓圖紋（repoussé）、雕鏤、和雕刻等。除了這些，還有其他有趣的裝飾方式，例如大馬士革鑲嵌法（damascene）、應用色彩的琺瑯工藝（enamel）、烏銀鑲嵌法（niello）、還有珠寶綴飾等。

大馬士革鑲嵌法的效果實在妙趣橫生：某一種顏色的金屬被鑲嵌在另一種顏色的金屬之中。印度人以此生產出最為罕見的優秀作品，他們是此法的專家，作品主要是將銀鑲嵌在鐵上。這種裝飾工藝能創造許多美麗的效果，所有觀察、欣賞過印度大型水菸筒的人都會同意這一點。

選定容器的形式後，下一個問題就是需不需要一只把手和容器出水口。令人疑惑的是，雖然容器出水口和把手的位置取決於一個簡單的自然法則，卻很少看到它們被安裝在正確的位置。把手位置如果不對，提起容器時可能會感覺它比實際的重量還要沉重。

一磅重的東西很輕、容易抬起，但被放在提秤的短端時，也可能會與一英擔重的物體形成平衡。同理，以此原則設計的茶壺如果實際上並不重，也可能變得沉重的難以提起。茶壺十之八九都會犯下這個錯誤，在使用器皿時，若槓桿原理無法幫上忙，使用者就必需以兩到三倍的力量提起它。以普通的茶壺為例，端看重量中心（重心）和把手的水平距離有多遠，就能判斷槓桿作用對使用者是否有利。

如果提握的位置在容器重心線的左側或右側，槓桿作用即對使用者不利，且不便程度會隨著提握位置與中心線的距離加大而增加。

當圖 151 提到圖 152 的角度時，可以倒出茶來。請注意，提著茶壺的手有多麼偏向重心（a）的右側，這個距離非常不利，會導致茶壺拿起來比實際上還要重得多。因此，若要讓茶壺正確地發揮作用，需要耗費更大的力氣。

　　無論容器是由金屬、玻璃還是陶土製成，設置把手和出水口的法則並無二致：只要將容器以兩種不同角度擺放，再畫上兩條垂直地面的線，很容易就能找到容器的重心，如圖 153、154；而兩條垂直線相交的地方，如圖 155，就是重心所在。把手的位置固定好後，畫一條線穿過把手中心，再連接到容器的重心，出水口位置必需與這條線垂直。如此一來，倒水的人握住把手，液體便能輕易地從容器中流出，如圖 156、157 所示，圖中的直線 A 穿過重心 a，再與穿過壺嘴的直線 B 形成直角，即為最理想狀態。

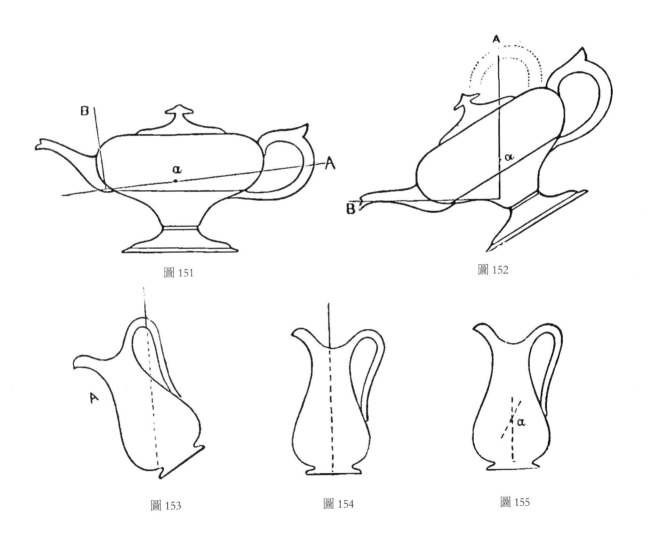

圖 151　　　　　　　　　　　　　　圖 152

圖 153　　　　　　圖 154　　　　　　圖 155

如果遵守此法則，就能輕易倒出液體，容器感覺起來也不會比實際重量還要重。不過，必需先考慮容器的造形，才能像這樣去規畫出水口和把手的位置，如圖156、157、158、159、160。有些造形無法依照此法則去規畫出水口和把手，因此必需避免。仔細觀察圖151和圖152，便能看出茶壺造形的設計有誤。

據此法則進行檢視，會發現那些銀製、玻璃製、和陶製的茶壺把手通常設置得太高；不過，情況已經比幾年前要好多了。如今，多少還經常看到茶壺把手設置在正確位置，這是幾年前從未見過的景象。就這點來說，銀壺出錯的狀況最為普遍，像這樣錯置把手或壺嘴的決定全然源於無知，因為只要知曉此法則的人就不會違反它。圖161是一種常見的水壺，把手設計過高；虛線表示它應該裝設的位置。許多來自法國的水壺都有設計良好的把手位置，如圖162所示。

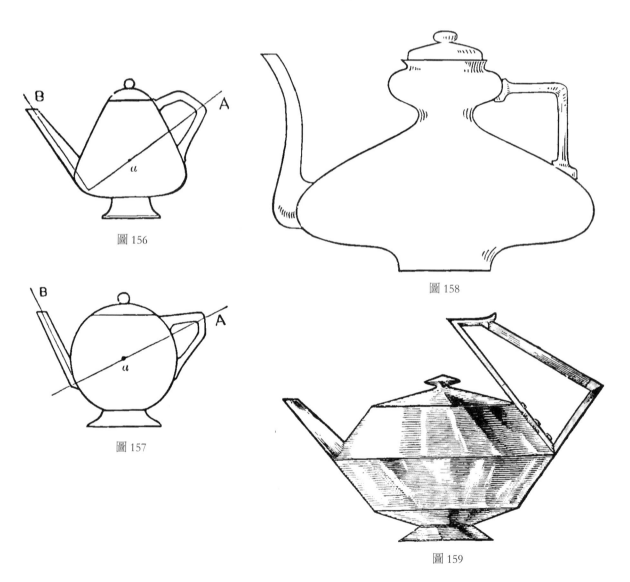

圖156

圖157

圖158

圖159

關於金銀器物的造形和一般構造，我沒有什麼要補充，唯有一點必需闡明：如果要在器物表面刻上人像或其他紋飾，切勿破壞或損害其整體輪廓。

鐵材應該更常應用於創作。在鐵上鑲嵌銀料和其他金屬的效果不僅良好，也因為鐵的價值極低，要取出其中鑲嵌的少量貴金屬非常不符合勞動與時間成本，因此藝術品得以妥善保存。

開始在銅器上鑲嵌銀料的作品大多來自巴黎的克里斯多弗先生（M. Christophle），也有少部分來自巴貝迪恩先生（Barbedien），兩人的作品都非常美麗。日本人很早就開始在青銅器上鑲嵌銀料。這種將銀嵌入銅的做法是正確的方向，應該受到所有藝術愛好者的青睞。印度人不僅在鐵中鑲嵌銀，還在銀和鐵中鑲嵌金；義大利人和其他民族也以類似的方式鑲嵌金屬。上述鑲嵌作品之牢固及繁複令人驚嘆不已。

藉由琺瑯工藝，可以將顏色應用到金屬上。琺瑯是所有工藝中最迷人的一種；上好的琺瑯作品就算無法凌駕其他工藝品，在美感上仍可媲美最優秀的作品。有些透明的琺瑯非常美麗，但通常都比不上不透明的琺瑯，大約 150 年前中國人和日本人大量使用的不透明琺瑯，或是如今位在巴黎的巴貝迪恩、阿爾及利亞瑪瑙公司（Algerian Onyx Company）、和克里斯多弗公司擅長製作的不透明琺瑯，都是此類作品。

在南肯辛頓博物館可以見到中國掐絲琺瑯（cloisonné）花瓶與一、兩件小型的日本琺瑯，以及一、兩件巴黎巴貝迪恩的大作。

圖 160

圖 161

圖 162

中國琺瑯的底色多為淺藍色（類似土耳其藍），但也有紅色、白色、綠色和黃色等底色；紋飾顏色多彩，一般以淺黃綠色、深藍綠色、或深藍色為主。

日本琺瑯的色調比中國琺瑯低，但作品更加細緻，用色也更加多彩斑斕；現代法國琺瑯色彩飽滿，但整體效果豐麗而柔和——其中有一些堪稱數一數二的極品。

伯明罕和倫敦的埃金頓也以這種方式製作了一些美麗的作品，但數量沒有巴貝迪恩來得多。我強烈建議習藝者仔細研究這些琺瑯作品。

烏銀鑲嵌術是一種裝飾金屬的方式，但因為技術困難而不甚普遍。不過，在比利時和俄羅斯，有烏銀圖樣的銀質鼻煙盒和錶鏈墜飾作品並不少見，就像在銀上以深色鉛筆作畫一般。有些烏銀鑲嵌作品非常恬靜美麗，實然無需贅言。

珠寶可以鑲嵌在金屬中，但即使是最高貴的作品，也應該少用。因為珠寶一多就會形成炫目的閃光，這與紋飾師追求沉靜的宗旨背道而馳。

8 五金製品

談論過較為昂貴的金工作品（metal-work）後，現在要討論五金製品（hardware）。我很高興接下來要探討這種由廉價材料製成的金屬作品，因其必然受到廣泛使用。反觀貴金屬製成的物品，只有少數人能夠使用。藝術的目的是給予樂趣；藝術家的使命是帶給人們高尚的樂趣。身為藝術家的我要是能為人們帶來樂趣，在某種程度上就算是達成了使命；但唯有當我竭盡藝術所能，最大程度地給予最為精煉的樂趣，才算是圓滿完成使命。如果我能藉由創作大部分人負擔得起的作品而帶給人們樂趣，那是好事；但如果多數人無法從我的作品中獲得樂趣，我就必需致力於服務小眾，並且滿足於較小使命的達成。要能欣賞各種藝術，教育是必要的；如此一來，藝術家對受過教育者才會有吸引力。若有人因為受過高等教育而比無學識的白丁更具備充分欣賞藝術的能力，從而比文化教養程度較低者更能從藝術中獲取樂趣，那麼藝術家致力於小眾而使用昂貴材料創作的作品才會受到青睞，也才可能藉此給予最大的樂趣。不過，我一向偏好運用廉價的材料來製作物品，因為我知道這樣做能為懂得欣賞的窮人帶來樂趣，就像富人一樣。

我們發現市場上有兩類迥異的五金製品：一類作品以優秀的品質著稱，另一類作品則是粗糙又不具藝術性。前者是由所謂的教會金屬工匠所生產；後者則包括一般人所知的伯明罕製品（Birmingham ware）。

要是認為這些所謂的教會金屬工匠——有時又稱為中世紀金屬工匠——只生產關於教會和中世紀的作品，可就大錯特錯了。相反地，在這些為數眾多的匠人之中，有一部分幾乎只致力於生產日常家用品，而且也製作各種藝術風格的物品。如果想找一座有藝術感的壁爐，應該要去教會倉庫尋覓，我曾在那裡見到許多符合我想法、讓我讚許有嘉的壁爐；但我從未在一般市場上見過任何一座我會喜愛的壁爐。最具藝術性的爐圍、爐柵和煤氣裝置……幾乎任何風格，都可以在這些教會商店裡買到。我無意讓人們以為這些在教會倉庫裡生產的所有物品都具有極佳的品質，而伯明罕（或雪菲爾）製造的所有東西就全是劣等貨，因為我在那些教會（中世紀）商店裡也曾發現極為平庸的作品，也確實見過一些伯明罕製造的

優秀作品，特別是伯明罕兩家小公司生產的某些煤氣罐。但一般來說，中世紀倉庫裡的作品大致上有一定的水準，而伯明罕和雪菲爾生產的五金製品在藝術方面較為差強人意。

人們應該以最簡單的方法運用材料以製成五金製品，而且每件物品都應該完全符合其製造目的。儘管這樣的堅持似乎只是我在重複著自己論調，但確實有不斷重申的必要。以普通的火鉗為例，我們發現，十根撥火棍中有九根的手柄都有尖端，而手柄的用意是讓使用者抓握，以用力敲碎大塊的煤礦。因此可以見得，以尖端收尾的設計顯然非常愚蠢。撥火棍是一件實用的物品，理當要有用處。把它稱為裝飾品很滑稽；但如今有股風潮正是把鮮豔的撥火棍當做裝飾品，展示出來向人炫耀，然後把小根的黑色撥火棍小心翼翼地隱藏起來，需要時才拿出來使用，這樣的現象似乎很常見。我無法想像人們為了賣弄和時尚會做出什麼事，但只要稍加思考，一定會認為婦女將撥火棍做為裝飾品的低劣行為令人匪夷所思；除非那些希望被視為有教養的人能學會區分裝飾品和實用物品，否則要在藝術上有所進步根本是癡心妄想。如果撥火棍純粹是一件供人觀賞的物品，便隨你的意願處置，再怎樣不方便也沒關係；假若製造它本來就不為任何目的，它的存在形式也就無關緊要。同樣的說法也適用於鏟子和鉗子，如果是為實用目的生產的物品，其形式必需仔細考量；反之，如果只是裝飾品，我就不置喙了。

實用與美感不可分割。假使一件物品有其特定用途，它的形構就應該符合這個用途；先成為一件實用作品，再來顧及美感。聰明的紋飾師必需透過周詳的思慮，使作品兼具實用與美感，並以此為使命。

鐵能以各種方式鍛造，像是鑄造、錘打、切割、或銼削。鑄造是最不具藝術性的鐵材處理方式；但若真要鑄造鐵件，器物上頭的圖樣也必需完全切合這樣的製造方式，才能輕易地彰顯鑄造手法。試圖讓鑄鐵件看起來像鍛鐵十分愚蠢：鑄鐵看起來就應該像鑄鐵，鍛鐵就該有鍛鐵的樣子。鑄鐵容易脆化，不應該比照堅固物品那樣被靠著；鍛鐵則十分堅韌，在巨大壓力下會變得彎曲而非斷裂。鍛鐵很容易彎曲成渦卷形、鍛鐵棒的一端也很容易錘平並塑形成葉狀；不同的鍛鐵部件則能焊接起來，或使用小軸環、銷子、螺絲加以固定。下面兩張圖例是由史基德莫爾（Skidmore）、埃納姆（Eenham）、哈特（Hart）等人製作的優秀鍛鐵作品。

這是 1862 年世界博覽會上展出的一組簡易欄杆的圖例（圖 163），各方面都極為出色，既堅固又古雅美麗。該展品上色是為了增添效果與美感。學習者若能仔細觀察優秀的金屬製品，會比大量閱讀學到更多的東西。如果可以，學習者應該購買倫敦的哈特 （Hart）、伯明罕的哈德曼

圖 163 圖 164

（Hardman）、曼徹斯特的多維 （Dovey） 等人的圖錄，從中研究圖稿並
挖掘真正藝術的原則，設法以符合自己原始感受的方式應用所學。

　　在我們提供的插圖中，史基德莫爾的作品（圖 164）展示了高超的處
理。鐵帶很容易彎曲成渦卷形或各式曲線，如此形成的不同部件可以透
過焊接、螺釘、或螺栓連接起來。哈德曼的大門（圖 165）在各方面也很
出色；它既古樸又有活力，展示了確實的金屬加工方法。另外兩座綴有葉
飾的欄杆（圖 166 和圖 167）也很有參考價值，設計簡單，且各部位皆牢
牢地固定在一起。我強烈建議學習者仔細查看本章的插圖。

　　對鐵器來說，構造原則的體現比其他任何事情都來得重要。鐵是一種
堅固的金屬，除非作品需要支撐巨大的重量，或者作品本身有強度的需求，
否則不應被製作成笨重的物品。在製作燈具、燭台等鐵製品時，因為材質
本身的強度很高，構造中的金屬部件顯然可以處理得很輕薄。如果以木材
製作這類物品，由於材質堅固程度遠不如鐵，因此必需大大增加材料的厚
度，才能達到一樣的強度。

鑄鐵製品不能完全說具有構造上的特質，因此我特別提出對鍛鐵的看法。圖163 的小型欄杆是一件令人佩服、構造確實的作品，各部件之間牢牢緊固，中間加裝了馬蹄造形的部分，使整體達到絕佳的強度。這件欄杆作品具備堅固與美感，非常值得仔細研究。尤其是馬蹄形式，在這樣審慎明智的處理下，不引起絲毫反感。首重實用性，美感居次，就是這樣的一件作品！事實上，它的設計非常簡單，並且在製作過程中得到了正確的結構特質，因此無須在美感原則上特別著墨。

圖 165

圖 166

我從曼徹斯特得到多維的圖錄中，挑選了一座相當令人滿意的簡單燭台結構（圖 168）。在堅實的厚重底座上豎起一根直立桿，撐著頂端凸出的燭台和盛接滴落蠟油的裝置，四支如同扶壁一樣的細長托架為燭台提供額外的結構強度，牢固地銜接在底座與上方的燭台之間；整體利用兩個箍環加強，以避免作品在壓力下彎曲變形。

圖 167

圖 168

圖 169 是牆脊或圍牆頂部的護欄，圖 170 是樓梯欄杆，兩者皆具備強度（結構特性）與美感（藝術品質），因此都是正確的示範。圖 169 的結構令人讚賞，不過中間水平線以上稍嫌細長。這兩張圖例皆來自多維先生的圖錄。

圖 169

圖 170

從上述提及的所有圖錄當中，能尋得許多成功案例，有著確實結合的結構品質與相當程度的美感，輕盈的部件也證實了材質的堅固。

非常建議倫敦居民、或造訪該城的遊客參觀南肯辛頓博物館，好好鑽研哈特、森與皮爾德（Hart, Son, and Peard）公司引人注目的華麗大燭台。這件作品相當沉重且極為堅固，不過整體來說值得高度讚賞，具有優美外形、勻稱比例，展示正確的金屬處理方法。除此之外，作品中也示範了將寶石或珠寶應用於五金製品的優點。為了進一步說明正確與美觀兼備的金屬處理方法，我們以赫里福德大教堂（Hereford Cathedral）聖壇圍屏的局部（圖 171）為例。這件作品出自聰明絕頂的金屬工匠──考文垂的史基德莫爾先生之手，曾在 1862 年倫敦世界博覽會上展出，之後再移到大教堂。任何人只要有能力前往，都該親眼看看這件美麗的作

品。在我們熟悉的藝術金工領域中，這是一個頂級的範例。切記，如果加工方式正確，鐵材的處理就能輕而易舉。取一根厚約半英吋（約1.2公分）、寬一又四分之一英吋（約3.2公分）的鐵條，可以扭成渦卷狀（花絲工藝〔filigree〕）、或將末端錘成莖葉，再利用鉚釘、螺釘、繫帶與其他葉片結合起來，或者扭成任何結構形式。我要給學習者一個忠告：在腦海中思考並且觀察優秀的作品，好好研究鐵條可以錘打成什麼造形。

圖 171

黃銅、銅、和其他金屬都可以搭配鐵一起製作。如果處理得當，黃銅和其他明亮的金屬可以發揮有如寶石般的裝飾作用——意思是成為閃亮的點綴。若是因為這個目的而使用閃亮的金屬，必需謹慎為之。增加豐富性的美麗飾件構成閃亮的點綴，在視覺上會變得非常搶眼，因此其分布也該恰到好處。

在結束這個主題之前，我必需談談來自伯明罕、由哈德曼製作的鉸鏈組件，其外觀古樸優美（圖172），曾在1862年的世界博覽會上展出。這種鉸鏈組件應用於兩段式開啟的門；如圖，鉸鏈能使門的前半部打開後回折到後半部，疊合成一體，再整個打開。作品最好能有些許新穎的做法。我們太容易老調重彈，嶄新的想法會很令人寬慰。

圖172

這裡不可能把每件金屬製品都提出來單獨討論，我所能做的就是指出一些原則，提供學習者自行思考和應用。一旦通曉這些原則，就有機會締造許多優秀的作品，也可以幫助人們對經常批評的物品形成正確的判斷。無論如何，我要提醒人們多加留意煤氣管的設計，因為它的構造經常是錯誤的。煤氣管是用來輸送氣體的雙管結構，要是它暴露在壓力下，就必需足夠堅固，就像公共建築的燈具那樣足以承受遭到撞擊的風險。煤氣管的主要部件是輸送煤氣的管子或管道，支撐管子和通道的方式有許多，例如圖168如扶壁一般的燭台托架。煤氣管若是通向數盞不同燈具，就必需處理支管與中心管的連接——除了使用附加零件，還得加上某種托架、或利

用一些連接件將彼此接合。不管是懸掛式還是標準式的煤氣管，都應該採取上述方式來加強管道結構，因為管身的連接若僅使用輕巧的零件稍做固定就了事的話，一旦對其施加壓力，很可能導致昂貴的氣體外洩，造成危險。

在討論生產煤氣吊燈（gaselier）的公司時，伯明罕有一兩家小公司無庸置疑地因為能夠生產美麗又確實的作品所以脫穎而出。伯明罕製品的藝術價值節節升高，必將贏得世界的尊敬，迎來一個不受藝術愛好者責難的美好未來。

至於為鐵藝上色，我能著墨的不多。根據我的判斷，最好的金屬上色技術出自於前面提到、來自考文垂的史基德莫爾先生。他的理論指出，金屬最好能以其氧化物的顏色進行上色。當某種金屬（特別是黃銅）在熔爐中處於熔融狀態時，大氣中的氧氣與金屬蒸氣結合形成的火焰會呈現極為絢麗的色彩。同樣的現象換成鐵也一樣會發生，只是顏色不如黃銅那樣鮮豔，較為偏向三次色的特徵。史基德莫爾將熔化金屬時在熔爐火焰中見到的色彩應用在金屬上。儘管我無意將上色者的創造能力圍限在他的理論之中，但我還是得說，斯基德莫爾的金屬上色作品可真是貨真價實的佳作。

9 染色玻璃

自古以來，人們就習慣對玻璃上色。古埃及人已知一種製作各色玻璃的方法，他們將各種顏色的玻璃物質結合成一個玻璃團塊，切割成片狀，藉由這種昂貴而費力的方式生產出一種染色玻璃（stained glass），可應用於燈籠的側邊或做為其他用途。希臘人也熟悉類似的工藝，以這種方式製成的缽碗可以在我們的博物館經常見到。

我國在重新發現玻璃後不久，即開始尋找為玻璃上色的方法，並且製作出大教堂的美麗窗戶。由於這些早期作品皆已經貫徹其創作目的，因此迄今仍未有什麼修改或變革，許多裝飾玻璃在設計、用色和處理方式上都遠遠不如以往。

一扇美麗的窗戶必需滿足兩個目的——必需能夠抵擋風雨與寒冷氣候，也必需讓光線穿透。假使能滿足這些目的，就可稱得上是美麗的作品。

若從窗口望出去是一片美不勝收的風景，而且情況允許的話，就以幾片平板玻璃來組構窗戶吧（如果窗框不是很大，使用一片即可），因為大自然之美千變萬化，上帝的作品比人類的作品更值得欣賞。若窗外望去只是一堆毫無美感的磚頭和灰泥，那就使用有色玻璃來組構窗戶，透過玻璃片的排列來體現設計之美。窗戶不應該像圖畫中的物體那樣有著光影變化，而且應該盡可能避免使用前縮透視法和任何透視的構圖。我並不是說不能在玻璃窗上採用人物、動物和植物的形象。相反地，我認為透過這樣的處理，這些主題不僅能呈現美感，也能做為一致的玻璃裝飾方法。但我必需說，許多染色玻璃窗因為被處理成繪畫致使無法遮風擋雨和提供採光而前功盡棄。

若要在窗戶玻璃上加入圖像主題，應以最簡單的方式處理，使用大膽而不加陰影的輪廓線描繪，並利用不同顏色來區分區塊。例如，人物的皮膚可以使用粉紅色調的玻璃、聖袍使用綠色、紫色、或任何其他顏色的玻璃；花朵使用白色或其他任何顏色、綠葉使用綠色、湛藍的天空使用藍色系的玻璃。如此一來，窗戶上的所有元素都能藉由色塊區分開來，色塊間

的差異又因黑色輪廓而進一步地突顯，輪廓線亦將不同部分框起整合，使畫面臻於完整。

濃重的顏色會阻礙光線進入，應該減少用於窗戶玻璃。光線對人們的健康至關重要；我們的身體健康仰賴肌膚曬到的大量光線。至少在某種程度上，人體得靠曬太陽才能達到那樣奇妙的化學變化；讓這些賜予生命的光射進我們的窗戶。並記住一點，如果房間沒有充足的光線，就會犧牲內部所有家具擺設及裝飾品的色彩。沒有光線，就沒有色彩。

製作一扇美麗的窗戶不必使用多種強烈的顏色。使用淺色調如乳黃色、淡琥珀色、淡淡的藍色三次色、藍灰色、橄欖色、赤褐色、以及其他暗淡或柔和的色彩，再加上少量的紅寶石色或其他鮮豔飽滿的色彩點綴，就能營造出最迷人的效果，也獲得用色一致的窗戶。

圖 173

圖 174

一扇良好的家用窗戶通常會將彩色的紋章（armorial）置於略帶色澤、以幾何排列的玻璃當中。這樣的配置偶爾非常理想，因為房間會蕩漾出些微的彩色光芒，而透過窗戶透明的部位也能同時享受窗外怡人的視野。我從加里克街的希頓（Heaton）、巴特勒（Butler）和貝恩（Bayne）先生等人優秀的染色玻璃藝術品圖錄中摘錄一件作品（圖173）做為這類窗戶的優秀案例。在樸素的窗戶上鑲入彩色邊框（圖174），或以帶有菱形圖樣（圖175到圖182）的樸素方形玻璃來取代中間的普通玻璃，都能製成良好的窗戶。

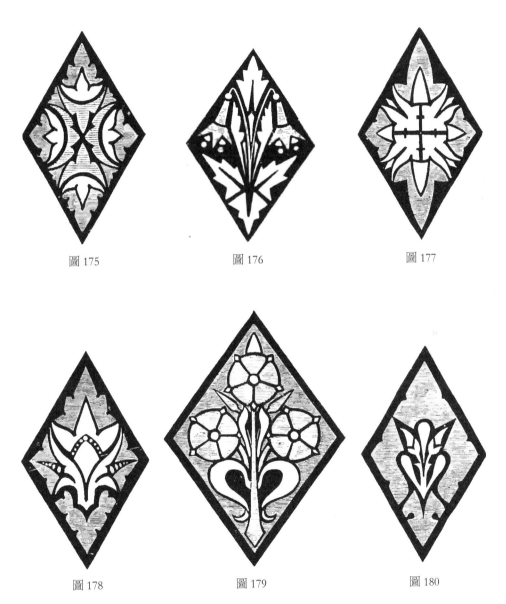

圖175 圖176 圖177

圖178 圖179 圖180

155

圖 181　　　　　　　　　　　圖 182

　　任何建築樣式的構造特徵都不應該應用在窗戶上——像是以精心製作的建築天棚遮住圖形的做法就完全不可取。如果某個圖形是由容易腐爛的材料製成，又位於建築物的外面，使用頂篷來保護它不受風吹雨打非常合理；但當圖形位於平整的窗戶上，這樣處理既荒謬又無用。在開始製作任何裝飾物品之前，我們總要考量該做些什麼，然後以最簡單、一致且美麗的方式來完成。圖 183 和圖 184 是兩件優秀的染色玻璃作品。

　　在迄今的章節中，我不止一次強烈反對藝術與藝術裝飾中的虛偽行為——那種想讓作品看起來比實際材質還要上等或昂貴的慾望——促使人們為易切石（freestone）[1] 製成的普通壁爐台塗上油漆和清漆，以模仿昂貴的大理石；工匠以仿造紋理的技藝，將紅色、黃色的木材仿製成橡木、楓木、或椴木的門板和遮窗板、踢腳板和鑲板。無論什麼情況，仿作的品質都不可能接近它所模仿的實際對象。紋理粗糙、質地柔軟的易切石無法承受拋光，或更確切地說是無法拋光到像玻璃一般光滑、平整又有光

1 編按：或稱軟砂石，可從任意方向切割而不會斷裂或破裂。

圖 183

圖 184

澤,因此,無論技巧高超的畫家怎樣仔細臨摹自然物質的紋理、斑點和奇特的色彩組成,都無法透過層層油漆和清漆成功地模仿大理石。同理,無論工匠技巧多麼熟練,也無法將粗紋軟木的質地和光滑度處理到能夠媲美紋理密實的硬木;後者可以承受高度的拋光,前者則無法經歷同樣的過程,除非生產仿製品所投入的費用遠遠高於被模仿的物品。這樣的木材與石材處理概念也適用於玻璃:不管簡單塗上油漆和清漆使表面不受污損的做法有多合適又賞心悅目,也不管投入多少時間和技巧,易切石壁爐台或木門永遠不會呈現大理石或橡木的外觀。同樣地,就算玻璃上了清漆之後會變得晶瑩剔透,淺色調的細膩度、顏色的深度、豐富度和亮度都不可能與經過正確染色或上色的玻璃相提並論。在仿造染色玻璃的作品當中,按照風格,有很大一類稱為「蒂芬妮」(diaphanie)[2],不僅顏色失當,設計亦如此;事實上這可以算是特別糟糕的做法。這種印在紙上、目的是模仿玻璃圖樣的設計,最大的缺點正是過於繁複,而且上面描繪的人物與風景與彩繪玻璃(painted glass)普遍表現出來的特徵也不相符。儘管它在顏色深度或色調純度上永遠無法與真正的染色玻璃相比,但如果改為呈現簡單的菱形圖樣、邊框、或紋章,如圖 173 和圖 174 、或類似圖 183 的圖樣,效果會比較理想。

2 編按:一種利用半透明紙模仿染色玻璃的工藝。

10 結論

　　落筆至此，本書已討論了應用於工業製造的藝術，也指出了在佯裝成有價值的藝術品中必需辨識的原則。我們得到一個結論，那就是無論什麼情況都要以最簡單和最自然的方式運用材料。只要有機會，我們都應該借助大自然友善力量的一臂之力；務必為所有容器或藝術品挑選最便利的造形[1]，並且為這件實用物品增添美感。所有藝術品都必需兼具實用性與美感；它既要實用，又要優雅、合宜，使優雅的外觀與實用性同時受人喜愛與重視。儘管我已提出了將紋飾應用於實用物品時所應遵循的原則，但我無法向學習者指明一條能夠獲取藝術知識的道路。在真正的藝術品中，有些元素過於微妙而無法言喻；藝術品的「品質」，或散發出的「感覺」妙不可言，然而在受過藝術訓練的人眼中卻又顯而易見。

　　想要獲得鑑賞藝術品質的能力，尤其是那些微妙之處，唯一方法是仔細研究已知的優秀作品。學習者若能得到訓練有素的紋飾師陪同，一起參觀本國的博物館，聆聽他對藝術品優劣的評判，透過研究這些美麗的作品，很快就能獲取感知藝術品的能力。只是大多數學習者不太可能找到陪同的對象，因此必需在接觸到每件藝術品時好好思考我所提出的原則。

　　讓學習者選取一件作品，好比一只茶壺。現在他要問自己：這只茶壺的製作者是不是透過明智的決策，以簡易的方式運用材料？作品的造形方不方便人們使用？把手設置得正確嗎？壺嘴與把手的相對位置恰當嗎？形式是優雅還是活力充沛的？外形的曲線是否具有微妙的本質？雕刻的數量和比例合不合理？雕刻的形式美不美麗、會不會因為位於弧形表面而影響視覺效果？透過這些問題，學習者能更深入了解他所關注物品的特性。只有不斷地自我探詢、尋求正確的答案，才能獲得寶貴知識、正確地鑑別藝術品的本質。上述的問題有些很容易回答，有些卻讓年輕學子困惑，因為他們的品味尚未開發，無法判別作品的形式是否美麗。即便如此，我還是鼓勵學習者盡量嘗試去回答各式各樣的問題，將物品的造形記在筆記本

1 原注：詳見第 7 章關於玻璃與陶器的討論。

上，用簡短的文字寫下你對它的想法，以及背後的原因。記下這些研究與觀察，學習者將獲益良多。將想法寫成文字時必需精確，精確的概念對日後的成功與否至關重要。學習者也可以參考過往的想法來加深刻印象；重點是，學習者能藉此觀察到自身的進步並自我激勵。為了盡快獲取感知藝術價值的能力，得要研究那些鮮少表現出低俗品味的作品類別。因此，必需首重來自印度、波斯、中國、和日本的藝術品，以及來自埃及和希臘的古代藝術範例。如果可能的話，在選擇東方的現代作品時，盡量不要選擇全新的作品。

過去十年間，日本藝術品的程度每況愈下，惡化得令人遺憾。在與歐洲人接觸後，東方藝術很不幸地走上了衰敗：為了滿足歐洲人的需求，生產時變得重量而不重質。歐洲人經常顧慮著價格，因而導致了對廉價劣等品的需求，甚至提高了那些相對劣等品的價格。很快地，我們就不得不以上等品的價格來購買粗製濫造的物品。

值得注意的是：以藝術來說，日本和印度的一般器物從不會有糟糕至極的表現。在這些國家的製品中幾乎沒有不協調的配色，波斯、中國、某個程度上還包括摩洛哥與阿爾及利亞，都是如此，唯一的例外是那些長期受歐洲影響的地方。在選擇要研究的藝術品時，中國、日本、波斯、和印度等不受歐洲影響的作品，其美感都很值得參考。

如果我們好好端詳印度過往與現在的檀香木雕刻盒，就會發現這是歐洲品味（也許主要是英國品味）對東方藝術帶來負面影響的顯著案例；在形構良好的盒子上，那種恬靜、一貫內斂的紋飾，對歐洲人（或者說英國人？）來說不夠有吸引力。紋飾必需更顯眼、刻上高浮雕，整體作品必需更有吸引力——我認為那是比較低俗的吸引力。像這樣，舊有作品所蘊含的精緻與精煉性因為一個財大氣粗民族的需求而犧牲，但這些人的藝術品味卻遠遠低於被他們征服的國度。英國人能以極緩慢的速度從殖民地那裡學到美麗藝術的原則，同時卻也破壞東方帝國工匠傳承的藝術品味與精緻度。好好研究東方國家的作品，並結合我在第一章提出的意見（參見第13、17、54頁），然後思考早期埃及人和希臘人遺留給世人的大量器物。欣賞這些物品時，牢記先前關於埃及與希臘藝術的討論（參見第11到15頁）。在了解波斯、日本、印度、中國藝術，以及古埃及與希臘藝術的優點之後，便能開始研究其他風格，最後再探討義大利與文藝復興時期的各種藝術。因為在上述地區與不同時期的風格中，許多東西都有著虛假不實的結構與表現方式，產出圖畫般而不具裝飾性的效果。因此，為了揭露上述風格的各種缺陷，也為了讓學習者避免將圖畫效果視為真正的裝飾藝術風格，我們必需徹底了解裝飾藝術。

學習，加上獨立思考，是獲取藝術知識的方法。光是看著美麗確實的作品並不能成為偉大的紋飾師。想要獲得淵博知識的人必需研究任何值得留意的事物。更重要的是，必需對他悉心觀察的作品多加思考；心靈的痕跡——高尚、高雅、有教養、見識、學識、有活力、嶄新，而非墮落的心靈——在在印證於作品當中，並賦予其高貴的價值。做為習藝之人，首先要陶冶心靈。除非我們能毫無瑕疵地繪畫，否則無法表達形式所體現的精煉情感；唯有透過大量的練習才能準確、有力、帶有情感地作畫。

把握每一個空檔，拿起你的素描本，即使手邊沒有優秀的藝術品做為範例，仍要不斷嘗試，仔細、俐落、準確、完整地畫出你周圍的作品。因為透過持續且仔細的練習，你可以靠自己的努力，練就以精練形式來表達精煉概念的必要能力。畫圖時避免匆忙，務必保持從容不迫的姿態。一旦成為技巧純熟的藝術家，你就可以恣意揮灑；然而，在你具備足夠的力量、能量、能以真實且精巧的方式作畫之前，無論是多麼容易描繪的對象，每一幅畫都要小心翼翼地完成，彷彿那幅畫將主宰你未來的生計與地位一樣。學習者應當培養認真勤勉的作畫習慣；用心畫下的一幅畫勝過上百張漫不經心的草圖。讓勤奮好學成為你的特色！

周圍所見的每件物品幾乎都運用了某種紋飾。牆上的壁紙、地板上的地毯、窗戶上的簾幕、吃飯的餐盤上都可以見到某種圖樣；然而，即使在裝飾已經普及的今天，也很少能找到獨具原創性的紋飾；就算真的遇到有新意的東西，那也往往只是軟弱怯懦的嘗試，散發不出一絲讓人覺得製作者學識淵博的感受。請讀者放心，如果設計者是一位學識豐厚之人，他的裝飾作品必定會展現他的學識；如果他是一位有能力的人，他的作品會展現他性格中的力量；如果他是一位有高尚情操的人，他的設計將展現溫柔的感知力。同樣地，如果一個人無知，他也無法全然隱瞞自己的無知。埃及人難道沒有在他們的裝飾中展現自己的能力嗎？希臘人沒有在塗繪的形式中展現精煉性嗎？中世紀早期的泥金手抄本等藝術品難道沒有流露強烈而深刻的宗教情感？我們不也是每天都在某些壁紙、地毯、和其他東西上見到無知者的印記？這是我們必需充分體認的事實：生產者的博學或無知，會一覽無遺地體現在他的作品當中。

雖說力量是男子氣概的體現，優雅則來自於精煉；但生產出來的紋飾如果有了新的特徵，卻又往往表現得軟弱無力，而且普遍來說也不優雅。我不敢說自己的努力已經成功，但本書開頭圖版1所展示的四種原創紋飾，或多或少都可做為理想的構圖範例。我努力確保每件作品都蘊含一定的能量與生命力，並且避免粗糙，或任何明顯不精煉的細節。我試圖將表現力量的線條與彎曲的造形結合起來，創造令人愉悅的形式對比，同時也表現出一定的優雅。我特別努力確保檸檬黃背景中的淺色紋飾（位於圖版

1 的左下角）能結合優雅和能量，以避免表現軟弱。

在邊框紋飾中，我加入了拱形，因為它暗示了一種令人愉悅、結構性的「施工放樣」；我努力使構圖看起來像是以下方的虛線帶為基礎，因為這給人一種安全感。並不是非得這麼做不可，不過在某些情況下，這樣的設計確實賞心悅目。

到目前為止，據我所知，這張圖版的用色仍然獨具原創性。主要的用色是三次色，但加入了少量的原色和二次色，為構圖注入「生命力」。

我把這些研究成果呈現在讀者面前，並不是為了展示原創紋飾該是什麼模樣；只是提供新穎構圖的參考案例，讓每個人都能以符合個人原創概念的表現方式來包裝自己的想法。

這本書不只是為藝術工匠、也為其他人而寫。請容我提醒，我們被召喚來實踐藝術，然而藝術與科學專業息息相關——自然科學、植物學、動物學、自然哲學、和化學等知識都可以充分應用在我們的作品中。因此，我們應該肩負起受人景仰的專業者與藝術家的雙重身分。假使我們要為人們的藝術樂趣把關，就應該以此為使命：人必自重，而後人重之。

在向讀者告別之前，我想強調，若能以一己力幫助讀者，我樂意之至。如果有誠心追求裝飾設計相關知識的勤奮學習者，想要寄自己的設計來聽聽我的看法，或者希望得到我能力所及的任何其他幫助，我都願意盡自己的綿薄之力。在本書序言的最底下有我的地址。

簷口線腳、天花板和牆壁的顏色

輯二

設計研究
Studies in Design

作者序

　　我一直以希望實現更好的房屋裝飾風格為目的在準備這部作品。我打算以這本書協助裝飾師（decorator）以及居住在裝飾房屋的人們能對周遭的紋飾品質具有一定程度的判斷力。同時也希望為設計師和裝飾品製作者提供有用的想法。

<div align="right">

寫於西倫敦
諾丁丘，克雷西塔

</div>

1 前言

　　一個富裕的社會通常會興建許多裝飾建築。一個文明國家的漸進發展過程中，首先會出現工業，然後是美術。該隱（Cain）是耕種土地的農人、亞伯（Abel）是個牧羊人，但是猶八（Jubal）是彈奏豎琴與管風琴的音樂始祖，而土八該隱（Tubal-cain）則是銅鐵技師們的導師。美術繁盛於基本生活需求被滿足之後。富人裝飾他們的房屋；但如果生存必需品未被滿足，就不會有裝飾的需求。裝飾是一種奢侈；是必需之外的某種添加物。然而裝飾欲望卻也是人類的自然天性。原始人在身上刺青或紋飾，將自己當做裝飾物品打扮；甚至連身邊的工具——矛和弓——也都加上紋飾；不過，原始社會不需要把時間花在農耕畜牧上——他們單純依賴狩獵維生——因此明顯表現出與生俱來的紋飾欲望，即使人類尚處於未開化狀態之下。就像王子和商人裝飾他們的房屋一樣，原始人也有為周遭環境裝飾的特性。

　　英格蘭無疑地已經發展成富裕國家。結果是，王國內各地的房屋都經過裝飾；但是對那些想明智地做好裝飾的人們來說，還是需要紋飾永恆法則的知識。我見過許多號稱裝飾過的房屋鮮少能令人滿意，還不如將每個房間簡單地刷上白漆，因為那些房屋讓人反感，而至少白色牆壁看起來有益健康。

　　裝飾要讓受過教育的人滿意，就必需印證知識。裝飾師充滿想像力的作品只有當他們顯出知識才足以引起樂趣，裝飾師必需兼具智慧與知識；除非裝飾做得很精明而且讓人領會，否則仍無法取悅那些最懂得欣賞優秀裝飾的人們。

　　如果一直都沒機會獲得知識，任何人都不該因無知而受到非難。少數人完全沒有學習的管道；但更多人是認真勤勉地學習，儘管學習機會難得又貧乏。學會思考的人會學到很多，但最好的思考者能夠從他人完成的思索來學習。我把這部作品呈現給那些想在裝飾房屋上顯出自身知識的人們；但這部作品最大的用處是他能夠使用我的想法當做自己思考的評量，而且能夠從中收集所有正確及真實的範例，並經過他在心中的消化，拋開所有他自己對何為真實、何為正確的感覺不一致的部分，為我的形式賦予新的

特徵與獨特的表現。

這本書裡刊載的圖稿都是我的原創設計，除了有一兩件範例是由我的進階班學生與助手所繪製。這些圖稿都是我在各種案件情況下的個人情感表現。都是在近十五年間陸續準備而成，而且其中有許多繪製於我最好也最愉悅的時期。

雖然嶄新想法和精煉的表現必定會受到歡迎，我仍必需懇求那些在這部作品中尋求新鮮想法的人給予寬容的批評；因為實現新穎想法的努力永遠都伴隨著過度揮霍的危險以及怪異的風險。我一直努力求新，並將圖稿公諸於世。還望諸位寬大考量。

2 紋飾的製作

我想應該在這一篇表明我製作裝飾設計的大致情形。

由於擁有繪圖藝術的知識，以及具有描摹物體的媒介運用能力，或是說以形式表現想法的能力，這讓我能夠隨意製作造形，完全無需為表現想法或形式的手段而苦惱，我一坐下來就能設計——地毯、壁飾、花緞（damask）或是任何我想設計的紋飾。我不曾因為沒有想法而腸枯思竭；但在一般心情下，我會訴諸學問——已經完成的知識，而非憑藉任何獨特原創力的才能；我透過知識編排或製作圖樣。我可能會設定好圖樣風格要做成阿拉伯、中國、印度、或摩爾式，然後再下決定製作成阿拉伯、中國、印度、還是摩爾式的紋飾。去了解阿拉伯人、中國人、印度人、摩爾人幾個世紀以來當他們裝飾織物或表面時已製作過的東西，那些也正是我想要做的，然後開始像我選擇追隨的特定民族一樣著手製作他們會採用的形式，我便是這樣製作出阿拉伯、中國、印度、或摩爾式圖樣。但這樣的圖樣我能製作成功，很大一部分還是取決於當下我在情感上化身為中國人、阿拉伯人或依案子所需化身其他人的程度。然而我不只必需在精神上化身成我想模仿紋飾的該國人民，在某種意義上我還必需變成該國好學不倦的學習者。他們獨自習得的學問能夠透過作品將知識表現出來。為了深入東方人的精神，我經常告訴自己必需去了解該國的宗教、政治形態、氣候和習慣；只有理解他們的信仰和習俗，才能領會其紋飾的精神，並且在情感上一度化為他們的一分子。藉由熟悉特定民族所採用的裝飾形式，以及認識他們的宗教信仰、政治形態、社會安排、食物性質、及氣候特性，我便能讓心靈吸收異國感覺直到滿盈，這時我當下在精神上化身為該國人，所以才能像我決定模仿的對象一樣製作出飽含內在精神的裝飾，甚至在與本國作品並置時幾可亂真。圖版 29 就是在這種感受和情境下製作出的阿拉伯邊框圖版。

不過我要提醒，這個影響幾乎與靈感息息相關，勤勉進取的學生自會體驗到。有時，每個真正的藝術家也會受制於奇異、但可惜很短暫的力量，讓他當下超越了平常的自己。一旦出現這些時刻，學生千萬不要錯失掉——在這樣的時刻裡不必懂法則，而且在這樣的時刻裡似乎擺脫掉了訴

諸教育學習的必要。就是在這樣的時刻，天才前來相助並且引導他的手。不過可確定的是，這樣的相助只會給那些透過勤奮耐性獲取知識的人，具體地說，是知識讓他擁有繆思（the Muses）相伴。

如此愉悅的時刻並不常發生，我們還是得費盡心思去設計更具美感的紋飾。我不得不強烈敦促紋飾師必需不斷地尋找嶄新想法，並且從觸眼所及的各種事物中，為鍛練心智去觀看各種新的形式，或是造形的組合。有時候，單單從路邊的麥稈就可能聯想到好的紋飾，一支彎折的蘆葦倒映湖面也能為裝飾構圖提供新穎的想法。甚至我們熟悉的事物也可能在某個特殊時間以新的面向展現，因而提供一個可能具有價值的想法：由此一來，大約十八年前我匆促素描了我們冬日房間窗上常見的冰霜結晶；但是八年後我才在這些圖稿中察覺到一種新的紋飾風格——於是我們有了圖版 19 和圖版 34。

圖版 2、6、7、14 為怪誕形式表現的幽默感。

3 繪圖能力與原理知識
的必要

　　我在上一篇文章中明確表示，若不能熟練地控制鉛筆就無法成為紋飾師。這並不是說一個人若無法幾近完美地繪圖就「不可能」製作出不錯的紋飾；但我能斷言，除非他的鉛筆能力練得像一個隨時拿起筆就能寫作的作家那樣純熟，不然很難成為更高級且名副其實的紋飾師。只要他還需考慮達成最終目標的手段，就無法傾全部心力於精神概念的實現，因為部分的腦力會被分散到如何以形式實現想法的手段上。

　　這裡不要設想成我希望繪圖能力的養成是為了得益於素描，於是就一股勁地光是素描對象物，這是繪圖教學經常發生的可悲誤解。學習繪圖有可能也學習到所有紋飾風格的特殊外形和獨特品質；而且描繪這些帶有知識的歷史紋飾形式，就像以描繪對象物練習繪圖一樣容易，只是描繪對象物無法在心手訓練的同時還能提供有幫助的知識。讓學生描繪蓮花或藍睡蓮（Nymphaea caerulea）這些在邱園（Kew Gardens）、水晶宮（Crystal Palace）、錫登漢（Sydenham）及其他地方的池塘內都能看到的花卉。這是古埃及人的「蓮花」，也是他們神聖之花[1]的一種；畫過蓮花之後再重複畫，直到你能細緻精煉、富有情感地描摹，而且從蓓蕾到綻放花朵、以及中間各階段都已經素描過，開始思索並模仿埃及人對花的描繪。幾乎每一副埃及木乃伊棺槨上這種花都不只一次地出現，每一件埃及紋飾作品也不例外。如果能配合繪畫的練習，你會獲得在紋飾中運用蓮花的知識，讀出蓮花為人所知的象徵意義，就在你一邊學習繪圖（且將興致灌注於獲得繪畫能力上）的同時，也一邊汲取了偉大紋飾師如何將花卉製作成紋飾的知識，並且學習歷史紋飾特有的象徵意義。

　　中國、印度和日本的東方荷花（sacred bean, Nelumbium speciosum）也應該以同樣的方式描繪，並且應該將中國、日本和印度紋飾中設定的不同形式勾畫出來。

　　常見的藍西番蓮（passion flower, Passiflora coerulea）也應該以這樣的方式臨摹，而形式上的變化正是中世紀紋飾被注意到的特殊之處：其象徵意義也該確實學習。如此一來便會知道，耶穌受難（the Passion of Lord）的

形象即是以藍西番蓮闡明，花卉中心處有三支「釘子」從圓頭鎚的頂端輻射開來。鎚頭的下方凸出五個黃色部分──五處傷口；鎚子的基部是荊棘冠和散發出的榮光。有十片葉子──使徒彼得因為否定耶穌而缺席，猶大因為背叛。花朵背面的三片葉片──三位一體（the Holy Trinity）；莖上的綠葉是五裂葉──背叛者手的五根手指；還有卷鬚──綑綁耶穌的繩索。這便是此種奇異花卉的象徵意義。

我也建議學習者去找阿爾罕布拉宮（Alhambra）的一兩個紋飾局部，還有阿拉伯、土耳其和波斯紋飾的一兩個局部；在描繪這些不具象徵意義的形式時，仔細注意不同裝飾風格之間的相似性和差異性；如此才能讓自己精通每一種風格的特有性質。

總結我對繪圖的評論，我要提醒藝術家注意，「繪圖」這個詞比一般讀者所認知的意義要廣得多。我們經常聽到一些針對某位大畫家的評論，表示「他不會繪圖」，然而他的畫作大受歡迎而且有很高的價值。這裡所指的並非他完全不會繪圖；只是單純地指在繪圖品質上，他少了那種精美微妙的執行──他不像其他藝術家所具有的精準形式表現力和精煉造形知識。他或許是一位傑出的調色師、或許很擅長構圖，但就是缺少最高的繪圖能力。你應該在你做的每個造形中努力提升情感的精美細緻及敏銳洞察力的表現。[2]

1 原注：我在《裝飾設計原理》（Principles of Decorative Design）書中詳述過此種花卉成為神聖之花的緣由。

2 原注：學生必需詳細研究日本傳統花卉的描繪方法（現在可以在許多高級商店買到日文書籍），並仔細閱讀歐文・瓊斯（Owen Jones）所著的《傳教士》（The Preacher）一書，尤其在這本書接近中間頁數的中央藍色飾條上面所寫的文句，開頭是「有誰知道人的靈魂……？」（Who knoweth the spirit of man?）

4 具備歷史紋飾知識的 必要

　　無論一個人的想法多麼原創、對美的感知多麼敏銳，除非他對過去不同時期、各種影響之下的人們從事這項藝術工作所完成的知識有所了解，才能成為傑出的紋飾師。陶藝家伯納德・帕里西（Bernard Palissy）新發現了陶器的上釉法，並吹噓自己從未看過一本書；但是他的作品可以想見既不實用而且愚昧。一只盤子上有許多蝸牛、蟾蜍、蜥蜴的浮雕，不會是實用的東西；不管爬蟲類和軟體動物模仿得多麼好，帕里西的作品裡終究欠缺美，而只能成為最無法令人滿意的紋飾。天才帕里西若能結合知識、由智慧引領，一定能夠製作出藝術價值受到肯定的作品，而不會只是這樣稀奇古怪的物品。

　　在紋飾師能夠製作出最高特質的作品——能顯示出最大限度的知識和所學——之前，至少他對埃及、希臘、波斯、阿拉伯、印度、中國、日本、和中世紀的紋飾一定要有所了解；再加上對羅馬與義大利裝飾的認識，儘管這兩種風格中有非常多假的作品跟好的作品交互混雜的情形，但進階學習者仍應個別加以研究。光是知道這些不同國家的人民採用的形式和他們結合這些造形的方式還不夠；我們還必需知道驅使設計者製作作品的精神。

　　埃及人是傑出的奴隸主，也是嚴厲的主人。他們的一舉一動都極為嚴格。然而統治者身上同時流露著莊重與高貴。你會發現他們的所有紋飾都印證了這些特質——正是那段世界歷史時期表現一國之強盛所需的特徵。但是埃及人的繪圖中除了莊重和嚴格之外，幾乎每一個形式都是一種特殊思想或想法的象徵。人民不會閱讀，因此這些形式被當做象徵符號使用，而且對不識字的人民通常都能籲求成功。所有希望通曉埃及紋飾的人都必需理解這些象徵符號的重要意義。相對地，希臘紋飾則是做為最完美精煉形式及自然法則知識的表現；我在另一本著作《裝飾設計原理》中對這個主題有更完整的說明，這裡就不再重述同樣的內容。

　　具有象徵意義的埃及紋飾雖然並不符合我們的需求，但因為他們高貴的品質、以及繪圖的嚴格和莊重，我們仍應善加模仿並且承繼下來。

下面這一段話可顯示出研究歷史紋飾的附加價值。我們從各種不同風格匯集了許多廣泛普遍、且能適用於所有年代以及所有情形的各式品質。

　　無論如何，在研究過往紋飾的過程中，我們發現有許多紋飾可能得要摒棄掉才是明智的，還有許多我們很清楚地確知得先擱置在一旁；因為低劣錯誤的品質變得很明顯，優秀極好的品質亦然。此外，我們還遇到許多對創作者來說實用的紋飾形式和造形組合，但並不符合我們的目的，因為其中顯示出我們視之為迷信、愚蠢、或是在我們看來帶有邪惡傾向的事。不過，許多我們眼中的無用之物也結合著高貴與美麗，而且我們也在大多數傑出的紋飾「風格」當中，發現許多適合所有年代且滿足所有需求的真理。我認為，研究逝去的事物，並非為了成為複製者，而是以獲取知識、追求普遍真理和廣泛原則為目標，將這些過去很長一段時間為高貴優秀的人們所用的知識、真理及原則，繼續為我們所用。當今人們的熱情、情感和志願與三千年前的人們沒有兩樣；由於知識量不相上下且生活環境相似，人們現在做的事也跟過去差不多。任何通用於各個年代、有著高貴傾向的事物，理當也屬於我們；後代的我們應該向逝者學習經驗；而且我們的作品應該要超越先人才是，因為相比之下，我們能夠回顧更久遠的經驗歷程。

5 高貴與美感的藝術力量 及方法

　　開始思索如何將紋飾應用於房間之前，我們最好先注意真正裝飾師的目的與目標。若採用簡樸的形式與柔和的色彩，公寓的牆壁肯定不會令人反感；在某種意義上那是令人滿意的表現；當一位真正的藝術家著手裝飾牆壁，透過他的藝術能讓牆壁擁有原本所沒有的魅力。透過真正的藝術媒介，我們能賦予公寓沒有藝術就不會有的美感。藉由藝術的應用，即便一座普通的穀倉也能化身為宮殿。藝術的力量相當於房間、織物、家用工具或任何東西因為應用藝術而獲得極大提升的成就。

　　藝術不僅能增添公寓美感，藝術的精煉性還能帶來提升居住者的影響。但要達到這樣，裝飾師必需是有教養的。如果水井是苦澀的，流出的水也會是苦澀的；如果水井是甘甜的，也會給出甘甜的水。思想和感知粗糙鄙俗的裝飾師無法製作出能對他人產生精煉影響的作品。若想得到純正的裝飾，創生的心智源頭也必需純正才行。

　　假如一間公寓的裝飾要達到最高特質，就必需顯出最豐沛的知識和智慧，以及製作者自身的純正。如果一個人擁有知識，會透過他的話語、行徑、書寫和作品顯示出來。如果他有智慧，會展現在他闡述知識的方式。如果他有教養，也會透過他的一舉一動，和他所描繪的每一個形式得到印證。這樣的印證對無知者來說可能不明顯，但若是透過受過教育的人顯示出來，就總是能被察覺到。牽牛耕地的孩子能夠辨識訊息如何沿著電線傳遞嗎？街頭的阿拉伯人能夠破解埃及象形文字嗎？我們並不在意無知者的意見；但我們必需訴諸那些擁有知識和精煉性的受教育者，而且我們會單獨考量他們的意見。

　　我明白工作中常會因為不被欣賞而感到沮喪；但是當內心意識到原來這是旁觀者的無知所造成，沮喪會變得容易忍受。製作者必需充分確認自己擁有高級的知識，並不單只是希望自己的品味高於觀看者。一個人可以保持真正的謙遜，同時充分意識到自己懂得比其他人多。假設公寓的居住者無法欣賞裝飾是因為這些裝飾超越了他的品味與知識，那麼他只要增長了知識，就能學會欣賞和重視裝飾的價值。除此之外，卓越的作品似乎都

帶有某種自身價值信念的魅力，雖然難以形容。不論無知者是如何嘲諷那些超越他們欣賞能力的作品，他們內心還是會意識到自己沒有判斷作品優點的能力。如果我們能盡自己所知做出好作品——充滿知識、美感、真實與力量的作品——我們就能心滿意足，因為那些我們渴望得到讚美的人會欣賞我們所做的價值。

我見過許多號稱經過裝飾的房間，遠不如簡單粉刷成白色公寓來得理想。裝飾，就是賦予美感。光是在牆壁和天花板添加色彩、或是添加色彩和形式，未必能使它們變美。就在最近，我進到一棟有著大窗戶的公寓，從窗戶望出去可以看到丘陵、小溪谷、樹木繁茂的山坡形成的多樣化風景，而且這個房間有著翡翠般綠色的牆壁。在所有這樣的公寓牆壁所能選用的色彩中，使用這種綠色最糟糕。自然的柔和色澤完全被牆壁刺眼的綠色破壞掉；完全沒有使房間的外觀變得更舒服，而且牆壁的色彩也無法讓風景變得更吸引人，所有的一切既混亂又缺乏和諧，彼此相互干擾令人反感。

沉靜的達成是藝術的最高目標。沉靜無法從明示著無知、鄙俗或粗糙的形式發現。人們的目光會停留在能顯出形式之美、和諧色彩、裝飾師的相關知識，而且品質不會流於粗野也不會過度花俏的外表上，從中即能發現沉靜。沉靜與和諧是藝術品質；大量沉溺於閃亮以及引人注意都會變得鄙俗。然而，我們看到多少房間裡頭的每一件物品都在引人注意和「大聲喧譁」，而且整體的各部分之間是那樣地不和諧？如果我們尋求沉靜和精煉，不可能發現不了何為真實與高貴。

6 在裝飾中達到沉靜的方法

在上一篇文章中，我堅持我們所有的裝飾都必需達到「沉靜」，因為沉靜是一種不可或缺的藝術品質；但我尚未闡述達到沉靜的方法。

沒有知識的印證、或是欠缺和諧，都不可能達到沉靜；但這並不是說反過來依循就一定為真，或是因為我們作品中顯出知識與和諧，就必然會有沉靜感。也有光、亮點、閃光和諧這樣的東西，而且所有的閃亮都與歇息相對立。我們通常能從寶石的組合方式中探查到知識與和諧；但是一個四周有著閃亮牆面的房間，即使是以真正和諧的淺色調組成局部所構成的房間，也幾乎無法產生沉靜。

把房間牆壁大量鋪上磁磚或在表面刷上清漆，鮮少能令人滿意，因為必然發出的反光會帶來刺激，而刺激與歇息相對立。如果有節制地使用，刺激對整個系統來說是可以忍受甚至是有用的；但如果要持續忍受刺激就太累人了。

但我們又該如何在房間達成適當的沉靜呢？我們無需將公寓牆壁都刷成灰色、也無需刷成泥土色或黑色；事實上，最高的沉靜感——如夢似幻、舒緩沉靜，能夠在使用最鮮豔色彩的地方實現。沉靜來自於無所匱乏。一面不加修飾骯髒邋遢的牆壁顯出了某種匱乏；因此無法提供形成安靜與沉靜感的所有需求。一面牆可以同時覆上最豐富的裝飾，卻又擁有讓人目光停駐並且感到滿意的特質。

如果要在牆壁和天花板上使用濃烈的色彩，通常把它們做得很小塊會比較理想；這樣的話，藍色、紅色、和黃色（三原色）都可以用在牆壁上，單獨使用或者搭配白色、金色和黑色皆可，將這些顏色妥善地交融混雜，使整體呈現完美的中性效果，並且做出一種能夠引發最高沉靜感的效果。這樣的牆壁不論如何都會散發熠熠輝光；而且這種光芒只會為中性增添富麗感，是很理想的效果。

有種效果很「微妙」—— 但不常見——要透過耗用特殊技能或知識才

能達成，這也是最好的方法，想要什麼結果只要透過技能和知識便可達成。有一種三次色——即檸檬黃——是由 2 分黃色、1 分紅色和 1 分藍色混合而成——屬於中性色。但要是牆壁覆上一幅精心設計、以一個個小部分組成的圖樣，在各個部分分別上紅色、藍色和黃色——以 2 分黃色、藍色和紅色各 1 的比例 [1]——形成中性色，會有精煉的效果並且散發光彩，更勝只在牆壁上的三次淺色。

在我們房間裡常用的白色天花板，對於要做出能產生沉靜或歇息感的品質來說，簡直是大災難。牆壁和奶油色的淺色調 [2] 天花板之間形成的和諧，會比配上白色天花板更容易達成；不過天花板也並沒有不能使用藍色或任何深色的理由。以深色的一般考量來看，一間令人滿意的房間一旦天花板變成白色時，就不可能會好看了，而且色調偏深色的房間通常也比較有魅力。家具放在深色地面上最好看，除非家具本身是白色和金色，那就會如一貫地那樣糟糕。人在偏深色背景的襯托下總會更好看；而且，畫作如果是掛在有著鮮明圖形的淺色牆壁上，很難有足夠的吸引力喚起最起碼的一點注意。如果可以擁有的話，我喜歡很多窗戶的空間，讓光線照進來，但是牆壁我還是偏好深色。

如果房間因為缺乏光照而顯得很暗的話，牆壁上方可以使用淺色，並加上深色的護牆板——也就是下方三分之一或是取任何想要的部分使用深色，上方部分則使用淺色。如果採取這樣的配置，牆壁和天花板的上部可分別使用奶油色的淺色調，在簷口線腳畫一條深藍色的粗線、和一條或多條淡藍色的線條，或許再加上一條極細的紅線，而且這些顏色中間都以白色相互隔開——或者，如果未施作簷口線腳，讓天花板環繞著一圈藍色和白色的邊線——效果會比全白的房間更顯輕快明亮。這樣在整體效果上會有一定程度的沉靜，而且是白色天花板不容易達到的。

我們所做的裝飾必需不斷地追求沉靜，但也必需牢記，沉靜與富麗、微妙、光輝的效果可以兼容並蓄。

1 原注：這並非完全正確，若要獲得更精確的資訊，請讀者參閱輯一《裝飾設計原理》第 44、45、51、52 頁。

2 原注：這是一種由少量中鉻黃色（middle-chrome）混合而成的色調——鉻色的成分包括介於檸檬色與深橙色中間的顏色，再加上白色。

7 紋飾風格創新的必要

　　我向來堅持將歷史紋飾的研究納入紋飾師培育的一環，但我並不認為他們非得要有能力模仿做出希臘、印度、日本、或其他民族的作品，儘管這麼做有助於提升因應任何風格要求的紋飾製作能力。顯然地，沒有一種過往的紋飾風格能夠精準地符合現今的需要：埃及紋飾的象徵意義僅能引起我們微小的共鳴；希臘紋飾儘管沒有象徵的形式，但僅與適合溫和氣候的建築風格密切相關，我們幾乎無法採用；印度風格紋飾過於奢華，不符合我們的一般要求；阿爾罕布拉宮的風格則過於華麗；過往的每一種風格都蘊含獨樹一格的品質，並不適合我們的一般使用。

　　過去的風格如此完美地符合那些民族的需求及情感表現，他們生活的氣候與我們迥異，情感和宗教也不同，而這樣的事實本身就足夠顯示出它們不適合我們的一般要求。哥德紋飾雖然是源自於我國的一種形式，也在國內得到廣泛發展，卻因為與中世紀宗教密切相關，而不適合一般家用目的，況且我們對中世紀房屋的裝飾所知甚少。這些考量迫使我們必需在紋飾中努力追求風格的創新，在一定程度上致力於探究新穎的事物，使紋飾能夠受到青睞。如果是純義大利建築樣式的房子，搭配的紋飾就要有義大利的精神；如果房子是希臘式建築，那麼紋飾也必需是希臘式。然而，絕大多數的英國房子都沒有特定風格。一棟簡樸的長方形房子既不偏義大利式，也不偏希臘、波斯、摩爾式，而且我們絕大多數新建的別墅住宅，雖然經常號稱義大利式，卻幾乎不見半點義大利的特徵。許多（號稱）哥德式的別墅並非哥德風格，除了可能有尖拱門或柳葉窗之外，沒有一項哥德式的外部特徵。對沒有特定風格的房子來說，某一類裝飾就和另一類裝飾一樣都能夠適用，而且將長方形房子的多個房間裝飾成波斯、摩爾、或中國風格，也不會比全都使用義大利紋飾更嚴重地違反一致性。

　　這是我不贊成的步驟模式：當我們看到一間裝飾著某種標誌性紋飾風格的公寓時，就立刻去尋找相對應的建築特質；如果找不到，就備感失望。然而，我曾看過一些裝飾成波斯風格的華麗房間，因為管理得宜而沒有明顯引起那種想望，不過要達到這種完全具足的沉靜必需有高超的技藝。我們可以有把握地總結出一個規則，帶有新穎特質的紋飾最適合沒有獨特建

築外形特徵的房子；因此，我在這部作品中收錄的多數也都是不歸屬於任何已知風格的圖稿。

　　在嘗試新事物的製作中，會有極端、怪異、未精煉的風險。即使是最好的紋飾，蘊含的某些品質中單僅是諷刺，也是無法令人滿意的。新的紋飾可以有埃及的莊重、希臘的優雅、阿拉伯的富麗、摩爾的錯綜複雜等等，全都可以被接受。它必需是活力充沛又不鄙棄優雅。簡單的形式是可行的，但在設計上一定要有豐富的概念。讓我們一起來探究創新，但也讓我們不光只守護紋飾的形構，還要避免怪異的製作。

8 各種建築風格的紋飾應用

　　顯而易見地，如果建築物具有純正的建築外部特徵，裝飾與建築物之間的風格就應該要有整體性；的確，凡是家具、掛飾、地毯、和房子所包括的任何東西，與建築之間都要統一起來。如果一棟房子是真正的義大利式，房子的裝飾就應該以義大利紋飾構成；如果是希臘式，裝飾也應該是希臘紋飾；如果是哥德式，紋飾就應該是哥德式。

　　不過這些專有名詞意指相當廣泛。所有建築和紋飾的風格都已歷經了多次變化。最早期的埃及作品是最好的。希臘藝術很可能是希臘人在雅典興建帕德嫩神廟時達到了最高發展。早期哥德式——十三世紀——比後來的都來得優秀。當我們使用哥德式這個專有名詞，應用在建築時所意指的可說少之又少，少到就只有尖拱的使用，而這個專有名詞實質的指涉相當廣泛；而且當我們提到希臘或義大利風格時，我們也幾乎不會使用意指更為明確的用語。

　　有些人認為我接下來要提的觀點並不正統，但我不覺得在設計某種特定風格時必需自我設限在只能是某些形式和某些形式組合的製作，好像我得依照想模仿的特定民族裝飾方式來使用一樣。

　　如果我這麼做了，我就不再是設計師——不再是紋飾創作者——而變成只是一個仿冒者。當我想以任何特定風格進行設計時，我會這樣做：我會學習這個風格的所有變形，然後考量該風格最好時期的作品，直到我滿盈紋飾的精神為止。在這當下，我已然隨著案子化身為希臘人、印度人、或義大利人，或其他；讓自己處於對的精神中、懷抱對的情感，我做的設計也許是新的造形、以及造形的重新組合，但對所有人來說這些作品顯然就是希臘、印度、或義大利風格。如果這些作品缺少了預期的精神，那就難以為人所用。

　　再深入一點地說，去製作我們揣想希臘人、埃及人、或任何其他民族會這麼做，這並非前後矛盾，如果他們擁有我們喜愛的風格知識，那我們就只需要對我們所做的一切投入希臘人或埃及人會投入的那種特質。

有了這樣的自由度，更需悉心練習，以免製作出淨是雜亂的風格。打算使用風格中最純正的情感時，必需在每一種新形式中明顯地表現出來，不然一定無法令人滿意；一個人愈是能浸染那些人們設計古老紋飾時必需懷有的情感，以至能一度成為他們的一分子，這就好像他取得了相對較為安全的執照一樣。

　　將歷史風格應用在房子的裝飾時，沒有必要去複製該風格的缺點，這樣做也不會受到青睞。我不贊成紋飾中所有虛造假想的浮雕，因為那並非真實，這一點我會在其他文章中加以說明。許多義大利紋飾在虛假的浮雕上色；我深感厭惡。不過，為了摒棄虛假的東西，我們並不需要因此抹煞掉整體風格。義大利紋飾也可以處理成平面，經過這樣一致地處理，藝術價值會立即提升，而且由此引致的效果毫無減損；相反地，透過這樣的處理更添力量和氣魄。當我們應用某種歷史紋飾風格以滿足所需，我們得好好地篩檢過濾，就像研究古老文獻以及忽視掉那些不純正、錯誤、低劣的部分一樣，才會有好的表現。

9 在裝飾中表現真實

　　我衷心希望「仿木紋」從未被發明，這樣一來木作只需簡單地刷上清漆以保持潔淨、或是漆上一個能與房間的裝飾和家具協調的色彩。「仿木紋」和「仿大理石紋」都是虛假的而必需被譴責。當兩種或更多種類的大理石拼在一起很少會有好看的，因為幾乎不可能得出和諧的色彩，然而我們卻不斷看到各式各樣仿製和拼湊大理石的贗品，最後的結果都令人非常不滿意，而且經常令人反感。對於所有虛假的事物，不論做出的效果令人愉快與否，我一律反對。任何虛假不實的事物，都不值得稱為藝術。

　　除非摒棄虛假的事物，不然我們怎能期待自己的藝術創作能受到珍視和喜愛？如果不真實，我們又如何期待能在學習者身上發揮淨化的影響力？我們是高貴藝術的僱用者，那樣的品質才能夠精煉藝術沉思者的品味、情感與性格。藝術必需擺脫虛假。真實必需成為我們信念的首要原則，而且對於不能致力於讓每一件作品顯出真實的人，我毫不同情。

　　平坦幾乎是牆壁不變的特徵，這對牆壁和天花板來說都是受歡迎的外部特徵；因此在這些表面的裝飾都必需平坦，表現真實既是我們的責任，也是我們的榮幸。我們經常在許多天花板中央發現做成浮雕的石膏紋飾，但用在這裡並無意欺騙，因為它就是要假裝成紋飾。像這些紋飾，以及大部分簷口線腳的模造飾件幾乎都缺乏藝術情感，而且普遍粗糙鄙俗，在開始房間裝飾之前我會先拆除掉。我並不反對模造裝飾；這些裝飾並非虛假，甚至會有高度藝術性，只是一朵具有藝術特質的「玫瑰」還真的很少能在天花板中心看到。

　　對於紋飾，不管如何描述，只要是虛假的浮雕，我都反對。相較於仿木紋或仿大理石的門，把陶器做得像籃子或是把煤箱做得像木製也不會比較合理；這全部都是虛假的，不值得藝術家為之一顧。

　　簷口線腳真正特質的真實表現，對缺乏經驗的人來說很難做得到，但真實必需被述說出來。簷口線腳包括前進、平坦、後退的不同部分；要將它們個別都放到適當的位置並不容易。當一個部分是接著另一個部分向前

進；那麼上色後就應該讓它看起來像是向前的樣子。當一個部分是從另一個部分後方退出；上色後也應該讓它看起來像是後退的樣子。為了達成這樣的要求，極度需要知識。要讓某個部分貌似向前進、另一個部分貌似向後退並不困難，但要將它們安置到正確位置就需要大量的知識。簷口線腳的上色法則我會在後續篇章詳加說明，但屆時我要闡明的是針對確保簡單真實表現的部分。

10 裝飾房間的各種方法

在羅馬藝術的最糟時期，牆壁和天花板裝飾著樹葉花綵、透視最粗野的圓頂（cupola）描繪、和其他不適合預期目的、外觀令人反感的畸形怪物。古羅馬人彷彿要故意激怒我們最普遍的正確認知，經常在穹頂（dome）內側塗繪，並且在天花板線腳（coving）的曲面上將花綵朝上彎折，而不是向下懸垂。諸如此類的裝飾都是虛假、矛盾且粗糙的，透過這些做法不可能達到沉靜。

傑出的義大利名家們復興了羅馬人的風格，但取代掉在天花板上採用的圓形浮雕、藤蔓圖樣、和小型女像柱，他們有許多實例是以一幅畫覆蓋整個表面；或者，在天花板以虛造方式鑲上板材之後，在每一分格中塗繪一幅畫。切記，任何作品要達到最高價值，其製作者一生的所有能量都必需致力於這項研究。這樣的假設合情合理：假設一個人可能成為傑出的內科醫師，那麼他要遂其所願花去大半時間研究法律，還是要畢其一生致力於疾病的考察和診斷？但假設有人明顯地適合某項特定事物——以工程學研究來說——那他有可能把大半時間致力於藝術，好像是要成為傑出藝術家那樣，卻只花了一半時間在工程學嗎？而且，當時如果曾經讓自己的學習完整專一，之後也才不會變成二流工程師。一個人在某項知識分科有傑出的理解，不必然在其他分科也能有傑出的領會；而且比較可能的是，如果他分散了能量，任何一種藝術學科都只會得到不完全的知識。傑出義大利畫家的心智在繪畫藝術中尋求表現，他們的某些作品有著難以言喻的美好，然而他們的裝飾卻印證了他們對藝術的無知，甚至在裝飾公寓中沒有一個實例能夠實現沉靜。拉斐爾在羅馬梵諦岡的阿拉伯圖紋虛假又無力，就像最糟的羅馬製品一樣；再者，以裝飾的觀點考量，甚至西斯汀教堂（Sistine Chapel）的天花板在表現上也不真實，此處做為一件裝飾品是無法被人接受的，應用在牆壁或天花板的所有繪畫藝術所達成的效果，總是無法令人滿意而且讓人不舒服[1]。

1 原注：關於我對此一主題的評論，請參見輯一《裝飾設計原理》第 83 ～ 84 頁。

在天花板塗繪雲朵和天空在英格蘭一度蔚為風潮。幸好這種虛假的裝飾方法如今已然消失；但是，將天花板劃分成虛設的建築鑲板這樣的習慣卻仍未被完全摒棄，既不真實、而且這對最理想效果的達成來說也完全不必要。天花板可以利用一個個平坦的裝飾部分來區劃分格，就像波斯人將他們的構圖拆散為一個一個部分的方式，但這裡絲毫沒有在模擬建築的施工放樣。

天花板如果使用平塗淺色調搭配樸素的有色邊框，會很好看。在天花板可以畫上大型的中央紋飾增加豐富性，或者進一步加上裝飾邊框，或邊框和邊角。如果簷口線腳夠寬，就可以充當天花板的邊框（外框）。

牆壁最好不要鑲上板材，除非是建築構造本身就這樣做。儘管如此，如果房間很長且看起來低矮，那麼將牆壁縱向拆分成數個窄部分會讓空間顯著地變高。換句話說，長型房間看起來會比實際來得矮；藉由在牆壁使用垂直線條，能讓房間看起來有如實際上的高度。牆壁可以在周邊施作護牆板。這樣不只能感覺溫暖舒適，而且如果房間比較狹長，護牆板還能將注意力吸引到房間的長度上。牆壁也像天花板一樣，可以簡單地在四周加上邊框，如同波斯和摩爾式裝飾那樣，但這樣的處理只能和最富麗的裝飾匹配。關於各種處理模式的效果，我會在其他篇章中加以說明。

11 天花板的裝飾與上色及處理模式

我曾說過，除非天花板經過上色，否則房間無法達到「沉靜」。在裝飾的中央處留下一塊白色會妨礙藝術家達成效果一致的目標。天花板如果單純只用藍色，那幾乎任何深淺色都會很好看。如果房間配有良好的燈光，可以清一色使用群青色。公寓內有燈光很理想，但如果要達到最高級的「沉靜」，應該只能有極少量的燈光被天花板和牆壁反射到眼睛裡。天花板可以使用比純群青色淡的藍色。約莫介於純群青色和白色的中間就會很好看。淡藍色也不錯，但是略帶淺灰色調的藍色更好。如果在藍色和白色之中添加一定量的生土耳其赭色，可以產生柔和的淺色調。如果是簡樸的角落，在這樣的藍色上以模板塗印上任何色度的奶油色（以少量的中鉻黃色、橙色和白色混合而成）會很好看。不過，一面素色的天花板輔以配色得當的簷口線腳，從來都不會令人反感。

天花板如果是奶油色的也會很好看。這樣的情形下，角落位置可以模板塗印上淺灰藍色（圖版 41）。灰藍色的星形也很適合以模板塗印在天花板上；但是如果能變化尺寸和星芒數，看起來會更好。高度約 10 到 15 英呎（3 到 4.5 公尺）的房間可以配置直徑 2 到 3 英吋（約 5 到 7.5 公分）的六芒星；其餘可用直徑 2 到 2.5 英吋（約 5 到 6 公分）的五芒星；還有略小的五芒星；和直徑約 1.5 英吋（約 4 公分）的四芒星；以及其他更小的三芒星。將這樣的星形不規則（無次序）但稍微均勻地分布在天花板上，總是很好看。同樣的星形配置方法也可以運用於藍色天花板上，如果天花板的藍色不會太深，可以使用奶油色的星形；如果是很深的藍色，那就使用淺藍色的星形。

富麗的效果總是能透過在天花板繪製設計精美、配色和諧的中心紋飾來達成，不過整面天花板都必需輕微上色過才好。如果要在上面繪製富麗的中心紋飾，清一色使用奶油色的天花板或許是首選；其次則是類似圖版 13 淺褐色或淺黃褐一類的底色，不過中心紋飾的尺寸不可以太小，以免看起來無足輕重。我通常會讓中心紋飾大到向簷口線腳延伸、直至距離各邊中心約 1 英呎（約 30 公分）之內。如果希望看起來富麗，中心紋飾很少會小於天花板直徑的二分之一。

並不需要太擔心天花板上的色彩看起來鄙俗或過於強烈，無論如何，要積極於表現特質，如果看起來真是如此，那就讓色彩完美和諧、並且只做小塊的使用。因為所有裝飾作品如果要達到精煉效果，一定都會以許多小部分組合而成。

當已經有富麗的中心紋飾時，我通常不會再使用角落。我偏好較大型中心紋飾和富麗簷口線腳的組合，而非較小型中心紋飾和角落的搭配；而且在沒有角落紋飾時使用較大型的中心紋飾，會更勝於有角落紋飾的情況。圖版 13 就是一款富麗且適合中等尺寸房間天花板使用的中心紋飾。

即使像我這樣喜歡在天花板使用設計精美且用色和諧的中心紋飾，我認為最完美的還是「滿布」（all-over）圖樣所達到的成果。我提供圖版 1、43、44、49 做為這類裝飾的範例。「滿布」處理能使天花板形成「繽紛」（bloomy）的效果，而且讓整個公寓都變得富麗、溫暖舒適、溫馨起來，這種處理方法代表了無與倫比的理想品質。中心紋飾是一種變化、可視為一種有趣的變化，但是滿布的裝飾能讓我們實現最高的藝術效果。

以藍色搭配奶油色這種特質的簡樸天花板，總是很好看，尤其還同時適用於起居室和臥室兩種普通房間。至於這種天花板圖樣的範例，可參考圖版 30、33、44、49，其中圖版 30 呈線性排列，因此只適用於走廊。以直線貫穿一整座長廊的天花板並不會令人生厭。

天花板的裝飾是房間中唯一一處能夠被全覽觀看的裝飾面，因此必需格外費心。在這裡「分量」最為重要，因為天花板不像牆壁那樣會被家具中斷和有部分被遮住。地毯應該選擇一塊完整並且考慮周全的作品，一定要有邊框，而且邊框相對於中心部分、或稱「填充區」的比例必需適當；但由於桌椅會遮住一部分的毯面，因此任何小瑕疵都不會立刻被察覺。天花板可就不同了，因為天花板一覽無遺；因此必需極度用心，才能讓天花板的比例分毫不差、紋飾合宜恰當、而且整體效果精煉雅致。

12 牆壁的裝飾

　　如果想得到華麗的效果，通常需要在所有牆面覆滿紋飾；只是這時應該使用原色，搭配極小塊的金色。阿爾罕布拉宮裡的華麗效果極佳。這樣的效果在這個國家很少有需求；而且如果是稱職藝術家以外的人試圖製作，結果幾乎必然流於鄙俗。有一種精美的效果，做法是將金色覆滿牆面，然後在金色上點綴黑色的小圖形——十字架、星形和十字架、或是一些連續的小圖樣，但在這樣的情況下，看到的金色應該要比黑色多上許多才行（圖版 19）。

　　當牆面很豐富時，牆壁四周可以加上邊框，或將牆壁做成一整面鑲板，但邊框必需極靠近房間的角落及踢腳板和簷口線腳，而且不要在四周留下任何「風格」。圖版 15 的簡樸紋飾可用於牆壁的邊框與角落，但也可以用在金色背景上。在這種金色和黑色背景上，將畫作加上烏黑色與金色的畫框，會非常好看。

　　或許最好的牆壁處理是加上一面護牆板。如果房間高度是 12 英呎（3.6公尺），簷口線腳會在從牆壁頂端往下 6 英吋（約 15 公分），踢腳板則從牆壁底端往上 12 或 14 英吋（約 30 或 35 公分）。現在我們在踢腳板上方 3 英呎（1 公尺）、或是從地板往上稍微超過 4 英呎（1.2 公尺）的高度畫一條線。將牆壁塗成奶油色，護牆板或畫線以下的部分塗成褐紅色或巧克力色。下面這部分可加上圖樣，如果是希臘式房間，可參考圖版 23 的圖形；如果是哥德式房間，可參考圖版 26，這樣一來牆壁就會有令人滿意的效果。

　　牆壁的上方部分則可以加上很小的圖形，有些情況下也可以加上強烈的菱形圖樣或枝葉紋（圖版 6、8、20、24、37、45），但一般來說讓牆壁的上方部分保持簡樸，會比加上裝飾更為理想。

　　護牆板的上方部分總是該有一條飾帶，也就是護牆線。圖版 5、7、14、17、22、29、35、46、48、57 都是適合這個目的的紋飾。護牆板的較低部分可以維持簡樸、或是以模板塗印上簡單的圖樣（圖版 12），或是

讓它豐富到任何程度都行（如圖版 11 右下角）。在護牆線的頂端，有時候讓紋飾落在牆面的底色上才是理想的、而非落在護牆板的底色上。圖版 10 這類的豐富紋飾適合與做為護牆線的圖版 17 搭配使用；不過這裡的護牆板必需非常豐富且多彩。有一兩種顏色的簡單紋飾以相同方法處理起來通常會很方便。

　　如果牆壁要掛上畫作，最理想的是，用來掛置畫作的牆壁部分不要有任何圖樣。如果房間裡要掛畫的位置較高，我通常會使用護牆板，並在簷口線腳下方大約 2 英呎（約 60 公分）或再稍微下方的高度設置一道環繞整面牆壁的簷壁飾帶（frieze），並把飾帶上方做成星牆，飾以金色星形或以各種不同的方式處理。若是護牆板能夠比牆壁上方的部分顯得更為堅實和強固，這樣的處理就能令人滿意。我在這本書中提供了許多適用的簷壁飾帶範例。奶油色的牆壁很適合搭配深藍色的護牆板，但是這種情況下的藍色應該不包括純群青色，但包括加入一點黑色和白色調成一定程度中性色的群青色。天花板看起來必需是純色的，牆壁多少屬於中性色。檸檬黃的牆壁，就像圖版 22、45（上方圖）或圖版 5（下方圖）的底色，搭配深藍色護牆板會很好看。中間淺色調的灰藍色牆壁和豐富的、略帶橘色的褐紅色護牆板搭配起來也頗好看，就像圖版 41 的藍色和圖版 48 褐紅色的素色飾帶。金色的紋飾也可以用在這種褐紅色護牆板上，效果不錯。在檸檬黃的牆壁上，不管油畫或水彩畫只要加上內側帶有金色珠飾的黑色畫框，都很好看。若是掛在灰藍色的背景上，就要使用金色畫框才會好看。

　　護牆板很方便做高度變化。在某些案例中，護牆板很方便就做到幾近於房間高度的三分之二，呈現出古怪有趣的效果。護牆板的高度應該取決於房間內的光線程度，以及家具擺設。家具，在深色背景前總是最好看——確實，幾乎所有東西都是如此；因此設置護牆板是滿理想的。根據不同情況，護牆板高度可能從 18 英吋到 7 英呎（45 到 210 公分）不等。

　　牆壁絕對不該分割成兩等分：如果牆高 10 英呎（約 3 公尺），護牆板和踢腳板加起來不可以是 5 英呎高（約 1.5 公尺），這樣的配置看起來壞透了。愈微妙、愈難以探察的分割比例愈好。護牆板和牆壁的比例或許可以設定為 4：7 或者 7：12 等等，但不能是 3：6。

13 房間的木作

如果房間的木作只是簡單地刷塗清漆、或是染色後塗上清漆,那麼牆壁和天花板的裝飾就必需與木作相互協調,因為木作的顏色無法改變;不過如果木作上過塗料,那就可以視情況所需上色。

無論是什麼,只要是做為某東西的外框,最好都能比被框的東西更深色一些,或是以某種方式展現更強烈的效果。簷口線腳做為天花板的框,其效果應該比天花板更為強烈;同理,踢腳板用來框住地板,也要是深色的。我從未見過踢腳板做成淺色的房間能夠完全讓人滿意。白色踢腳板也絕不該出現。我經常將踢腳板塗成黑色,但這時候,我通常會將面積較大的部分拋光或刷上清漆,並留一些「消光」的部分,使亮光面和消光面形成對比。有時我會在踢腳板的模板上畫幾條彩色線條,但從不以任何方式做紋飾。踢腳板應該兼有退縮和突出的效果,因此處理起來必需簡單。如果不使用黑色,通常選擇棕色、濃重的褐紅色、暗藍色、或青銅綠色的好處也不少。即便在明亮的房間,踢腳板也應該比牆壁要深色許多才好。深色讓人想到力氣;牆壁的踢腳板特別顯出全部重量都落在此處支撐的樣子,應該使用深色。

我樂見房間木作的色澤通常要比牆壁來得深。房門應該總是醒目的;絕不該隱藏起來,彷彿門的存在不被青睞一樣。我發現,門寧用較深色而非淺色,當門比牆壁更深色時,房間幾乎總是比較好看;深色楣梁的優點對所有嘗試過的人來說一定很明顯。門應該幾乎不會、或永遠都不要與牆壁同色,就算是較深的色澤也一樣;這是無法和牆壁形成和諧的人才用的招數。如果牆壁是檸檬黃色,門可以搭配深色低調性的安特衛普藍(Antwerp-blue)或深色的青銅綠;但後者的情況,應該環繞門框內側畫上一條紅線:如果牆壁是藍色,門做成深色的橙綠色會很好看,但是加上一條環繞房門的紅線會更加提升,或者門也可以做成橙褐紅色。如果牆壁是鮮豔的綠松色(turquoise),門可以搭配印地安紅(indian red,朱紅色加上群青藍調成的美麗三次色)。這些只是眾多和諧配色的幾個範例,但已能表達我的意思。

門框採手工拋光黑色通常比較有利，或者說，好處就在於有部分亮光和部分「消光」的黑色。鮮豔的作品應該總是展現著最佳特質，仔細塗上清漆也很好看。如果門框是黑色的，可以在上面畫一兩條色線；如果線條很細，例如寬度僅有十六分之一英吋（約 0.15 公分），那麼線條可以使用最鮮豔的色彩；如果是寬線條，比如四分之三英吋（約 1.9 公分），那麼線條在色調上應該大幅削弱，色澤上幾乎不會比牆壁的顏色還要鮮豔。

如果房間窗戶是嵌壁式，房間內側的牆壁厚度會達 6 英吋（約 15 公分）以上，將內嵌部分塗成深色、窗框塗成亮黑色（bright black），如果再裝上琥珀色而非白色的遮光簾，就能引出溫暖舒適的效果，這時不需再使用窗簾。然而，如果是奶油色的牆壁搭配褐紅色護牆板，將百葉或內嵌的牆壁厚度塗上青銅綠或三次色的「橄欖色」，並將百葉收納盒或窗框塗成亮黑色，或許再加畫一條色線——例如紅線。這效果本身的完整感會讓人非常滿意。

我幾乎不認為有必要裝飾門板或百葉，而且我也從不將紋飾強加上某種「風格」。如果紋飾要加在門板上，最好是古怪趣味、有點紋章式的外觀，類似圖版 4 的圓形紋飾。花押字在某些情況下也可以應用在門上，但不能頻繁地重複使用。

窗戶的框條內部幾乎不可改變地都該是亮黑色；這樣一來框條本身才不會引人注意；但如果是亮色的話那就不然了。我們想穿透窗戶望出去，而不是讓框條阻礙了我們的注意力。

14 簷口線腳

在裝飾作業中，沒有比正確的簷口線腳上色更困難的事了。簷口線腳的每一部分都占有特定位置，而且各自有著特定的組合形式：簷口線腳上色時，我們必需將各個部分設置在適當的位置上，而且要看起來正確如其所歸。色彩能讓我們為物體賦予原本所沒有的魅力；色彩也幫助我們印證形式，但透過色彩的媒介我們通常能夠表現真實也可能表現虛假。而我們必需永遠都為真實的表現努力不懈。

沒有一個具有藝術知識的人會單純因為牆壁的顏色，就把牆壁裝飾的色彩應用在簷口線腳上。簷口線腳是天花板的框架，也是牆壁最上面的邊界；所以說，效果上應該比牆壁更為強烈。簷口線腳的分量比牆壁或天花板都小很多，因此可以呈現更為多彩的效果。

在簷口線腳使用強烈的色彩——即便是純朱紅色、胭脂色及群青色，一般來說會是很有利的做法。但在使用這些色彩的同時，通常必需搭配很淡的、而且帶點灰色的暗藍色；通常也需要有柔和的暗黃色（由中鉻黃色和白色混合而成），而非以原始的黃色去搭配白色、金色或黑色。

黃色是前進色；金色也由於本身閃亮而同屬於前進色；這些色彩應該運用於具有前進感、或凸面的部分（如果簷口線腳使用金色，絕不可做磨光處理〔burnish〕：事實上，經過磨光的金色都不該做為房子的裝飾）。如果金色運用於簷口線腳的平坦部分，幾乎會讓金色的效果喪失掉。紅色，以色彩來說，大致是固定不動的；也就是說，紅色的物體從我們看起來，既不比它所在的實際位置來得近、也不比它所在的實際位置來得遠；因此主要運用於平坦的表面。紅色在陰暗中最好看，在明亮中會過於引人注意；因此像暗部的表面最適合使用紅色。藍色是後退色；適用於凹陷的部分，好比天花板線腳和凹面模板。

現在，簷口線腳上色的難題在於讓每一部分都能分明獨特，以及為此調整黃色、藍色、紅色、或任何我們使用的顏色，使得各個分開的部分都能顯出恰如所在的前進或後退的正確程度。我們說過，色彩必須協助形

式。如果簷口線腳沒有上色，通常無法辨識出它的組合造形。如果上色得當，那麼模造成型的特質就能清晰易見。

如果簷口線腳中有一些寬度達 1.5 英吋（約 3.8 公分）或更寬的平坦部分，可以依據個別部分的情況需要，使用藍白、紅白、或其他任何配色的簡單圖樣來增加豐富度；天花板線腳如果夠大，也可以在上面增加豐富性。這個位置光是加上幾條垂直的色線就很好看，而且還能有效突顯天花板線腳嚴謹細緻的曲線。

要隨時注意別把簷口線腳做得太細；簷口線腳要有一定可處理的「寬幅」。如果簷口線腳僅由幾條細線組成，不可能好看。一定要有相對寬的部分，以及窄的部分。

用來裝飾簷口線腳的顏色，尤其如果是「多個原色」，通常都需要用一條白線或一個白色部分將顏色區隔開來。舉例來說，深度相同的紅色和藍色並排時會形成一種「游動」的效果，而這種讓人眼花撩亂的製作很少能受到青睞；然而，在藍色和紅色之間穿插白色線條就可以避免這種情況發生。

簷口線腳的上色原則也可以應用於所有浮雕紋飾的處理。紅色最適合用在暗部，藍色用在退縮的表面，黃色則是用在前進的部分。

15 所有部分和諧的必要

　　沒有人會質疑房間裝飾的各個部分之間必需存在和諧。就算天花板和牆壁裝飾著相同風格的紋飾,又或者所有紋飾設計都秉持著相同的精神,這樣仍不足夠,因為色彩的和諧必需來自於房間所有顏色的對比使然,而且達成的結果必需給人沉靜的感受。

　　要在各式各樣的裝飾之間達成和諧的方法很多。一面以藍色為主的天花板、或甚至單純只用藍色的天花板,搭配用色得當的簷口線腳、檸檬黃的牆壁、以及濃重的褐紅色護牆板,能製造出和諧感。一面整體效果呈藍綠色的天花板,搭配低色調的黃橙色牆壁、和深紅紫色的護牆板也能形成和諧。這兩組案例都可以搭配青銅綠的門和黑色的楣梁。紫色雖然在某些情況下很好用,但對房子的裝飾鮮少有好處。就顏色來說,紫色太引人注意或是說太刺眼而無法過度使用。

　　直接讓房間裡各式各樣的裝飾形成和諧,並不是很理想的做法,因為這些裝飾的特質微妙、或是說精細複雜;而且,當裝飾方案的複雜性提高,必然需要更好的技巧才能實現令人滿意的結果。

　　我曾說過,一面單純只用藍色的天花板,會與檸檬黃的牆壁和褐紅色的護牆板形成和諧。但如果天花板裝飾的整體色相是以各種純色調配出的橄欖綠;牆壁紋飾以鮮豔色彩組成檸檬黃的淺色調;護牆板則是由整體色調為赤褐色的多色混合物所組成,這三個部分共同製造出和諧,因為橄欖色、檸檬黃、赤褐色都是三次色,他們一起形成了和諧;這樣製造出的和諧牆壁會是精煉、精細複雜的,而且有種奇特的愉悅感讓人念念不忘。

　　如果房間打開其中一間就能連通到其他房間,理想的做法通常是讓一個房間整體呈檸檬黃色、另一間呈赤褐色、再讓另一間呈橄欖色;像這樣的三個房間,當從房門開口放眼望去,會從一間引導到另一間再到另一間,而形成和諧。

　　如果有兩個房間而且互相毗鄰,其中一間可以使用紅色、另一間使用

綠色；或是其中一間使用藍色調、另一間使用橘色調；這案例的任何一組配色都能製造出和諧。

必需特別注意的是，我們僅提到顏色的色相與色調，並未提及積極的淺色調，因為淺色調用在牆壁上總是過於強烈。牆壁不只是家具被看見時的背景，也是掛置畫作的背景，還要讓房間的居住者從中感受到宜人悅目與美都獲得提升的效果；因此不能使用太過積極的色彩。藍色是後退的顏色，使用時彩度可以高於紅色；而紅色是固定的顏色，色相比黃色強烈，因為黃色屬於前進性質；不過，所有的背景或多或少都必需是中性的，而這樣的中性結果可以來自於使用三次色，或是利用純色顏料的極小色塊以本身的彩度聚集而成。

房間如果有著鮮豔的綠色牆壁，很少會是好看的。以裝飾來說，綠色是一種必需節制使用的顏色：應該只有技巧熟練的裝飾師才能使用，否則很容易流於粗糙鄙俗。如果房間望向草地、樹木或庭園，那麼牆壁更絕不該使用綠色，因為藝術家處理作品時一定要追求讓大自然看起來永遠迷人；然而，可飽覽美麗風景的房間牆壁如果是綠色的，那不論風景或綠牆都會一併失色。

16 不同房間適合的裝飾

　　有些人認為因應房間有各種不同用途，所以必需將每一間房間做出區隔，這樣的想法比我的主張更為強烈。多樣化據稱是迷人的。這點我完全同意；但當兩個房間都做為起居之用時，我看不出來有一間必需是深色的，而另一間就得近乎於白色。

　　根據本人經驗得到的結論是，用色為中等深度的房間可以達到最好的藝術效果。一間非常昏暗的房間很少會受到青睞；至於一間非常明亮的房間則是欠缺溫暖舒適與沉靜，在這種缺乏之中不可能有更高的藝術效果。但這並不是要所有房間都有一致的深度。我們必需避免意味著顏色消失的明亮。白色和金色的裝飾無法帶來沉靜，因此印證不了藝術。色彩賦予物體一種本身所沒有的魅力。把房間處理成白色、或灰色和白色，而不採用和諧的配色組合，這樣做等於剝奪了我們的樂趣來源，就好比在音樂中堅持只要旋律而排除和聲一樣。

　　我並不驚訝許多人的客廳都使用灰色和白色，當我想到客廳的裝飾經常向我展示了很糟的效果，那或許使用的色彩是淡翡翠綠（pale emerald green）、灰色、和糟糕的粉紅色——問題就在於這個粉紅色無法與未經加工的綠色相互協調。有些裝飾糟糕到難以言喻，正好對比出白色牆壁備受喜愛的程度。許多人都是色盲。已故的愛丁堡大學教授喬治・威爾森（George Wilson）經實驗確定，每十個人當中就有一人無法完全看見色彩，而每四十個人當中就有一人完全看不見色彩。基於惻隱之心，我假設我們所謂的裝飾師中有一些人是色盲，而且我想是有充分的理由做這樣的假設。這些人無法透過任何培育過程變成調色師。他們或許能夠完美地繪圖，也有最敏銳的光影感知能力，但必需將設計中的上色作業委由他人執行。

　　我們通常會把餐廳空間做得比較暗。如果餐桌的環境呈現後退特質，用來宴飲時當然會比較好看。餐廳牆壁如果是檸檬黃、或中等深度的藍、且略帶灰色都會很好看，很適合再搭配褐紅色的護牆板。理想做法是利用牆壁暗影讓一桌的酒席佳餚突顯出來。不過，我們桌巾的效果太過強烈。桌巾應該以奶油色的淺色調來取代白色，以避免干擾整體的沉靜，還能更

加充分地突顯餐桌。盛宴的標誌——魚、鳥、野獸——有時候可以合併搭配餐廳的裝飾使用也頗有好處，但是這些標誌必需以常見慣例的方式描繪。

客廳經常被做成明亮的效果。我認為我們普遍都把房間做得太明亮了；我們讓房間呈現出冰凍的冷清感，而不是溫暖舒適且能增進交談、愉快爽朗的深度淺色調。家具靠在很明亮的牆壁上並不好看，而且過度明亮的淺色調也只會形成蒼白的感覺，在這樣的牆壁背景下，每一件物體都好像突然失去作用而顯出讓人不舒服的鋒利與堅硬。

臥室經常被錯誤地處理成非常明亮。臥室裝飾應該要特別能帶給人慰藉。人在生病時都會有此感受。我們要的不是蒼白或炫目；而要能夠撫慰、有助於休息的裝飾。所有好的裝飾都必需避免使用圓點，或是特別容易引人注意的外部特徵，但在臥室的裝飾中反而特別需要。

吸煙室或「密室」，是一個我們可以沉溺於怪誕和幽默的房間。在這裡追求永恆揮霍來激發歡樂並不衝突，只是怪誕裝飾必需永遠是機靈且生氣蓬勃的。而且要避免虛弱無力的怪誕。

處在競爭激烈的生活中，頭腦長期處於活躍狀態，神經也因為持續運作而緊繃。於是，我們特別渴望自己的房間兼具撫慰效果和溫暖舒適的外觀；而且要有一定的富麗感，所有房間看起來都不能有一絲的冰冷和貧窮。如果想要縱情沉溺於特別富麗的裝飾，就選在書房吧。

17 怪誕的處理

在紋飾中幽默以怪誕表現出來。幽默並不是人類的新特徵；它就像愛一樣古老而自然。正因如此，在所有紋飾風格中都可以發現怪誕；它在某些風格中居於主導地位，然而在某些風格中卻又鮮少出現。怪誕的古怪可以在凱爾特（Celtic）紋飾中得到印證，當中所採用的大部分形式都是來自於某些記載中的畸形怪物。魏斯伍德教授（Professor Westwood）在他關於凱爾特紋飾的優美著作中，提供了這類紋飾盛行時古凱爾特手稿的一些精美繪圖：這些都很值得仔細研究。從中可注意到，凱爾特紋飾幾乎全部都是由怪誕所組成，沒有半點再現自然物體的企圖。我們辨識出禽鳥、野獸和魚類，但那些禽鳥不是麻雀、鷚鳥、或鶇鴣；事實上牠們並非任何一種特定的鳥類。這樣的特質傳達出他們心中對於鳥的思想，但是所有特定的特徵都刻意避開了。在某些案例中，鳥類的頸部或野獸的身軀是以交錯的帶狀圖案組成；而這兩種動物也經常以古怪複雜的方式成對出現。這完全是正確的做法，因為整個構圖是裝飾性的而且並非自然主義式的寫實，製造出的效果非常幽默。本書圖版 6 展示的便是這類怪誕的繪圖。

怪誕絕不可是自然主義式的處理手法；如果有任何扭曲或不自然的姿勢，特質上都應該明顯是非寫實的。在製作裝飾藝術時，看起來總是受苦的任何事物都應該謹慎地避免。

在本書中，我為怪誕賦予了不同的特質，有些是幾乎與裝飾準則相符合的本質。

在我的《裝飾設計原理》書中，我曾認真思量怪誕風格，我必需向學習者提及這本小書中關於這個主題的進一步資料；不過，主導「怪物」紋飾的製作法則，可以概括如下：

一、怪誕風格要將預期的自然再現去除得愈徹底愈好，如果採用的那些特質會立即讓再現的意向變明顯的話。

二、所有怪誕的繪圖都必需生氣勃勃且活力充沛。怪誕的形構不論有

多麼不合理，都必需表現出栩栩如真的力量和能量。怪誕之於紋飾，就好比幽默之於文學。沒有比不好笑的玩笑更糟糕的事；同樣地，虛弱無力的怪誕只會使人生厭。滑稽有趣的事物就應該鄭重其事的樣子。

　　三、怪誕必需透過本身的特性或形構來顯示出作者對這部分的知識。幽默若要能讓受過教育者認同，就必需伴隨著知識的印證。一個無知的玩笑無法讓受過教育者感到愉快，即便說話很風趣；同樣地，所有的怪誕都必需顯示製作者的知識，而且能顯出製作者為好學之士的特質。

18 展示例作的搭配組合

在這本書中，我一直試圖實現兩個目標。第一是努力提供裝飾作品的實際範例；第二是嘗試提供思考，我稱之為思考的食糧，以及對原創的構圖提出建議。

對有資格成為裝飾師的人來說，後者是這本書中比較實用的目的；我的範例應該會被視做荒誕和怪異吧，其中有一些毫無疑問會是如此，但我希望如果是經過縝密思考的範例，能看得到其中表現出了具歷史意義的藝術、優雅、活力原則的知識、或是某些值得仔細思量的特質。

在對他人提出建議時，我認為強調某種品質使其極為明顯，往往還是比較明智——甚至極顯眼到令人愉快，因為那會變成「驚喜」的特徵；而且一旦注意力被引導到某項原則，即便只是一點暗示，也能輕易從作品中察覺出來。

現在我要繼續從這本書裡的範例提出一些對不同目的實用組合方式。像圖版 16 那樣的護牆板可以搭配同色的牆壁，這面牆壁上可以使用合適的顏色、利用模板塗印方式重複散布圖版 6、或圖版 24。如果需要加上簷壁飾帶，可以採用圖版 57、或是圖版 14 下方的邊框紋飾；但無論使用哪一種簷壁飾帶，都必需改變顏色，並且細節要相同於圖版 29。這些牆壁搭配圖版 21 或圖版 50 的天花板都會很好看；也可以搭配更簡樸的天花板，如圖版 44。至於另一個房間，讓護牆板上做成圖版 39 那種較深色的圖樣；護牆線就使用圖版 14 的變色龍邊框；牆壁則使用圖版 27 上的任何圖樣（在這樣的情況下，護牆板圖樣的奶油色部分可以是和牆壁一樣的黃色），或使用圖版 39 較淺色的圖樣；天花板則比照圖版 49。另一個房間，護牆板單純只用巧克力色；護牆線使用圖版 22 下方的邊框（護牆板的巧克力色必需和護牆線的色度精確相同）。牆壁要使用三次色的黃色，接近護牆線的底色；如果要懸掛畫作，牆壁要保持簡單樸素[1]；或是如果不懸掛畫作

1 原注：有著黑框的畫作或雕刻放置在這種背景底色上很好看。

並且想要達到某種精心製作的效果，可以在牆壁重複散布圖版 37 的其中一種圖形。圖版 40 是經過精心安排、能和三次色黃色相互協調的配色。簷壁飾帶可以參考圖版 22 的上方邊框；天花板可以從圖版 21 或圖版 40 的四種圖樣中擇一使用，和這些牆壁搭配起來都會很好看；單純的藍色天花板也是可行；如果房間小，可以使用單純的藍色天花板，搭配圖版 55 的圖形。如果需要更簡單的效果，天花板可以使用圖版 33 或圖版 49 做為中心紋飾。

圖版 34 可做為圖版 19 的簷壁飾帶。圖版 35 的上方邊框，配上任兩種顏色，只要彼此能協調就會很好看；或是乾脆使用紅色配黑色，如圖版 14；或以圖版 40 的三次色黃色、圖版 23 的巧克力色、圖版 27 的黃色做為底色；同樣的配色也能應用在其他的雙色圖樣。本書的每一個範例都可視為配色組合的試作，唯有透過一個個的研究，裝飾圖例才能發揮令人滿意的用途。

19 房間的裝飾方法

　　壁紙是絕大多數房間藉以完成裝飾的手段。反對使用壁紙的原因，主要在於壁紙以垂直線接合。如果壁紙條的兩邊能夠循著圖樣切割，讓一邊的凸出貼合另一邊的凹口，反對採用黏貼壁紙的主要原因也就消除了。厚實的絨面紙（flock paper）做得到這點，所以不光只要乾淨的所有房間都應該加以使用。

　　黏貼壁紙的模式會出現一個實際的障礙，也就是如果要壁紙工人必需依循圖樣的話，只有極少數人能夠以合理的精準度裁切壁紙。我屢屢因為工人在這部分缺乏這類能力而感到沮喪，我寧願自己切割，也不要因此糟蹋了壁紙。剪刀往往很難在必需有所依循的情況下剪出確實又細緻的曲線。不過，只要使用一把銳利的刀就能夠符合這個目的；但壁紙必需攤放在堅硬的玻璃板上，這樣刀子才可以完美地控制在切割者手中，不會像在木板上切割那樣因為紋理而偏移掉。

　　壁紙只要是做為裝飾使用，而不光是以大量素材將牆壁覆蓋起來，我看不出有任何要反對一般房間使用壁紙的原因。可以用一張壁紙構成一面護牆板，再用另一張壁紙覆蓋牆壁。但在這個情況下總是必需有一道護牆線——應該要稍微顯眼且有效地——調和在牆壁和護牆板之間，而且要和護牆板相同顏色、或是和護牆板協調的顏色。如果簷口線腳很小或是沒有簷口線腳的話，那就必需在房間頂部環繞簷壁飾帶，而且天花板上也必需飾以圖樣。這些都能以壁紙裝飾妥善地完成，只是挑選合適的紋飾時必需像是特別為這間房間設計裝飾一般地謹慎[1]。壁紙貼成的護牆板搭配素色淺色調的牆壁向來都很好看。在護牆線以上，可以利用模板在牆壁底色上輕輕塗印紋飾，以緩和護牆板像是異物設在牆壁上的突兀感，但這並非絕對必要。如果牆壁要呈現素色的淺色調，我偏好使用「蛋彩」（tempera；以水和膠混合而成的水膠塗料〔distemper〕）的顏色，而非油彩或平光。

1 原注：設立在倫敦伊斯林頓地區埃賽克斯路上的傑佛瑞公司（Jeffrey & Co.）特意地出版了我的一系列裝飾作品，以符合本書闡述的要求，作品邊緣的空白處印有我的名字。

蛋彩作品的表面消光且堅實，看起來甚至比最高級的平光色彩更令人愉悅。如果牆壁使用蛋彩，而且護牆板又高的話，多少都會擔心牆壁易受磨損和沾上髒汙。我會建議在一般房間的護牆板貼上壁紙（要水平黏貼、而非以垂直的條狀黏貼）、護牆線也要貼上壁紙，牆壁使用素色的蛋彩淺色調，簷壁飾帶黏貼壁紙，簷口線腳的任何平坦的部分或大型天花板線腳也都以壁紙裝飾來增加豐富性，而且天花板也以壁紙貼覆。天花板的壁紙要別具特質：若只是把牆壁圖樣置放到天花板上，看起來會很糟。天花板若是灰色、白色、和類似的淡淺色調，都不可能好看。天花板圖樣在本身效果上就必需有一定程度的「力量」（參見圖版 1、8、21、33）。

　　一間房間能夠以這樣的方式和差不多的成本，裝飾得彷彿整面牆壁都貼覆了高級「金色壁紙」；不過其中一個情況是做出了富麗的裝飾效果，另一個情況卻可能只做出普通又毫無藝術感的房間。如果裝飾能在國內普及開來，憑我們裝飾師的聰明才智與技藝一定能讓裝飾更受到歡迎。

　　在某些情況下，牆壁的下半部必需可耐水洗。這樣的話，在浴室裡蛋彩和壁紙都同樣地不適用。普通壁紙一旦上過清漆很少會有好看的，因此我不太喜歡這種處理模式。一面蛋彩的牆壁，搭配平光素色的高護牆板，這是我經常應用在臥室的做法。如果蛋彩牆壁是奶油色淺色調、而護牆板是褐紅色，並且以一條粗黑線或兩條黑線與奶油色做出區隔，效果必定能夠愉快宜人。浴室的護牆板可以使用油彩，但不可再塗上清漆；牆壁則可做成「平光」。

　　如果想要裝飾持久，並且維持喜愛的狀態經久不壞，任誰都不會考慮使用壁紙做為豐富裝飾的手段。同是手工施作，使用蛋彩又會比使用油漆更為持久。當房子遠離大型城鎮或煙霧瀰漫的工廠時，天花板如果是以蛋彩上色裝飾，過了好幾年仍然能夠維持清新感──即使是以油彩裝飾過，天花板也會變得模糊不清；然而就算是在城市，蛋彩裝飾只要位於不會遭受磨損的地方，就能比油彩裝飾維持更長時間的清新狀態。許多古埃及裝飾都是使用蛋彩才能依然保存至今。

20 摘要與結論

　　促進裝飾藝術的發展很大程度上是我們的責任。此刻，我想對諸位裝飾師說。如果我們做出值得惠顧的作品，我相信顧客就會上門光顧。我經常對裝飾師在客戶要求開始裝飾房間時的行為表現感到十分驚奇，在解釋這樣的行為時，只能理所當然地認為他們對於自己宣稱能從事的藝術完全地缺乏知識。他們一看到客戶就問房間要如何處理。他們會說「您希望貼壁紙嗎？」、「要使用金色壁紙嗎？」、「您希望房間明亮還是昏暗？」、「我會送來一些壁紙供您挑選，您可以選擇您喜歡的！」這樣子說話只可能是源自於全然的無知或是愚傻的膽怯。試想當我們請一位醫生來治病，如果他問這個病我們想要怎樣醫治、想吃什麼藥，如果是藥水補劑，該選擇樹皮製的還是砒霜，這會讓我們做何感想呢？房間的裝飾就像治療疾病一樣，都會受到法律和知識很大的約束。外科醫師不可能只因為病患要求就切除他的上肢；他一定會先查明患部是否能夠醫好。我沒有治療疾病的相關知識；因此我決定交由醫師照顧；我不了解法律；因此我聘用律師。我被延請來裝飾房間；客戶欠缺我熟知的裝飾知識，就如同我對客戶的專業也毫無所悉。那麼，告訴客戶如果這樣裝飾；或是牆壁使用這種顏色會讓房間很好看，這難道不是我的責任嗎？如果我們了解自己的藝術，也就容易說服其他欠缺這類知識的人，因為我們在這項專業上比他們所知的擁有更多的知識；但是我們必需能夠顯示出那樣建議的理由。

　　永遠要銘記在心，每一件成功執行的作品，都是製作者的知識和技藝的宣傳廣告，往往會使他備受尊榮或是獲得高度讚揚；然而，如果他的作品總是令人反感、不真實、或降低品格的——那不論由誰下的命令——往往也會讓他更流於低俗，並且成了只會招來譴責和本應避免的廣告宣傳。

　　我期許裝飾師能夠成為本國優秀的藝術教師。身為紋飾師，如果我們具備知識，並且能向顧客說明我們為何建議以某種特定方式處理他們的房間，他們會欣然同意打造具有藝術感的房間；一旦他們住進充滿藝術氣息的房屋，就不會再喜愛白色的天花板，和僅僅貼上壁紙的牆壁，因為他們的品味已經提升了。

讓我們傾全力發揮有助於藝術在我們之中快速進步的影響力。讓我們製作的裝飾能夠盡可能持久耐用，因為經常需要更新並不利於成長。一面經過裝飾的牆壁遠比白色天花板更能長久地保持清潔：也就是說，這樣做更符合經濟效益。誠實的作品，便是知識的表現，若能與裝飾師彬彬有禮的舉止以及溫和的勸導結合起來，將能完成所有我們試圖達到的目標。

圖版與說明
Plate 1~60

圖版 1

阿拉伯風格的紋飾，預計描繪在天花板上。

圖版 2

「家長的忠告」可以描繪在門板、櫥櫃門板、或是牆上的任何凹處或壁龕，尤其特別適合吸煙室或育嬰室。

圖版 3

風格新穎的簷壁飾帶，可以用來環繞房間牆面的上半部。細節相當精緻，除非加以放大，否則不應設置在高處。

圖版 4

風格新穎的雙圓形構圖：可以運用在櫥櫃的門板上，或用來填滿簷壁飾帶上的圓形開口。

圖版 5

風格新穎的邊框紋飾。上圖可以用來圍繞門或窗戶的楣梁，或是做為邊框。下圖適用於護牆線；若放大，亦適用於簷壁飾帶。

圖版 6

風格怪誕且「重複散布」，適合做為吸煙室的紋飾。貓頭鷹被視為典型的智慧象徵，適用於書房或研究室。

圖版 7

風格怪誕的護牆線，野兔構成的圖樣特別適用於餐廳，可以採取
類似的手法來變換各種動物。

圖版 8

以花卉為基礎的菱形圖樣,適合以模板塗印在房間的牆面。這類
圖樣變化萬千,甚至可以精簡其用色。

圖版 9

一種滿布的圖樣，適用於牆壁。

圖版 10

多少帶有印度風格的紋飾；落在褐紅色牆壁的護牆線上方。

圖版 11

輪廓線練習稿。其中兩幅是用來將牆面分隔成數個鑲板。除非出自建築師之手，否則很少會以此種方式分割牆面。較大的圖樣為半摩爾風格（semi-Moresque），較小者為哥德風格。右下角圖稿是哥德風格的護牆板。

圖版 12

這兩種圖樣適用於護牆板或小廳堂的牆面。

圖版 13

阿拉伯風格紋飾，預計描繪在天花板的中央。

圖版 14

兩種風格怪誕的護牆線。

圖版 15

角落與邊框圖樣，可以用來環繞房間的牆面；或者，更適合用來環繞護牆線以上的牆面。

圖版 16

針對護牆板與護牆線的設計。雖然有哥德式的精神，卻不帶任一種風格的標誌性特色。強烈的水平向設計，特意強調房間的長度而非高度。

圖版 17

針對簷壁飾帶的設計，也可以做為華麗護牆板的護牆線。如果當做簷壁飾帶使用，下方的橫線必需比照上方，改為雙橫線的設計。

圖版 18

針對牆面或護牆板的設計。其中的花卉圖樣是以正方形為基礎的
幾何排列組合，呈現規律的重複散布。渦卷圖樣並不具有幾何特
色。這類圖樣不容易繪製，但通常看起來相當有趣。

圖版 19

牆面圖樣。創意來自於冬天窗戶玻璃上的結霜現象。將金色與黑色畫框的畫作懸掛在此類背景前方，相當賞心悅目。

圖版 20

重複散布。適合以模板塗印在牆面與護牆板上。可以採用任何簡單的配色，黑色圖樣搭配略帶橙色的巧克力底色特別好看。

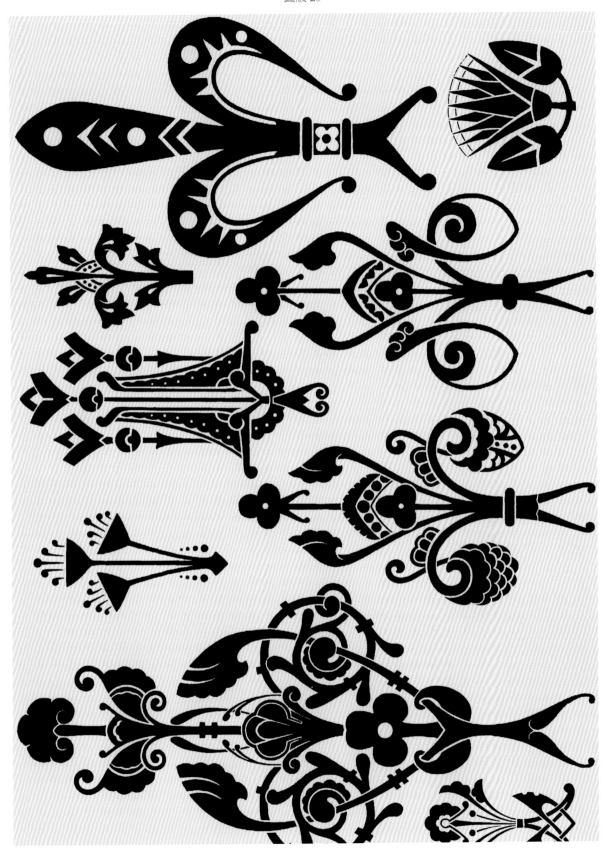

圖版 21

以兩種不同方式呈現的華麗天花板圖樣。此種圖樣必需重複排列，（上方圖形的）褐紅色尖端才能接合。

圖版 22

兩種簷壁飾帶或護牆線。這是作者的獨特風格。檸檬黃是這兩幅邊框的底色，可做為圖書室或餐廳牆壁的極佳色彩。可以搭配使用褐紅色或暗藍色的護牆板；牆上很適合掛置裝裱在黑色與金色畫框中的畫作。

圖版 23

適用於護牆板的希臘紋飾；但是必需經過相當程度地放大。

圖版 24

重複散布。適用於牆壁或護牆板。穀物的圖樣尤其適用於餐廳。

圖版 25

用於小塊鑲板中央的紋飾。尤其可以做為與所在底色相互協調的色彩研究對象。

圖版 26

中國紋樣的研究對象，適用於牆壁裝飾。在部分花卉上分別使用紫色、藍色、或橙色呈現出色度變化是有利的。

圖版 27

菱形圖樣，特別適用於護牆板。除非運用在很小的房間，否則必需加以放大。

圖版 28

專為天花板中央設計的紋飾。阿拉伯風格。應該描繪在平坦的表面，而非鑄成浮雕。

圖版 29

兩種護牆線的紋飾，純正的阿拉伯風格。兩種都適合做為簷壁飾帶，但如果房間較高，則需要加以放大。如果房間高度超過 12 英呎（約 3.6 公尺），下方紋飾應該放大許多：如果房間高度為 10 英呎（約 3 公尺），放大倍數則減半。

圖版 30

天花板圖樣。要線性地鋪排，因此僅適用於走廊和狹長的房間。
使用褐紅色、低調的黃色、和黑色，就可以製作出商家大廳的護
牆板。

圖版 31

兩種簷壁飾帶或護牆線的紋飾，適用於客廳。在沒有簷口線腳、或者簷口線腳非常細窄的情況下，有時候使用這類邊框來環繞天花板是很有利的做法。

圖版 32

左側的三幅是簷壁飾帶紋飾的輪廓線稿，屬於隨興的哥德風格。
下方線稿尤其適合教會目的的使用，聖人頭像可以任意更換。右
側輪廓線稿則適用於需要呈現古雅趣味的門廳牆壁。哥德風格。

圖版 33

藍白配色的天花板圖樣，適用於狹小、陰暗的客廳。

圖版 34

適用於約 14 英呎（約 4.2 公尺）高的房間的簷壁飾帶紋飾。風格新穎，紋飾靈感源自於冬天玻璃窗上的結霜現象。搭配圖版 19 一起使用於牆壁的效果很好。

圖版 35

護牆線。這樣的配色僅能運用在城市當中一些放眼望去見不到植物或樹木的處所，但即使是在這裡也應該節制地使用。

圖版 36

適用於牆壁的圖樣。

圖版 37

重複散布的圖紙，適合做為牆壁紋飾。

圖版 38

邊框紋飾。可以用來環繞在窗戶、門框、或是接近牆壁的最上緣，
靠近未設置簷口線腳的天花板。上方的兩種邊框屬於純正的希臘
風格。

圖版 39

兩種牆壁圖樣。在有使用到黑色的圖樣當中，以金色來取代奶油色的搭配很好看。

圖版 40

以兩種不同手法處理的紋飾，適用於門板中央這類位置；也可以結合起來，在牆面形成「滿布」的圖樣。

圖版 41

適用於天花板角落的紋飾；落在距離簷口線腳半英吋（約 1.2 公分）的範圍內。在奶油色底色上會很好看，是天花板側邊中央處的關鍵紋飾。左下角紋飾則適用於簷口線腳的飾件（天花板線腳）。

圖版 42

適用於護牆板或牆壁的紋飾。

圖版 43

預計塗繪在天花板上紋飾。隨興的哥德式風格。

圖版 44

適用於天花板的「滿布」紋飾。

圖版 45

適用於鑲板或護牆板的紋飾。

圖版 46

怪誕造形,此為護牆板的局部。使用時幾乎不會只是簡單地重複排列,反而應該與其他以同樣精神設計的生物圖樣交互搭配。哥德式。

圖版 47

適用於門板中央這類位置的紋飾。右側紋飾形成一張醜陋、怪誕的臉孔。

圖版 48

護牆線或簷壁飾帶紋飾。阿拉伯風格。即使用於不算太寬敞的房間，塗繪在這兩個位置上，尺寸都相當地小。

圖版 49

適用於天花板的裝飾。

圖版 50

兩種天花板裝飾。重複排列時，紋飾之間的距離必需拉近。

圖版 51

適用於牆壁或護牆板圖樣的紋飾。中世紀風格。

圖版 52

適用於鑲板中央的紋飾。

圖版 53

適用於牆壁鑲板的紋飾。隨興的中世紀風格。

圖版 54

重複散布在牆面的紋飾。

圖版 55

適用於小型天花板中央位置的紋飾。這種紋飾可以重複地滿布在大型天花板上，或形成牆壁鑲板的中央紋飾。

圖版 56

簷壁飾帶，適合環繞在高挑房間的牆壁上方部分。

圖版 57

這兩種紋飾適合做為低矮到高度中等房間的簷壁飾帶、或護牆板邊框。哥德式風格。

圖版 58

適合用來裝飾護牆板的紋飾。

圖版 59

「重複散布」，分散地遍布在護牆板或牆壁上。

圖版 60

適合用來裝飾廊道天花板的紋飾。

中英詞彙對照表

中文	英文	頁數／章節
2~3 畫		
二次色／間色	secondary color	輯 1 第 2 章, 散見各篇
力量	power	輯 1 第 1 章, 散見各篇
三次色／再間色	tertiary color	輯 1 第 2 章, 散見各篇
三色菫	Viola tricolor	98
三位一體	the Holy Trinity	16, 172
三葉草／三葉紋	trefoils	17, 76
士麥那	Smyrna	101
大英博物館	the British Museum	10
大馬士革鑲嵌法（達馬新法）	damascene	138
女像柱	caryatides	185
山毛櫸	beech	56
山牆端	gable end	76
4 畫		
中性色	neutral color	48-50, 91, 100, 178, 190
中國刺繡	Chinese embroidery	52
互補色	complement; complementary color	44-50, 114
五金製品	hardware	9, 143-151
五葉草	cinque	76
分格	compartment	185-186
天花板線腳	coving	185, 散見各篇
天際斑塊	sky-blotch	55
巴西堅果	Bertholetia excelsa	119
巴黎博覽會	Paris Exhibition	102
心靈印記	impress of mind	8
水晶宮	Crystal Palace	11, 171
水晶宮市集	Crystal Palace Bazaar	83
水膠漆／水膠塗料	distemper	85, 203
牙買加黑山茱萸	Jamaican Black Dogwood	56
牛筋草	Galinm Aparine	97
5 畫		
世界博覽會	International Exhibition	散見各篇
半諾曼式風格	Semi-Norman style	75
卡拉巴什	calabash	120
外部特徵（建築）	feature	179, 181, 183, 198
奶油色	cream color	散見各篇
布魯塞爾地毯	Brussels carpet	95

平光	flat	85, 203-204
平紋織法	tabby	107
生土耳其赭色	raw Turkey umber	43, 187
白廳的印度博物館	the Indian Museum at Whitehall	51

6 畫

交融混雜	co-mingle	51-55, 77, 177
交錯	alternation	27
仿大理石紋	marbling	18, 183
仿木紋	graining	18, 183
仿金銅箔	ormolu	66
再現	representation	30, 41-44, 199
印地安紅	indian red	191
印花織品	printed fabric	91
印花棉布	Chintz	113
合一／一致性	unity	16, 72
地毯	carpet	95, 第 5 章
多立克柱式	Doric Order	14
多彩斑斕	colory	52
多樣化	variety	197
安特衛普藍	Antwerp blue	143, 91
早期英格蘭風格	the Early English	75
曲面	curved surface	110-111, 185
曲線	curve	散見各篇
有翼球體	winged globe	12
朱紅色	vermilion	85, 92, 191, 193
百葉	shutter	192
自然主義式的	naturalistic	30
至福樂土	Elysian plains	29
色陀螺	colour top	53
色相	hue	輯 1 第 2 章, 散見各篇
色彩深度	color depth	41
色調	tone	輯 1 第 2 章, 散見各篇
色澱	lake	41
色澱黃	yellow-Iake	43
艾伯特展廳	Albert Hall	89
西斯汀教堂	Sistine Chapel	185

7 畫

伯明罕製品	Birmingham ware	143
宏大	largeness	18
希臘回紋	key pattern	80
希臘忍冬	Greek honeysuckle	80

希臘棕葉飾	Greek Anthemion	14
形式	form	散見各篇
形構	formation	散見各篇
扭索紋	guilloche	80
技術教育家	Technical Educator	6
沉靜	repose	散見各篇
赤褐色	russet	輯 1 第 2 章 , 散見各篇

8 畫

和諧	harmony	散見各篇
宗教改革	Reformation	17
居住者	occupant	196, 175
屈曲花	Iberis	98
帕德嫩神殿	Parthenon	14
怪誕風格	grotesque	輯 1 第 1 章 , 散見各篇
拋光	polish	64, 69, 73, 131, 156-158, 191-192
易切石	freestone	156
東方荷花	sacred bean, Nelumbium speciosum	171
枝葉紋	spray	189
泥金裝飾手抄本	illuminated manuscripts	16
玫瑰花飾	rosette	80, 87
社會安排	social arrangements	169
穹頂	dome	185
花押字	monogram	192
花絲工藝	filigree	149
花楸樹	Sorbus	56
花綵	festoons	84, 185
花緞	damask	107-113, 132, 169
虎耳草	Saxifraga umbrosa	98
表面裝飾	surface docoration	75
表現	expression	35, 散見各篇
邱園	Kew Gardens	11, 171
金工	metal-work	135, 143
長沙發	settee	62
阿克明斯特花毯	Axminster carpet	95
阿拉伯圖紋	arabesques	185
阿爾罕布拉宮	Alhambra	16-17, 76, 83, 172, 179, 189
青銅綠	bronze-green	191-192, 195
非永固色	non-permenant color	43

9 畫

亮黑色	bright black	192
前進色	advancing colour	193

前縮透視	foreshortening	125
南肯辛頓博物館	South Kensington Museum	散見各篇
哈族	Ha	120
威尼斯紅	Venetian red	43
威爾頓地毯	Wilton carpet	95
室內裝飾織物	upholstery	67
幽默	humor	29
後退色	receding colour	193
政治形態	mode of government	169
施工放樣	setting out	80-81, 162, 186
染色玻璃	stained glass	134, 153（第 9 章）
柱身	shaft	13
柱頭	capital	15
毒參	Conium	98
洋紅色	carmine	第 2 章
洗禮	Baptism	17
紅紫色	red-purple	45, 47, 195
美感	beauty	散見各篇
耶穌受難	the Passion of Lord	171
范戴克褐色	Vandyke	43
重複	repetition	26
重複散布	powdering	87, 散見各篇
10 畫		
原色	primary color	輯 1 第 2 章, 散見各篇
哥德式建築	Gothic architecture	16
家用工具	domestic utensil	175
庫拉索酒	curaçao	128
桃花心木	mahogany	56, 59, 86
氣魄	boldness	182
浮雕	relief	80
消光	dead	191-192
烏黑色	ebony	189
烏銀鑲嵌法	niello	138
烏德勒茲絲絨	Utrecht velvet	73
珠飾	beading	73
真實	truth	輯 1 第 1 章, 散見各篇
紋理	grain	55
紋章	armorial	155
紋飾	ornament	散見各篇
紋飾法則	Grammar of Ornament	12
紙莎草	papyrus	13

素面布料	plain cloth	73
高浮雕	high relief	138
11 畫		
基德明斯特地毯	Kidderminster carpet	95
婆婆納屬植物	Veronica	97
專有名詞	term	181
帶狀圖案	strapwork	199
彩度	color intensity	輯 1 第 2 章
彩繪玻璃	painted glass	158
捲葉飾	crocket	76
掐絲琺瑯	cloisonné	141
掛毯	tapestry	96
接合	joint	61
梭織品	woven fabric	91, 107
梭織絲綢	woven silk	107
淡翡翠綠	pale emerald green	197
深色調；色度；陰影	shade	輯 1 第 2 章, 散見各篇
淺色調	tint	輯 1 第 2 章, 散見各篇
淺黃	buff	108
淺黃褐色	fawn	187
淺褐色	drab	187
清漆	varnish	95
香味蘆葦	Acorns calamus	99
盛飾式	the Decorated	75
細木作	cabinet-work	55
蛋彩	tempera	48, 203-204
造形	shape	散見各篇
連續圖樣	running pattern	80
都鐸式	the Tudor	75
陳設	furnish	90
陶質飾板	plaque	66
陶輪	potter's wheel	118
陶器	earthenware	9, 117（輯 1 第 7 章）
雪尼爾紗線	chenille threads	96
雪松	Cedrus	56
12 畫		
凱爾特	Celtic	16
報春花	primrose	11, 92
富麗	richness	100
嵌壁式	recessed	192
幅度	breadth	18

渦形	volute	144-145, 149
猴鍋	Monkey-pot	119
猴鍋樹	Lecythis allaria	119
琺瑯	enamel	138, 141-142
窗戶框條	sash	192
結構藝術	structural art	75
絨面	pile	96
絨面紙	flock paper	203
絲毯	silk rug	102
絲綢	silk	73
菱形圖樣	diaper pattern	155, 158, 189
虛假；虛假的	falsity / false	散見各篇
象徵主義	symbolism	14
象徵符號	symbol	173
開口	opening	122-124, 137, 195
黃橙色	yellow orange	輯 1 第 2 章 , 195
黑檀	Ebony	61

13 畫

圓形浮雕	medallion	185
圓拱	circular arch	16
圓頂	cupola	185
塗繪天花板	painted ceiling	83
楣梁	architrave	191
歇息	rest	177-178
煤氣吊燈	gaselier	151
煤氣管	gas-branch	150
經線	warp	96
群青色	ultramarine	輯 1 第 2 章 , 散見各篇
聖壇圍屏	cathedral screen	148
蒂芬妮工藝	diaphanie	158
裝飾師	decorator	166
過渡式風格	Transition style	75
鈷藍色	cobalt	輯 1 第 2 章 , 散見各篇
電鍍	electroplating	137
電鑄板技術	electrotyping	137
飾面	veneering	70

14 畫

圖版	plate	散見各篇
圖形	figure	散見各篇
圖樣	pattern	散見各篇
圖錄	catelogue	145

實用性	utility	21
榫孔	mortise	63
榫頭	tenon	63
滿布	all-over	102, 188
磁磚	glazed tiles	177
箍環	hoops	147
精煉性	refinement	散見各篇
綠色澱	green-lake	43
綠松色	turquoise	191
緋紅色	crimson	41-45
緋紅色澱	crimson-lake	41, 43
赫里福德大教堂	Hereford Cathedral	148
鉸鏈組件	hinge	150
鉻黃色	chrome-yellow	第 2 章
15 畫		
增加豐富性	enrichment	56
德國哥德式	German Gothic	112
模板（裝飾）	moulding	15
模板塗印	stencil	189
模造裝飾	modelled ornamentation	83
歐洲莢蒾	Viburnum opulus	97
緞面錦緞	satin damask	73
緞紋織法	satin	107
褐色澱	brown-lake	43
褐紅色	maroon	88, 125, 189-197, 204
調色師	colorist	52-43, 172, 197
踢腳板	skirting	85
適合	fitness	24
適度	proportion	24
遮光簾	blinds	192
鋪地織物	floor cloths	9, 20
16 畫		
壁紙	paper-hangings	91
壁龕	recess	88
橄欖色	olive	輯 1 第 2 章, 散見各篇
橙綠色	orange-green	191
橙鉻色	orange-chrome	輯 1 第 2 章, 散見各篇
磨光處理	burnish	193
穆斯林紗質薄布	muslin	107
諾曼建築	Norman building	16
醒酒瓶	decanter	128

錫登漢	Sydenham	13, 15, 29, 83, 171
雕鏤	chasing	137-138
霍克大酒杯	hock-glass	131
霍克瓶	hock-bottle	127
靛藍	indigo	43, 50, 88, 104
龜殼、金銀鑲嵌工藝	buhl-work	66
17 畫		
繆思	the Muses	170
薄棉印花布	calico	107
錘壓圖紋	repoussé	138
鍛鐵	wrought iron	144
點彩	stipple	85
檸檬黃	citrine	輯 1 第 2 章 , 散見各篇
檸檬鉻	lemon-chrome	41, 43
藍睡蓮	Nymphaea caerulea	171
藍綠色	blue-green	輯 1 第 2 章 , 195
覆蓋物	coverings	67, 99
顏料	pigment	輯 1 第 2 章 , 196
簷口線腳	cornice	散見各篇
簷壁飾帶	frieze	散見各篇
繪圖	drawing	12, 169-173, 197
藝術品質	art quality	16, 95, 100, 148, 159, 176, 177
藤蔓圖樣	vignettes	185
邊框	bordering	散見各篇
邊櫃	sideboard	62-67, 137
繽紛	bloomy	52, 188
護牆板	dado	散見各篇
護牆線	dado rail	散見各篇
鐵木	ironwood	56
鑄鐵	cast iron	144
變色龍	chameleon	201
鑲板	panel	79
鑲嵌	inlay	66

DA1028

德雷瑟裝飾設計原理
史上第一位獨立工業設計師
現代裝飾設計理論與紋飾創作應用方法

原 著 書 名 / Principles of Decorative Design and Studies in Design
作　　　者 / 克里斯多夫・德雷瑟 Christopher Dresser
譯　　　者 / 章舒涵、鍾沁恆、朱炳樹
編　　　輯 / 邱靖容
業 務 經 理 / 羅越華
總 編 輯 / 蕭麗媛
視 覺 總 監 / 陳栩椿
發 行 人 / 何飛鵬
出　　　版 / 易博士文化
　　　　　　城邦文化事業股份有限公司
　　　　　　台北市中山區民生東路二段 141 號 8 樓
　　　　　　電話：(02) 2500-7008　　傳真：(02) 2502-7676
　　　　　　E-mail：ct_easybooks@hmg.com.tw
發　　　行 / 英屬蓋曼群島商家庭傳媒股份有限公司城邦分公司
　　　　　　台北市中山區民生東路二段 141 號 11 樓
　　　　　　書虫客服服務專線：(02) 2500-7718、2500-7719
　　　　　　服務時間：週一至週五上午 09:30-12:00；下午 13:30-17:00
　　　　　　24 小時傳真服務：(02) 2500-1990、2500-1991
　　　　　　讀者服務信箱：service@readingclub.com.tw
　　　　　　劃撥帳號：19863813
　　　　　　戶名：書虫股份有限公司
香 港 發 行 所 / 城邦（香港）出版集團有限公司
　　　　　　香港灣仔駱克道 193 號東超商業中心 1 樓
　　　　　　電話：(852) 2508-6231　　傳真：(852) 2578-9337
　　　　　　電子信箱：hkcite@biznetvigator.com
馬 新 發 行 所 / 城邦（馬新）出版集團【Cite (M) Sdn. Bhd.】
　　　　　　41, Jalan Radin Anum, Bandar Baru Sri Petaling,
　　　　　　57000 Kuala Lumpur, Malaysia.
　　　　　　電話：(603) 90578822　　傳真：(603) 90576622
　　　　　　E-mail：cite@cite.com.my
美 編 ・ 封 面 / 林雯瑛
製 版 印 刷 / 卡樂彩色製版印刷有限公司
封 面 圖 片 / 美國大都會博物館（www.metmuseum.org）
　　　　　　Christopher Dresser / Minton / bottle / ca.1862

國家圖書館出版品預行編目（CIP）資料

德雷瑟裝飾設計原理：史上第一位獨立工業設計師現代裝
飾設計理論與紋飾創作應用方法 / 克里斯多夫．德雷瑟
（Christopher Dresser）著；章舒涵，鍾沁恆，朱炳樹譯．
- 初版．- 臺北市：
易博士文化，城邦文化事業股份有限公司出版：英屬蓋曼
群島商家庭傳媒股份有限公司城邦分公司發行，
2022.07
面；　公分
譯自：Principles of Decorative Design and Studies in Design
ISBN 978-986-480-146-6（平裝）

1.CST: 工業設計　2.CST: 裝飾藝術　3.CST: 室內裝飾

2022 年 7 月 28 初版 1 刷
ISBN 978-986-480-146-6
定價 1700 元　HK$567